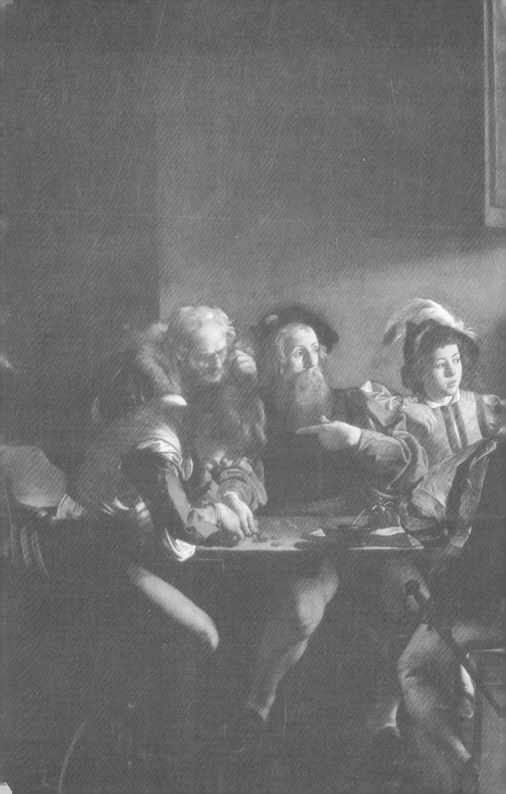

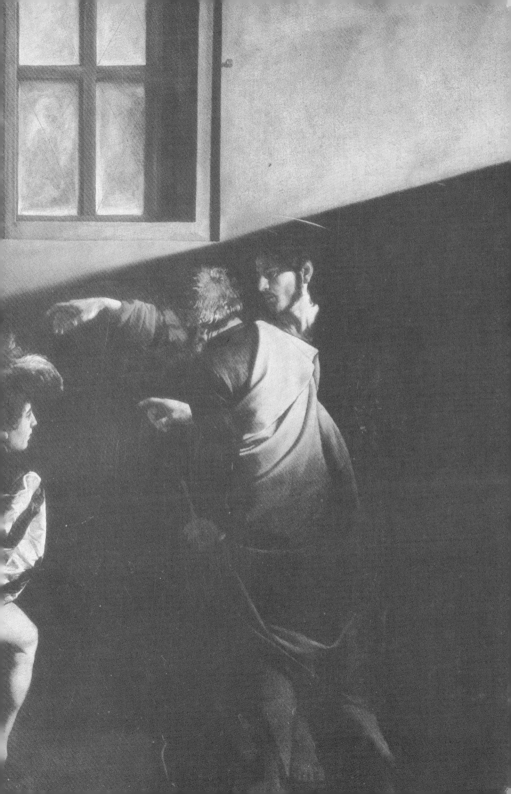

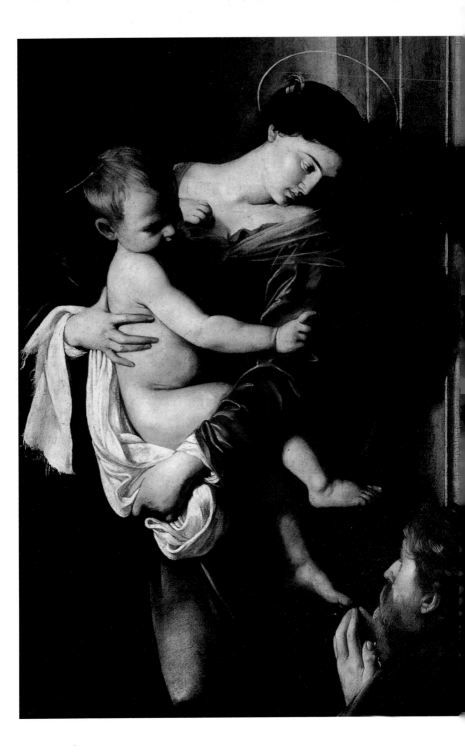

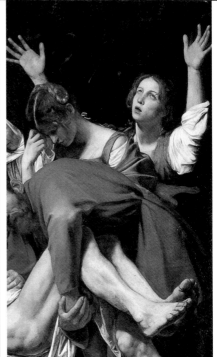

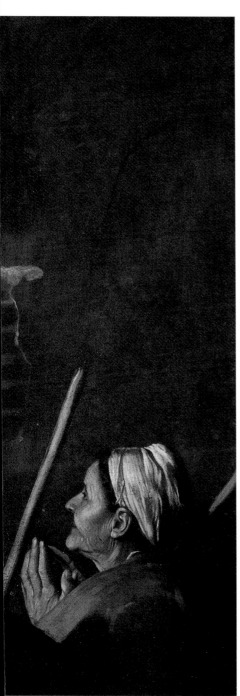

西洋繪畫導覽

卡拉瓦喬之光

龐靜平 著

卡拉瓦喬之光　目錄

羅馬造幣局發行10萬里拉紙幣，採用卡拉瓦喬畫像與作品。

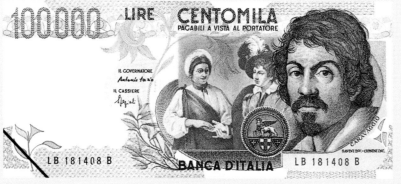

卡拉瓦喬畫像　歐塔維歐里歐尼作
1569年　鉛筆‧淡彩

前言——革命性獨創的寫實主義先驅

在他短短不到四十年的擾攘歲月中，卡拉瓦喬這位具革命與獨創天分的寫實主義大師，以前所未有的駕馭光影明暗技巧，改變了西方繪畫前進的方向。

他燦亮的光線系統及如黑夜般背景運用，影響、啓發了日後的委拉斯貴茲、林布蘭特等17世紀西班牙、荷蘭等地畫家作品。

而與卡拉瓦喬的畫作一樣令人驚異的，是他那「畫如其人」的暴躁、易怒及好與人爭論、打架的「火爆浪子」性情。畫中人物如極力要在混沌、曖昧、昏暗背景中，脫穎而出、跳脫出來般地顯露出自己。

藝術創作與生活密不可分

卡拉瓦喬客死異鄉時才39歲，又遭逢生活中諸多折磨與牢獄之災，似乎他的一生都處在情緒不穩、躁動、易怒、叛逆、逃亡的不穩定狀態中。

因此，他的藝途也只得隨著不安定的生活一樣地起起伏伏著。他的生活與藝術創作密不可分。無論是靜物、肖像、風俗畫、歷史或宗教題材，他都堅持要「回歸自然」、「源於現實生活」。

所以即使是歷史畫或宗教畫，他都以現實中人、生活中物爲模特兒，在畫室中經精確模擬、計算，就像是正在導演著一齣戲劇般地操縱畫中人物與光源，使畫面生動、眞實，充滿戲劇性張力與動感。

堅持自然寫實‧永不妥協

他的「永不妥協」個性，不但表現在日常生活中，也反映在其藝術創作上。卡拉瓦喬堅決反對描摩或是依循古典畫風的後期形式主義（Mannerism），而堅持要當個有獨創性、具改革精神的現實主義畫家（Realist）。

因此，在他的靜物畫及人物畫上，他恣意發揮他注重細節、寫實、逼眞的描繪模式，以平庸、粗俗的尋常百姓與日常生活中事物爲模特兒。

他們以本來面目重現，無論他們的衣服有多破舊、腳多髒，模樣多粗俗醜陋。葉已枯、果已爛，還被蟲咬，他都不加以美化、掩飾，一一眞實呈現在觀者面前。他這種堅持，常使他的畫作難見容於當時的權貴、教會人士與畫家們，而常被教會或委製人退回重畫。

重細節‧人性化‧不加增減

卡拉瓦喬以其激烈、叛逆、粗暴的

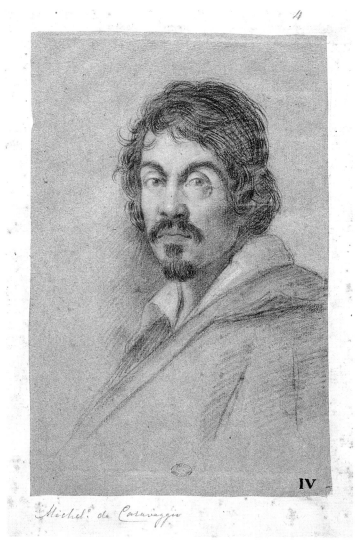

IV

Michel: da Caravaggio

創作天分，賦予他的畫作前所未有的
「人性化」、平民化與生活化特質。他
自然、寫實的畫風，激發了不可思議
的藝術效果，令觀眾有身歷其境，如
在他們面前發生的臨場感與戲劇性，
令人印象深刻、深受震撼與感動。
　　天生叛逆、我行我素的卡拉瓦喬，

公然以畫作反對當時流行的矯飾、唯
美、仿古典、「人造的」後期形式主
義畫風，不但讓他的藝術創作備受爭
議，也讓他吃盡苦頭，命運坎坷、顛
沛流離。但他的頻頻「大鬧革命」，
卻為十七世紀的藝術家，開創了一條
嶄新的藝路。

藝術風格探究——清貧·寫實

在短短三十九年的歲月裡，急躁氣盛的卡拉瓦喬，在他傳奇、動盪不安的生活中，留傳下來的作品雖不多，卻都極有他自己獨創的藝術風格，而且影響其後的許多藝術家。

他作品的爆發力、革命性與原創性都很強，似在當時的後期矯飾主義風潮中，堅持背道而馳，走出自己的一條路來，為其後的藝術發展，開創出嶄新格局。

從佩特札洛奠定基本功

在認定自己對藝術創作的興趣後，卡拉瓦喬於1584～88年間，向米蘭的後期矯飾主義畫家西蒙·佩特札洛學藝，學會了油畫、壁畫的基本技巧，透視法、解剖學的應用等。

此外，在這段學藝期間，卡拉瓦喬對當地一些重要的前輩畫家作品，應該多少有所認識與學習，比如薩瓦多（Giovanni Girolamo Savoldo）、莫列托·達·布雷沙（Moretto da Brescia）、洛托（Lorenzo Lotto），及坎培爾（Antonio Campil）等，倫巴底藝術代表畫家。

佩特札洛曾自稱是提香弟子，因此卡拉瓦喬對提香（Titian）、維洛內塞（Paolo Veronese）、丁特列托（Jacopo Tintoretto）、傑魯爵內（Giorgione），甚至於達文西（Da Vinci）、米開朗基羅（Michelangelo）等前輩大師作品，對他都有或多或少的學習與影響。

天生反動的藝術改革者

平心而論，卡拉瓦喬的藝術創作啟蒙期是在他13～17歲期間，算是蠻早熟的天才型畫家，他能在汲取眾家之長後，做出完全異於其師承的畫作，確可看出他體內那股天生叛逆、反抗權威的革命衝動。

滿腔革命熱忱的卡拉瓦喬當然不甘於只留在倫巴底的卡拉瓦喬鎮，即使米蘭也不能讓他一展長才。因此摩拳擦掌，躍躍欲試的他於1592年來到當時的藝術中心羅馬，急欲達成他的改革宗教與藝術的理想。

倫巴底藝術源頭與反宗教改革

歸根究底，卡拉瓦喬自我又革命性十足的藝術創作，其實主要來自於他故鄉倫巴底的藝術風格，以及他周遭所接觸到的反宗教改革的精神洗禮。

從卡拉瓦喬故鄉倫巴底，和啟蒙師佩特札洛處，接觸到的薩瓦多、布雷沙、洛托與坎培爾等，倫巴底所謂的「樸素藝術殿堂」，是相較於佛羅倫斯、羅馬、威尼斯等主流藝術都市的

豪華藝術風格而言的。

　卡拉瓦喬的啓蒙師以及他抵達羅馬時，所學與風行的是後期矯飾主義，重古典唯美的理想形式，與美化裝飾的表現手法。

　另一方面，再加上卡拉瓦喬的叔父及弟弟都是宗教神職人士，因此他也親身體認了宗教改革所帶來的影響。當時的反宗教改革人士主張「福音書的樸實性」，主張回歸聖經和眞理的純潔性中，反對後期矯飾主義的矯揉造作，裝模做樣和過分美化裝飾。

清貧宗教理想與樸素藝術結合

　這種「清貧」的宗教改革主張，正好和倫巴底的樸素藝術風格相契合，而這也正是卡拉瓦喬所急欲在羅馬興起的藝術改革。於是他堅持畫他眼睛看得見的，所能觸及的現實中樸實的人物、水果、靜物及眞實生活場景。

　這樣的藝術風格更延伸到他受委託製作的宗教畫與祭壇畫上，在羅馬宗教界與藝壇引起批判、議論。雖然他的畫作曾被拒收或要求重畫，但卡拉瓦喬仍獲得少數樞機主教及貴族人士支持贊賞，他初萌芽的新藝術種子，才不至於遭踐踏而滅絕。

自我抒發‧藝術與生活緊密結合

　在短短不到三十年的藝術生涯中，脾氣火爆、個性乖張的卡拉瓦喬，在創作上我行我素、相當獨特、自我的情感、內心抒發，爲他起伏、動盪、不安的一生，留下極佳註腳。

　他的藝術發展歷程也隨著生活中的起起落落，而時好時壞。畫中的光影明暗、色調、氣氛，也隨著他當時的心情、處境而轉變。

　因此，一般史家便依他的生活事蹟來做爲他藝術創作的分期。而他也常在畫中以「自畫像式」的表達方式，直接將他當時的情境訴諸於畫布上。

唯一簽名‧血的控訴

　卡拉瓦喬鮮少在畫作上簽名，因此他作品的創作年代也較難界定，而在諸多圖錄中難見統一。也較少相關文獻可供參考與佐證，所以，歷來也有一些畫作留世，但不能確定是他的原作或後人仿作，在本書中也只能盡可能收錄相關創作，眞僞及創作年代仍有待藝術史家進一步確認及商榷。

　唯一的一幅明顯在畫作上留有簽名的，竟是在「被斬首的施洗約翰」那一灘血中，卡拉瓦喬以鮮血簽下他對人世間最後的無聲控訴，令人感傷。

創作分期

由於卡拉瓦喬到羅馬之前的畫作都未能留傳下來，因此一般以他初抵羅馬前幾年的1590～95年間作品爲早期創作。中期作品則以接受委製的成熟時期（1596～1606年）作品爲主，而以他1606年開始逃亡後所畫的畫作爲晚期作品。也有人以1596～1600年爲中期，1600年以後爲晚期。

個人色彩濃厚的早期畫作

初抵羅馬時的卡拉瓦喬，雖興致勃勃，卻仍在摸索著適合自己的畫路，且未能得到贊助者的經濟支援，因此一開始並不順暢。他曾自許爲靜物畫家，認爲畫靜物和畫人像一樣費心。

因此，早期畫作多以自己和友伴爲模特兒，畫一些風俗畫、神話人物和靜物畫。他的描繪精細，對比強烈。

「生病的小巴卡斯」自戀自憐

但人物畫方面，尤其是自畫像式肖像畫，如「生病的小巴卡斯」、「男孩與水果籃」（1593～94）等，則以戲劇化方式表現，看起來有些娘娘腔和神經質，這或許是卡拉瓦喬在病中有些頹廢沮喪的心情寫照。

卡拉瓦喬早期的人物畫，如「音樂家」（1595～96）、「魯特琴手」

（1595～96），及先前的兩幅自畫像，都把人物畫成有些女性化的美少年，似乎有些自戀、自憐的傾向。

即使他曾先後入西奇利亞諾、格拉瑪提卡，甚至名畫家阿爾皮諾處當助手，卻都只是畫些人像、靜物等，陪襯及連他自己都不滿意的畫，畫藝既沒得有所長進，連生活都很困頓，一籌莫展。

結交權貴名流·得遇知音

1594年，幸運之神首次眷顧他，得到多斯加尼大公國駐羅馬使節佩提格納尼賞識和贊助，卡拉瓦喬有了較安定生活，努力創作，在1594～95年間個人獨特畫風逐漸成形。

如1594～95年所作的「女卜者」與「玩牌者」等風俗畫，以帶自信的畫筆描繪日常生活習俗，人物刻劃生動活潑，色彩明麗，對比強烈，對光影明暗的掌控等獨特表現，已具雛型。

「女卜者」開啓成功大門

卡拉瓦喬的「女卜者」更引起蒙第樞機主教的注意，不但讓卡拉瓦喬住進他的豪宅作畫，也加入了他的社交圈，開始嶄露頭角，並開始有人委託他創作宗教祭壇畫與肖像畫。

因此，他中期成熟時期畫作，較多宗教畫和委製作品。但堅持取法現實與自然的卡拉瓦喬，以中下階層平民百姓為模特兒，在畫室中完成寫實且具戲劇性畫面，卻難為上流教會權貴接受，而面臨拒收或重畫的命運，甚至視為「大不敬」、缺乏美感。

堅持創作清貧樸實宗教畫

在這些毀譽參半的中期宗教畫中，卡拉瓦喬將「聖經」中的故事及人物都「平民化」了，雖描繪細膩，表情生動，製造戲劇性場景，掌握了經文精髓，卻回歸到「聖經」的純潔性，以簡單直接的表現方式切入主題，捕捉剎那動人的一刻，將之凝住在畫面上，令人印象深刻。

他對詮釋「聖經」故事畫的獨特見解，得到他的贊助者的喜愛，讓他能堅持發展出獨特的現實主義手法和精彩的光影明暗效果。

聖馬太三連作第一批公開作

1599年，他為聖‧路吉‧德‧法蘭西斯教堂繪製的「聖‧馬太蒙召」、「聖‧馬太殉教」，及1602年重畫的「聖‧馬太與天使」，是卡拉瓦喬第一批公開作品。但因人物大小比例不同，彼此也無關連，而被要求重畫。

這期間的「聖‧彼得殉道圖」及「聖‧保羅皈依圖」（1600～01年），也因人物比例及明暗的強烈對比等新藝術手法，而遭帕羅布的聖母堂拒收。其它中期宗教題材畫也都備受抨擊，但卡拉瓦喬仍獲得少數幾位贊助者支持，而得以堅持他的改革新藝術理念，與當時以古典、優美的矯飾畫風取勝的卡拉契（Annibale Carracci 1560～1609）分庭抗禮。

殺人事件毀了錦繡前程

但好景不常，在羅馬藝壇將要名利雙收、毀譽參半的卡拉瓦喬，卻因自己的脾氣暴躁，好爭強鬥狠，而頻出狀況，時有牢獄之災。1606年更因殺人事件而不得不逃離羅馬。他必定是令者助贊頭痛萬分、又愛又恨的頭號問題人物。

流亡期間，卡拉瓦喬所到之處因初始無人認得而有短暫風光，幾乎都有佳作傳世，但他仍到處闖禍而不得不到處躲避追捕。

晚期作品晦黯不安心情寫照

因此，他的晚期作品背景常一片漆黑，連人物都失去了光彩，有如黑白

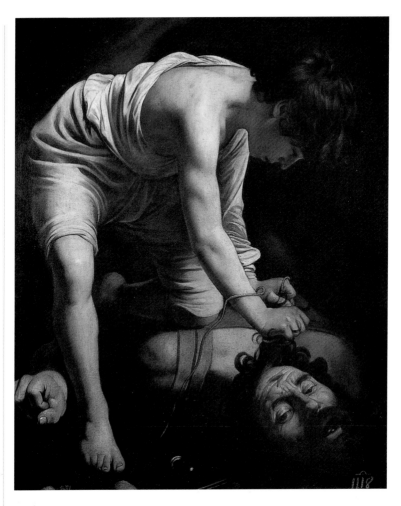

照片般的高反差效果，駕馭了整個畫面，一如他晦黯不安、曖昧不清的心境，看不到光明的未來，連主題都籠罩在一片死亡的陰影中。

例如「約翰的頭裝在盤裡」、「被斬首的施洗約翰」、「聖‧露西的葬禮」、「聖‧安德烈殉道」、「聖‧尤蘇拉殉道」、「拉撒路的復活」等，一片死氣沈沈、陰森灰暗的。

「大衛手提戈利亞頭」自畫像

其中最具晚期畫風代表性的，便是「大衛手提戈利亞頭」了。畫中卡拉瓦喬竟以自己的臉部特寫，來畫被大衛砍下的巨人戈利亞的頭。那血淋淋、鬱結的頭像，令人觸目驚心。尤其在他額頭上的傷口，正是卡拉瓦喬在逃亡時被人擊傷的。他正借畫聖經故事來自喻處境，似乎已預知死期不遠，下場淒涼。

大衛砍下戈利亞的頭
1605年　油彩・畫布　110×91㎝
馬德里・普拉多美術館藏

大衛手提戈利亞頭（局部）

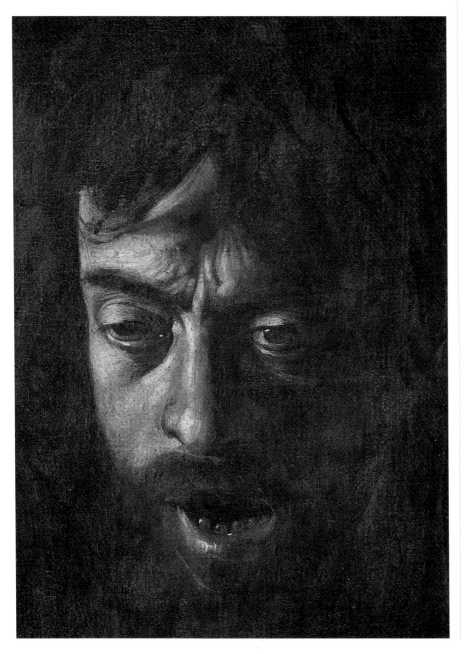

光影效果

卡拉瓦喬的傳世畫作中，最為人津津樂道且影響深遠的，是他對光影的靈活應用，及在畫中所製造出的戲劇性效果。甚至有藝評家以他在1592～1606年間的創作，而稱他為「黑暗的巨匠」。

前輩大師的影響融匯貫通

卡拉瓦喬在未成名前的學徒與遊學期間，接觸了許多倫巴底、米蘭及羅馬名家作品，尤其是義大利文藝復興大師達文西與米開朗基羅的畫作，對卡拉瓦喬的藝術創作有許多啟發。

尤其是達文西所主張的，將強烈光線從一個陰暗空間的上方投射進來，可以增強人物或物品的立體感，並強化三度空間，也就是將三度空間的人與物，在平面的畫面上做寫實精確的描繪。

此外，倫巴底畫家坎培爾的畫光手法、薩瓦多的戲劇性空間與戶外夜景的表現方式等，所產生的絕佳美感，都對卡拉瓦喬有所影響，融匯貫通在他的畫作中。

忠實表現自然與眼中所見

由於卡拉瓦喬強調忠於自然與眼中所見，據傳他都在畫室中以現實中人物為模特兒，不打草稿，直接在畫布上作畫。因此，他是真實地畫出當時畫室中的光線照在模特兒及事物身上的光影明暗變化。

但是，若細細品味卡拉瓦喬一生的畫作，我們不難發現，這些光影明暗的幕後操縱者——卡拉瓦喬，有時仍會依自己的心情、際遇，或因「劇情需要」，而隨心所欲地遙控他畫中的光線效果。

「境由心造」反映真實人生

像早期慘綠少年時的自畫像式「亮色」表現，中期宗教畫中具象徵意味的「聖光」，以及製造特效如「聚光燈」般的特寫鏡頭，一直到畫作被拒收、殺人逃亡時，沮喪、黯淡如「夜景」般的背景處理，都影射出卡拉瓦喬作畫時心情的抑揚頓挫，以及真實生活中所經歷的各個階段。

具有語言和喻示性效果的光

有的藝評家因卡拉瓦喬的一些宗教題材畫作，而把他視為「聖經的傳播者」，認為他的畫作不只以圖畫來解說聖經故事，連畫中的靜物、水果都有特殊的寓意，當然，畫中的光影也不例外，是「具有語言和喻示性效果

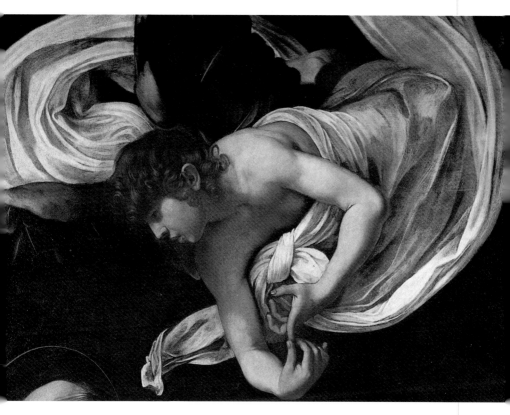

的光。」

因此，光是現實的，同時也是非現實的，如「聖·馬太蒙召」中象徵聖靈的光等。他們認為照進黑暗的光，是自然的光線，也是恩寵的光、精神的光明；而吸進色彩和物體的影子和黑暗，也是罪惡、過錯的陰影和肉慾的陰暗。這些突出主題人物的光會突然照亮我們，使我們的心中留下深深的印記。

如舞台探照燈般的強烈戲劇效果

卡拉瓦喬追求光線效果的方法，和他那種透過光和影來描述悲劇的事件等，令人驚嘆的強烈戲劇效果，有如執導演筒、操縱舞台探照燈的舵手，將畫中焦點放在燈照最亮處，也就是全畫的重心所在。

只有在背景和四週最暗處，才能彰顯出最明亮、光明的地方，予人最具震撼力與魅力的瞬間強烈印象。猶如拍照時，「啪」一聲閃光燈一閃時，那瞬間凝住的錯愕與驚異，令人過目難忘。

現實主義手法

卡拉瓦喬之所以被視為「反宗教改革者」，主要便是在於他「清貧樸素」的現實主義新藝術觀。他主張要師法自然，從現實人物和生活中取材、取景，以當時中下階層的平民老百姓為模特兒，在畫室中擺姿勢，他直接把眼前所見畫在畫布上。

眼見為憑‧完整忠實呈現

他的「完整忠實呈現」，包括當時的光源照在模特兒身上的光影明暗、赤膊髒腳、臃腫凸頭、粗布破衫，或者是被蟲咬過的枯葉、爛掉了的水果等等，他都一一忠實呈現，不經過美化、裝飾或增刪，而且刻劃生動、描繪細膩，連宗教畫也不例外。

卡拉瓦喬強調，無論宗教畫、靜物與人物畫的鋪陳、擺設及穿著，都是樸素的、現實的、平民化的。他呼應反宗教改革者的「清貧理想」，主張要賦與聖經或經典作品，一種大眾化而又簡單的表現形式，讓沒有文化的人也能理解。

樸實率直的平民化風格

較之於佛羅倫斯、威尼斯、羅馬等地的華麗、重古典形式、矯飾主義的畫風，來自倫巴底「樸素的藝術殿堂」的卡拉瓦喬，來到羅馬後，仍一本樸實、率直的平民化風格，堅決反對後期形式主義的人為矯飾、過分美化虛偽的表現方式。

但一心急欲改革的他在創作宗教祭壇畫上，便無法避免地遭受衛道人士的批判否決，迫使他接受委託的畫不是得重畫，便是被拒收。

宗教祭壇畫備受抨擊

像他的「聖‧馬太蒙召」、「聖‧馬太與天使」與「聖‧馬太殉教」三連作，因處理不妥要求重畫。為帕羅布的聖母堂畫「聖‧彼得殉道圖」和「聖‧保羅皈依圖」，人物尺寸較大，明暗對比強烈，似乎都被拒收，更換為其他題材的畫。

然而，根據文獻記載，卡拉瓦喬所曾創作過的宗教畫中，受抨擊最激烈的三大祭壇畫是：「羅雷托的聖母」（1603～04年）、「聖母與蛇」（1605～06年）與「聖母之死」（1605～06年）。

顯然，他以真實人物為模特兒，並忠實呈現所見的樸拙平民化原貌，來詮釋神聖又崇高的宗教題材，實在難以為宗教界人士所接受，甚至認為有醜化、大不敬的意味。

宗教改革者新藝術觀

在卡拉瓦喬前往羅馬時，確實是抱著急欲改革宗教的強烈企圖心的。他認同當時宗教改革者主張「福音書的樸實性」，認為應回歸「聖經和真理的純潔性」中，反對後期矯飾主義的忸怩作態、矯揉造作和過分裝飾。

因此，卡拉瓦喬將此宗教改革熱忱和他的「樸素藝術」結合，以樸素、平實生活場景、平民化時裝與現實背景，對福音書故事做簡單、純粹、直接的描繪。事實上，他的藝術主張與當時反宗教改革者「乞丐修士團」提出的「清貧」修道方式不謀而合。

注重細節描繪·明暗統合構圖

卡拉瓦喬吸收了16世紀北義大利自然派、寫實派的傳統，以及達文西的明暗統合構圖方式，經過仔細觀察、精確的計算後，直接將在畫室中的模特兒或靜物，細膩地描繪在畫布上，注重細節的描繪，逼真而生動。

他關心整個畫面的結構，每一個細節都仔細描畫，紋路、質感、肌理、色彩與明暗都非常注意，面面俱到。他曾強調畫好靜物，與畫人物一樣地費心費神。

有些學者甚至留意到，他畫中人物的嘴唇常是微張著的，一副欲言又止的模樣，或急欲陳述、嘶吼、控訴些什麼似的。彷彿卡拉瓦喬試圖要傳達聲音或語言的感受似的。

畫販夫走卒·貧民農婦

天生叛逆反動、反對權威權勢的卡拉瓦喬，喜歡以生活中的中下階層人物，販夫走卒、貧民農婦為模特兒，可能也與他的生活困頓、人生際遇有所關聯。

細心的人不難發現他的畫作中，有好幾個「熟面孔」，因為他請不起好的模特兒，只好以身邊的朋友或是鄰人為模特兒。也有人懷疑他是同性戀或雙性戀者，而且部分畫中人是他的「密友」。

更創新的是，耶穌與聖徒都穿著當時農民的服裝，而非高貴古典的古羅馬貴族華服，當然很難為官方學院派及宗教界權貴所接受。

平民生活活脫重現畫面上

不管是像「女卜者」、「音樂家」或「玩牌者」等的風俗畫，或是聖徒殉教、蒙召等宗教祭壇畫，卡拉瓦喬都以樸實、不加修飾、美化的現實生活中人物，忠實而又細膩的完整呈現

在畫面上。

　這種平民化的現實主義手法，在當時受官方認可的後期矯飾主義畫風來說，完全可以說是反其道而行的「逆向操作」。他的這項革命性創舉，不止「前無古人」，對其後的藝術發展也起了決定性的影響，尤其是巴洛克藝術的發展。

如臨現場的戲劇性效果

　卡拉瓦喬在畫室中直接面對擺好姿勢的模特兒作畫，這也使得他的畫作往往讓人有種畫中人物「近在眼前」的特寫般臨場感。

　這種「近距離接觸」感，除了因他的描繪寫實功力，生動而又逼眞，以及特殊的光線處理，明暗的高反差效果所致。

　此外，還因爲他在近乎全黑的背景中，把畫中人物都置身於前景的最前線，要不然就是把畫中人物畫得大到足以佔據整個畫面的比例，讓人有種「奪框而出」的壓迫感，好像就在我們面前發生似的戲劇性效果，如臨現場觀賞舞台劇般的生動精彩，令人印象深刻。

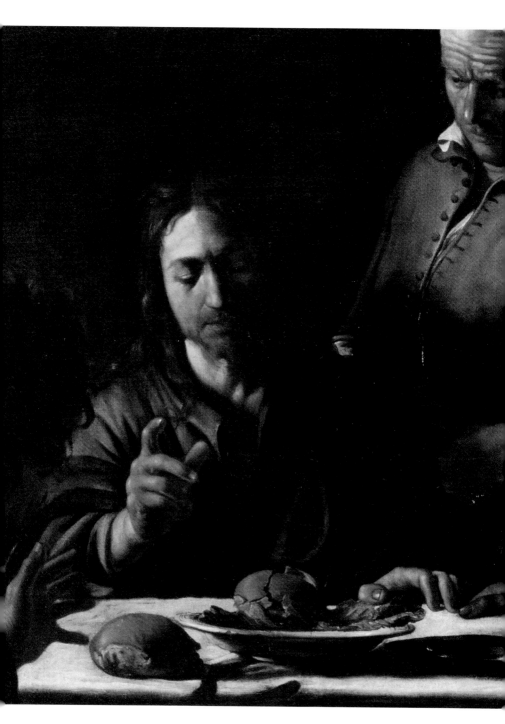

影響

卡拉瓦喬這種平民化的現實主義畫風，顯現他將聖經故事做較人性化、大眾化的詮釋，讓人覺得耶穌與聖徒就出現在平民生活中，與市井小民無異。這種人性化主張，也就是他對同時代人的關懷，與世俗生活的真實呈現，都影響了後世藝術家。

「卡拉瓦喬主義」的影響

他的現實主義表現方式，與對光線的靈活應用，對當時的畫家如：曼弗德（Bartolommeo Manfred）、歐拉吉歐（Borgianni Orazio），與簡提列斯基（Gentileschi）父女，以及日後的利貝拉（Jose Ribera）、林布蘭特、委拉斯貴茲等人，都有直接或間接的影響，而有了所謂的「卡拉瓦喬主義」風，或是「那不勒斯暗色調畫派」（Neapolitan Tenebrist Painting School）等。

雷尼（Guido Reni）、勒拿兄弟、維梅爾、拉·圖爾、魯本斯等人畫作，也都受到卡拉瓦喬的「強烈明暗法」（chiaroscuro）啟發。

由浮世繪風俗畫過渡到巴洛克

卡拉瓦喬關懷現實生活中所有人、事、物，而好打抱不平、反抗權威的他，有不少畫作是藉風俗畫和宗教畫題材來表達、描繪平民百姓的生活場景，尤其是中下層階級等，在當時極少被關心和描畫的階層。

像「聖·馬太蒙召」、「逃往埃及途中的休息」、「玩牌者」、「女卜者」、「以馬忤斯的晚餐」，以及「聖母之死」等，若不看畫題，會覺得卡拉瓦喬畫的只是一般的販夫走卒、村夫農婦，日常生活中所見的風俗畫、浮世繪。

這種迥異於後期矯飾主義一味地崇尚古典樣式、古羅馬人物的畫風，引領十七世紀的現實主義繪畫，更為巴洛克藝術的發展開創新局。

影響拉·圖爾神祕光源

卡拉瓦喬英年早逝，只活到三十九歲就去世，在其短暫一生中，以表現生活現實和捕捉光影變化的作品，這給十七世紀義大利沒落的美術帶來新鮮的刺激，這也就是後來所謂「卡拉瓦喬派」，與十七世紀的巴洛克畫派並駕齊驅的道理。

卡拉瓦喬的光影變化，影響最深要算拉·圖爾（La Tour）。

拉·圖爾是所謂「光源大師」，他那描繪神祕的明暗，畫面出現燭光、油燈等明亮光源，又充滿神祕氣氛。

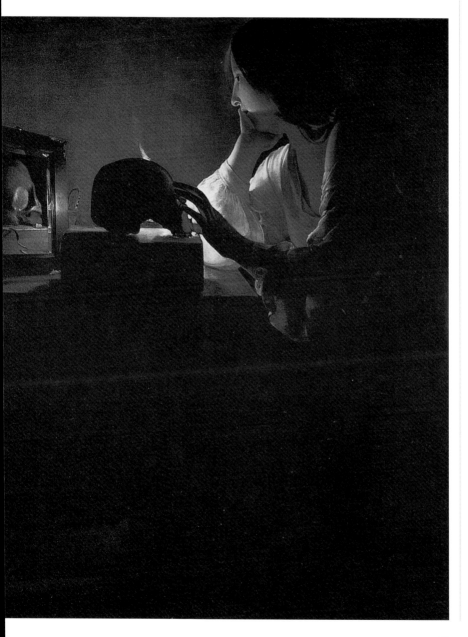

自我探究時期（1571～95年）

依據傳記作家貝洛里（Giovanni Pietro Bellori）的說法，卡拉瓦喬的藝術家生涯是開始於泥水匠工作。最初卡拉瓦喬曾與擔任泥水匠的父親受僱於米蘭一家工程公司。

「在偶然的情況下，為一些壁畫家準備膠水時被作畫的慾念所指引，他駐足在這些畫家身旁，全神貫注的投入繪畫學習。」

受到此啟發，卡拉瓦喬於1584年4月，他13歲時，進入西蒙·佩特札洛（Simone Peterzaro）的畫坊當學徒。

佩特札洛在當時是位很有才華的米蘭畫家，曾受過威尼斯畫派的訓練，自稱是提香的學生。但他的畫風有很重的古典形式、堅實的輪廓描繪，寫實而自然的細節，反而較偏向當地的「倫巴底派」（Lombardy School）。

學會靜物與肖像畫技法

卡拉瓦喬為老師服務與學藝了四年（1584～88年），雖然佩特札洛專精於文藝復興時期古典而堅硬的寫實基本功，卡拉瓦喬雖覺無甚興趣，卻也學會了油畫和壁畫技巧、透視法、解剖學，以及空間、光影明暗與色彩的運用，尤其是靜物和肖像畫技法。他可能已開始作畫，卻未能留存下來。

這位未來藝壇的明日之星，並不甘於只待在米蘭。在1590年他母親過世後，卡拉瓦喬開始想到藝術之都——羅馬去大顯身手。

卡拉瓦喬應是在1592年秋天來到羅馬的，那時的羅馬是個美麗的國際城市，各地的畫家、音樂家、雕刻家都齊聚此地，也吸引許多想學畫、尋求贊助者的畫家，以及買畫的收藏家、贊助人。

抵羅馬急欲大顯身手

卡拉瓦喬到羅馬時才21歲，由他的叔叔魯克多神父接應，並幫他找到了贊助者潘多爾·福·普西（Pandol fo Pucci）律師。但普西對他並不好，而且只要他複製一些宗教畫，並非卡拉瓦喬所願，因此不久即結束贊助。

根據巴格里歐尼的記述，卡拉瓦喬之後還當了畫家羅倫佐·西奇利亞諾（Lorenzo Siciliano）的助手。西奇利亞諾來自西西里島，有一間「充滿粗糙藝術作品的商店」，卡拉瓦喬每天畫三個人頭像，其中一張大的。

雖然西奇利亞諾對他的態度並不很好，但他在這裡認識了15歲的畫家馬里歐·米尼提（Mario Minnitti），據說一直到1600年，米尼提始終都是卡拉

瓦喬的好友及助手。

不久，卡拉瓦喬又到安蒂維杜托·格拉瑪提卡（Antiveduto Grammatica）處當助手。依貝洛里描述，卡拉瓦喬曾形容他每天畫的，是一些「幾乎受到斥責的平庸人像」。

自由自在·放蕩不羈

初來羅馬的卡拉瓦喬，其實生活窮困，衣衫襤褸。雖當畫家助手，後來又遇到一位畫商瑪艾斯卓·瓦隆提諾（Maestro Valentino），但收入都不多。

可是在精神上，他仍是自由自在而放蕩不羈的，因為瓦隆提諾給他的錢雖少，卻幫他推銷了不少畫，而且他也結交了一些藝術圈朋友，這些對他都有實質助益。

1593年卡拉瓦喬因被馬踢傷膝蓋，住進了慈善醫院。又窮又病、心情憂鬱的他，可能是在那時畫了面帶病容的自畫像式畫作，如「生病的小巴卡斯」。

卡拉瓦喬並在1593年進入了羅馬一位著名畫家卡瓦雷利·德·阿爾皮諾（Cavaliere d'Arpino）畫室當助手，幫他畫水果和花。阿爾皮諾是當時最流行的晚期形式主義（Mannerism）畫家，卡拉瓦喬在他那兒的八個月期間，跟著阿爾皮諾流連上流社交圈，認識了一些政經界與宗教界名人。

接受佩提格納尼贊助·漸入佳境

終於，卡拉瓦喬於1594年獲得了對他禮遇、賞識的佩提格納尼（Fantino Petrignani 1540～1600）贊助，他是多斯加尼（Tuscany）大公國派駐羅馬使節，家世好又有錢，曾多次幫卡拉瓦喬排解困難。在他的贊助與穩定支持下，卡拉瓦喬的創作漸入佳境，有了長足的進步。

1594～95年間卡拉瓦喬的藝路漸次開展，作品突飛猛進，漸趨成熟。

獲蒙第樞機主教賞識

1594～95年間，卡拉瓦喬以現實生活的模特兒，在畫室中完成了「女卜者」一畫，竟引起了法蘭西斯科·瑪利亞·波爾邦·德爾·蒙第樞機主教（Francesco Maria Borbone del Monte）的注意。

幸運之神終於眷顧他了，卡拉瓦喬經人引薦，獲蒙第樞機主教賞識，並帶他進入自己社交圈。不久，他住進了樞機主教在瑪達瑪的豪宅（Palazzo Madama），令他初嚐名利雙收的喜悅與成就感。

男孩與水果籃

1593～94年　油彩‧畫布　70×68cm
羅馬‧波蓋茲美術館藏

這幅是現存最早的卡拉瓦喬作品，約莫是他在阿爾皮諾畫室當助手時畫的，因這幅畫曾爲阿爾皮諾所有，直到1607年6月30日才由波蓋茲樞機主教獲得，留存在波蓋茲美術館。

畫中捲髮美少年抱著一大籃水果，這籃水果佔了大半個畫面，且近在眼前，有垂手可得般可以觸摸、鮮嫩多汁的可口感。

男孩與水果籃同樣甜美誘人

微側著頭的男孩有人說是卡拉瓦喬的自畫像，他的面頰紅潤，嘴微張，表情和水果一樣甜美誘人。但頭和身體有些不成比例，尤其肩膀太寬厚，脖子也不是很自然。

倒是水果畫得相當寫實細膩，色彩配置得當，更彰顯男孩如陽光般燦爛的面龐，青春嬌豔欲滴的模樣，一如葡萄、蘋果、梨、櫻桃的口感。

另一值得注意的是，卡拉瓦喬初到羅馬當畫家助手時，即已堅持自己現實主義手法。因此，水果熟透了、被蟲咬過，以及枯萎了的葉子等，他都毫不掩飾、美化，一切均忠實呈現，彷彿那男孩是臨時從路上抓來，當場畫在畫布上「留影」一般的眞實、新鮮、生動、寫實。

當然，從窗戶照進畫室來的自然光也在畫中參一腳，照亮男孩的右臉、右肩，以及上半部的牆面，彷彿光照是從左上方射進來，自然地在男孩及水果身上留下的光影明暗效果，也被忠實細心地描繪出來。

卡拉瓦喬早期的畫作以亮色的明麗色調描畫人物，對他來說，靜物與人物一樣重要，需要細心描繪。此幅畫中的這籃水果即頗費心配置、描畫，用色明亮活潑。他的觀察敏銳，刻劃細膩，寫實逼眞。

也有藝評家認爲，卡拉瓦喬這籃水果中，對熟透了的梨及枯萎的葡萄葉等的眞實再現，是暗喻美少年的青春歲月稍縱即逝，也會衰老、枯竭。畫中黑影更進一步地隱喻死亡的陰影。

早期卡拉瓦喬的畫作中，他都把人物與靜物搭配在一起，以活絡畫面。

一般推論卡拉瓦喬應已看過米開朗基羅的肖像畫，尤其是裸男畫。但米開朗基羅表現的是男子的陽剛之美，而卡拉瓦喬的男子肖像則是有點女性化、陰柔、娘娘腔的美男子。體型也不壯碩，反而有些病容。這或許和卡拉瓦喬早期受傷住院、生活窮困不順遂，及所接觸的中下階層民眾有關。早期不是自畫像，就是畫他的朋友。

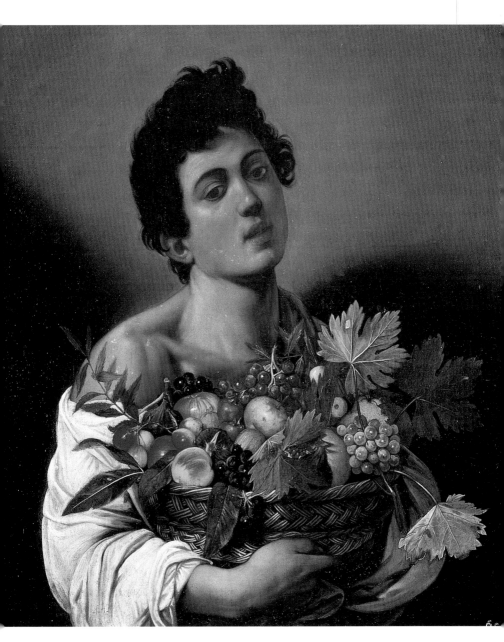

生病的小巴卡斯

1593～94年　油彩‧畫布　66×52cm
羅馬‧波蓋茲美術館藏

一說此幅作於1592～93年，又名為「拿著葡萄的半獸神」。因它原藏於阿爾皮諾處，直到1607年才為波蓋茲樞機主教所有。

但另一說作於1593～94年間，則認為這幅畫是在卡拉瓦喬離開阿爾皮諾畫室後，且實在已窮得請不起模特兒了，只好對鏡畫了幾幅自畫像，這是其中的第一幅。

也有說這是卡拉瓦喬被馬踢傷，住進慈善醫院，當時他發著燒，身體不適，心情鬱悶時畫的。因此小巴卡斯面有菜色、病容，畫面灰暗。

滿面病容自畫像

據貝洛里形容，卡拉瓦喬的皮膚黝黑、一頭捲曲黑髮，長得並不壯碩，這些特徵似與此畫中少年相吻合，應是他的自畫像。

在漆黑的背景中，皮膚灰暗的半裸小巴卡斯裝扮的青年，坐在一平坦無奇的長桌後面。在桌面一隅，卻放著明暗對比強烈的黃桃子和紫得發黑的葡萄串。

而桌上黑得發亮的葡萄，又和他手上的綠葡萄串相對稱，形成另一明暗對比。兩組葡萄都已熟透了，他手上抓的那串甚至已腐壞了幾顆。

而正是他手上的那串「葡萄」，令人聯想到希臘羅馬神話中的酒神巴卡斯（Bacchus），或者是半人半獸神潘恩（Pan）。當然，畫中的長春藤冠、桃子，尤其是「葡萄」，在神話故事中，都寓意著「誘惑」、「淫蕩」、「青春」與「狂歡」等意象。

光源從右上方打下來，照亮了青年裸露的右半肩、右臂與右背，以及桃子和葡萄。側坐著的他灰亮的皮膚及身披的白袍，在黑漆漆的背景中，更顯突出，有高反差的光影變化。

卡拉瓦喬的酒神裝扮，好像是要去參加化裝舞會似的。綠綠的長春藤葉冠、白布袍及葡萄的綴飾，反讓他看起來有些陰柔、曖昧與病態，而非陽剛壯碩。他的坐姿與面部表情、眼神與微笑，都有點嬌媚誘人。

長春藤葉及葡萄葉有些枯萎，暗示葉不可能常青，人不可能永遠青春。因此，面露病容的青年與熟透了、形將腐壞的果葉，都籠罩著青春不再，仍將走向死亡、枯萎的陰影。

卡拉瓦喬早期的肖像畫多是唇紅齒白、面色紅潤，以及肌膚白裡透紅的美少年，唯獨此幅畫中的青年，膚色灰黃、蒼白無血色，因此才被取名為「生病」的小巴卡斯。

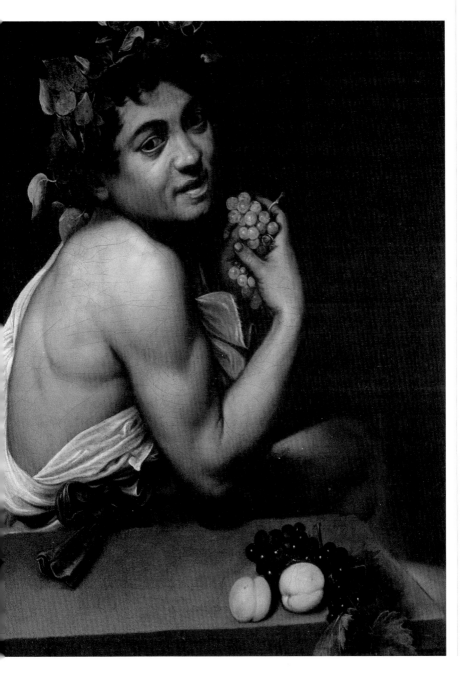

女卜者

1594～95年　油彩・畫布　99×131㎝
巴黎・羅浮宮美術館藏

在貝洛里所寫的卡拉瓦喬傳述中，有一段插曲，卡拉瓦喬在看過費迪亞斯（Phidias）及葛里肯（Glykon）最著名畫作後，他只指著周遭的群眾說，「自然」已提供諸多大師供他摹畫。

為了要強調他「以自然為師」的理念，他從街上叫住了一位路過的吉普賽女郎，並在陪她走回住處後，畫下她的畫像，即此幅「女卜者」。

卡拉瓦喬以吉普賽女郎的傳統行業——看相算命師形象，來描繪他的模特兒。觀察敏銳，寫實功夫到家的卡拉瓦喬憑陪她走一段路的記憶作畫。

吉普賽女卜者計誘闊少爺

她穿著典型的吉普賽傳統服裝，白寬袍服外罩斜綁式披肩，頭綁白麻布巾帽。旁邊再畫一位戴著流行的大羽毛帽、美衣華服的美少年，有點像游手好閒的紈袴子弟。他正脫下右手手套，給她看手相。

那吉普賽女郎左手握著他的手，右手指則在那手掌上點劃。有人認為她正指著他的「感情線」在解說著。

也有人說她藉故看手相而想與他有肌膚之親，面帶微笑的她正在挑逗那青年，而那青年也樂陶陶、色瞇瞇地看著她，兩人四目相接。

還有人說，狡猾的吉普賽女郎中，正趁挑逗這涉世未深的小白臉，並趁看手相之便，抽走他手上戒指。她和他的表情、動作相互交接、呼應，確實有些曖昧，引人遐想。

卡拉瓦喬以此畫開展了前所未見的繪畫題材，將風俗畫擴及描繪市井小民、中下階層的日常生活場景，也為巴洛克藝術開啓了一個嶄新局面。

也有人指出，卡拉瓦喬識破吉普賽女郎行騙技倆，比她更狡猾，而且他是以反諷的筆調來畫當代浮世繪，讓人如觀賞一齣反諷喜劇般真實深刻。

畫中另一焦點是光線的配置手法，他企圖嘗試較複雜的「打光」方式，以製造戲劇性效果。以背景牆上三種不同光源色系來看，窗戶上方似半遮掩著窗簾，製造出不同層次、豐富的光影明暗效果。

像吉普賽女郎的臉色較暗紅，右半邊白袍較明亮。而男孩的臉則如陽光般燦爛明亮，絲絨般的布料也頗有質感，刀柄處也有反光。兩人下半部的衣袍則黑成一片，與白衣、白帽、白羽毛呈強烈黑白明暗對比。

背景雖光影變化、層次豐富，卻未交待清楚，似乎他將三度空間轉化在平面畫布上的表現方面較弱。

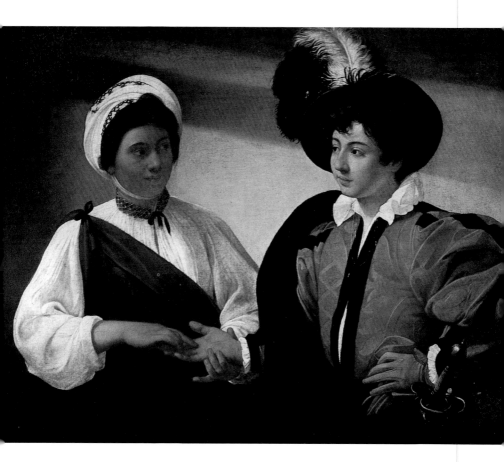

自然光與人工光的調和

　　從卡拉瓦喬「女卜者」，繪畫是自
然的光重要，還是人工的光，如果說
可以把人工的光，處理成自然的光那
般自然，那是最為理想。

　　卡拉瓦喬一直往這方面努力，他為

突顯主題，常以背景的光源深淺，亮
或暗來烘托人物的光源。為此，主題
人物的衣著或帽子、披肩、背心，常
是他刻意求取突出的重點，在這幅畫
上是最典型的實例。

玩牌者(局部)

1596年　油彩・畫布　84×120cm
沃茲堡・金貝勒美術館藏

卡拉瓦喬早期最著名的兩幅風俗畫便是「女卜者」與「玩牌者」。有人推論卡拉瓦喬早期初到羅馬後，所接觸及結交的，都是這些不入流的流浪漢、詐賭者等，下層生活中的市井小民。脾氣暴躁、天生叛逆的他，不依藝術學院派正規訓練、臨摹前輩大師名畫入手，而直接取材於日常生活。

從他畫中人物及題材、場景，可窺知畫家每個階段接觸的生活層面。他描繪江湖術士詐賭行騙的生動情節，在他之前絕難登大雅之堂，卻被他刻意用來顛覆傳統、挑戰權威。

生活化浮世繪風俗畫

一心堅持「師法自然」、「從日常生活中取材」的浮世繪風俗畫，在他敏銳觀察、細心描繪下，另闢蹊徑，別開生面，也敲開了成功之門。

畫中三人的互動明顯，卡拉瓦喬如站在他們身旁觀看般，捕捉生動的表情與動作，維妙維肖，令人莞爾。

那面對觀眾、面色紅潤稚嫩的美少年，看著手中的牌猶豫著。他身後站著一臉黝黑、老江湖的詐賭者，穿著花俏、破舊。他伸出三隻手指正給對面同伴打手勢，他同伴的右手正從腰帶間抽出預藏的紙牌。聚精會神、陷入思考的青年渾然不知他遇上了兩個詐賭者。三人之間的互動煞是有趣，尤其是面部表情與小動作、手勢的掌握，栩栩如生。

光線、氣氛拿捏恰當，直接切入主題，三人身分、企圖交待清楚，讓人一目瞭然。亮色調的羽毛、絨衣和膚色，與那交替出現的黑條紋、暗紅袍服、桌布等形成強烈對比。清純與陰險都寫在臉上、眼神與手勢中。

曾有學者將「女卜者」與「玩牌者」中無知、清純的美少年，當做是聖經「浪子回頭」故事中，「浪子」在外所經歷的種種「江湖險惡」、受騙上當的誘惑與試煉。

在暗紅碎花桌布邊上，擺著一盒西洋棋及骰子，點出這是一個賭局，類似職業賭場的桌子，這次賭的是撲克牌。背對觀眾、靠在桌上，腰間暗藏紙牌、佩著短劍的戴帽青年，應是做莊佈賭局的人。

而坐在他對面玩牌的年輕人穿著體面，面色紅潤白皙，與他身後那皺著眉、留八字鬍的江湖術士恰成對比。他穿著條紋衣外罩花背心，但衣服看來破舊，連伸出來的手套都破了洞。臉又黑又暗，一臉的陰險，光照亮了黑袍青年年輕白嫩的右臉。背景光源

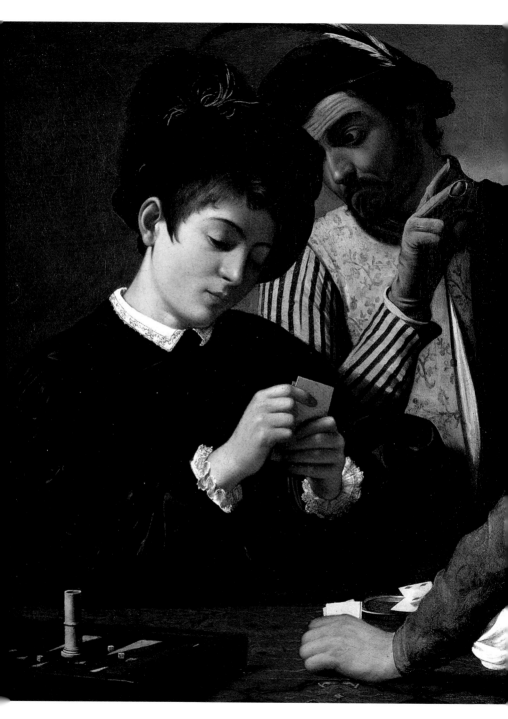

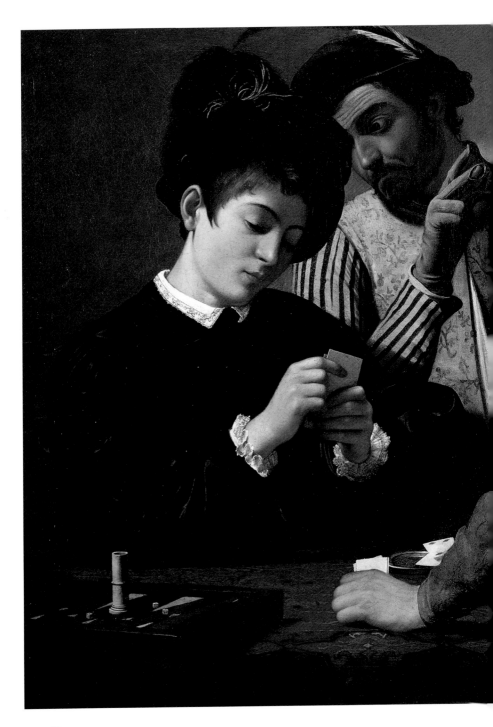

玩牌者
1596年
油彩・畫布
84×120cm
沃茲堡・
金貝勒美術館藏

導向作弊的莊家最亮處，暗示著莊家陰謀得逞。

加入動作效果的變化

卡拉瓦喬的人物，早先比較呆板，像人物照相般站著不動，他雖然在光源與衣服上求變化，講效果，但仍舊是缺少變化與戲劇性。

「玩牌者」就是他想突破的試金石，二位玩牌者加上一位觀牌者，三位表情不相同，除注意光源的錯綜複雜以外，人物表情，才是畫面引人重點。

35

音樂家

1595～96年　油彩・畫布　92×118.5cm
紐約・大都會美術館藏

這是卡拉瓦喬住在蒙第樞機主教豪宅時，爲喜愛音樂的蒙第畫的，畫面下方有他的簽名。此畫自蒙第處流出後，輾轉於一些英國私人藏家處，直到1953年才爲大都會美術館購藏。

因此，曾有不識貨的好事者，以爲右後方側身低頭的裸身青年身後的翅膀及身旁的箭筒是後人加上去的，竟把它們給塗掉了，今才將之復原。

畫中四人各自準備著合奏似的，只有中間兩位望向觀眾，另兩人一前一後背對或側對著，都低頭忙碌著。

畫中以手抱著魯特琴，斜披著紅布袍，正在調音的年輕男子爲主軸，也只有他是以近乎肖像般較完整地描畫出來，另三人則分別環繞在他前後，把畫面安排得熱絡溫馨，像是親密的好友聚會，因爲大家都半裸露著，隨意而坐，各自玩弄著手中的樂器、樂譜或葡萄。

很難界定此畫的性質，畫中的魯特琴、樂譜、小提琴及服飾穿著，都可算是當時新興的娛樂，不像是傳統古典的題材。若歸爲風俗畫，卡拉瓦喬卻又將右後方側身低頭的美少男，畫上翅膀、箭筒和葡萄等小愛神邱比特的模樣。因此有人認爲是帶有寓言般的象徵畫。

四美少年合奏青春頌

有人猜測卡拉瓦喬是以自己和朋友爲模特兒畫成的。其中手抱魯特琴的男孩，曾出現在「魯特琴手」、「酒神巴卡斯」及「被蜥蜴咬傷的男孩」中，一說是卡拉瓦喬自畫像，另一說是他多年密友馬里歐・米尼提（Mario Minniti）。

也有人說在他身後，看著觀眾的才是理想化了的卡拉瓦喬自畫像。還有人認爲，小邱比特，也就是「削青柑橘皮的男孩」才是馬里歐・米尼提，甚至前方背對觀眾的男孩，也是以他爲模特兒畫的。

這幅畫也是一些藝評家認爲卡拉瓦喬喜畫美男裸體的最佳佐證，捲曲而濃密的頭髮、白裡透紅的肌膚、濃眉大眼、五官清秀，和唇紅齒白的美少年，加上褶痕清晰的白布巾裹身，半裸身軀的誘人姿態，都使許多人懷疑卡拉瓦喬是同性戀或雙性戀者。

卡拉瓦喬畫中寬大、皺褶多而細緻的白布袍、披衣，令人想起倫巴底畫家薩瓦多對衣服、布巾的描繪方式。輕柔如薄紗般翻捲皺摺的細膩美感，予人羅曼蒂克與撩人的聯想。

光影明暗的配置與對比，有如音樂般流暢、抑揚頓挫之感，更顯肌膚與

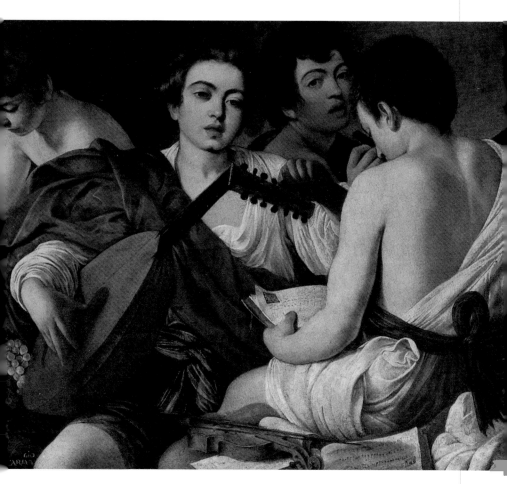

白布衫的潔白、清純與青春。

喜愛青春少年的飛揚

　　藝術家中喜歡歌頌描繪青春年少的
不少，明顯的有米開朗基羅的「大衛
像」，而卡拉瓦喬也有很多，描繪男
孩少年的青春飛揚。

　　他有同性戀傾向，也很喜歡在畫面
展現青春健康的肌膚與健康活潑快樂
的一面，並在雙眸注視中含情脈脈。

魯特琴手

1595～96年　油彩・畫布　94×119cm
聖彼得堡・艾米塔吉美術館藏

一般認為，卡拉瓦喬至少畫了兩幅「魯特琴手」，艾米塔吉美術館藏畫是他為吉烏斯提尼安尼（Vincenzo Giustiniani）侯爵所畫，而另一幅則是為蒙第樞機主教所作。

畫中主角魯特琴手的穿著及姿勢、動態大致相同，只有配置上前畫是以他所慣用的瓶花、瓜果陪襯，而蒙第主教的那幅則改為另兩種樂器，桌子的材質也不同，而小提琴的擺放位置也有所改變。

畫中人物的性別也引起討論，一般認為畫中人與「音樂家」中的魯特琴手應為同一個模特兒（男性），但這次卡拉瓦喬卻在穿著上，為「她」加上了女性化的髮巾、寬大的上衣，第二幅畫中的束腰及腰帶的強調，更像當時的女性服飾，因此有人認為魯特琴手是女性或男扮女裝、雌雄同體的曖昧表現。

水汪汪大眼眉目傳情

無論如何，這幅畫也是卡拉瓦喬自稱畫得最美的一幅。畫中人微側著臉，長得眉清目秀、濃眉大眼的，櫻桃小嘴微張著，面帶哀傷，尤其是那雙水汪汪的大眼睛，看進了觀眾的心坎兒裡，像是會說話般地眉目傳情。

他（她）似正要攤開樂譜自彈自唱著，有人曾研究過那攤開、畫得極詳細清楚的樂譜，是當時著名的傑克・阿卡德（Jacques Arcadelt）的情歌，輕訴著「你知道我愛你，誰能表達我內心甜蜜的感覺？」

有趣的是，在蒙第樞機主教的那幅畫中，卡拉瓦喬連樂譜也換了另外兩頁的內容，那是唱給一位女士的情詩寫成的歌譜。

卡拉瓦喬在前幅畫中，以較昏暗的燈光打在魯特琴手身上，讓她看起來較昏黃、哀傷。大理石桌上最突出的是瓶中盛開的燦爛花束，及綠、黃、紅交間的瓜果。這樣「註冊商標」的靜物與人物相抗衡著，似在暗示花正盛開，人正青春，但花會枯萎，人會老死，好花不常開，好景不常在。

第二幅畫中的三樣樂器和樂譜則放在鋪著東方圖案的暗紅桌巾上，反使樂器成了附屬的配角。在此幅中人物與衣袍、魯特琴也更白皙、明亮，與漆黑的背景成強烈明暗對比，右上角的鳥籠不細看還真不易發覺。

有學者推測，第一幅畫中光線較柔和、昏黃，是呼應畫中人傷逝懷舊的心情。因為桌上的小提琴與另一本闔上的樂譜，正靜待主人歸來，與畫中

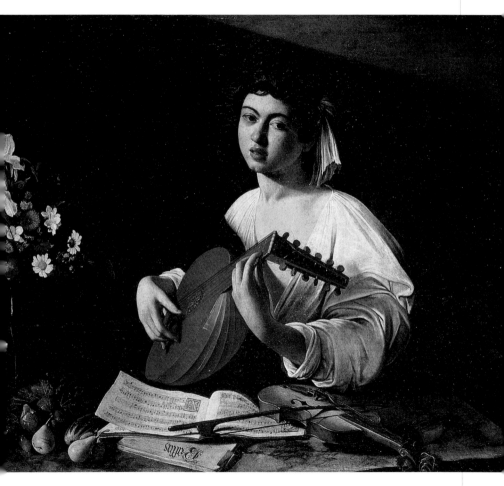

的魯特琴手琴瑟合鳴呢！而一旁生氣
蓬勃的瓶花及瓜果，與畫中人一樣正
享受著短暫的美貌、青春與燦爛，訴
說著畫中人渴望愛情的滋潤與慰藉，

藉樂音訴衷曲的哀傷心情。

　　前後兩畫的畫境不同，心情兩樣，
因此表達方式也多所不同，這就是敏
感的卡拉瓦喬心思細膩的真情流露。

魯特琴手
1600年　油彩・畫布
100×126.5cm
私人收藏

光的感情世界

前面一幅「魯特琴手」，旁邊有盆插花，這一幅把插花拿掉，也可以說花在這張畫裡，需要點綴品嗎？

其實，是不需要的，二幅相互比照一下，效果很清楚自然。

卡拉瓦喬以聚光手法，像舞台表演的打燈，光源集中在主角身上，背景則是漆黑一片，看不出其他景物，這種突顯主題手法，在舞台劇、照相人物時，非常廣用。

從林布蘭特、卡拉瓦喬開始，畫家也懂得光會說話，光有感情。你要突顯它，就讓它獨立存在，在強烈光影對比下，光會讓主題人物說話的。

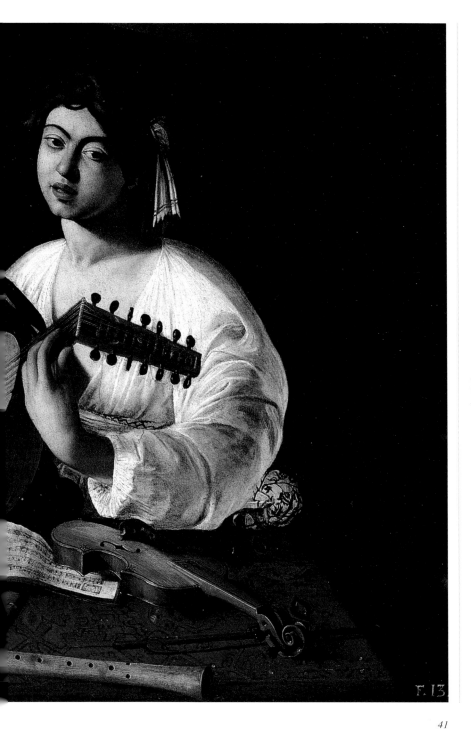

羅馬輝煌時期（1596～1606年

在蒙第樞機主教的庇護以及推薦下，卡拉瓦喬開始為宗教權貴畫肖像，接受委託繪製宗教畫，進入成熟時期。

根據傳記作家貝洛里的記載，卡拉瓦喬為馬里諾騎士（Cavalier Marino）畫肖像，並在他引薦下，為教宗書記梅爾奇歐里（Melchiorre）及維吉里歐（Virgilio）樞機主教作畫。

宗教‧神話‧祭壇畫

1599年他並接受聖‧路吉‧德‧法蘭西斯區（San Luigi dei Francesi）的康塔瑞利（Contarelli）教會委託，繪製有關聖馬太的三幅祭壇畫連作。

蒙第樞機主教把卡拉瓦喬於1600～01年所做，希臘羅馬神話中的蛇頭妖怪「美杜莎」（Medusa）像，轉贈多斯加尼大公爵。

此外，他也為另外一個贊助人吉烏斯提尼安尼侯爵（Marchese Vincenzo Giustiniani）繪製邱比特像。巴格里歐尼曾這樣寫道：「由於詳實仔細，以致造成古斯提尼安尼日後對卡拉瓦喬全然無理的讚美。」還為他畫了「魯特琴手」（1595～96）。

卡拉瓦喬還為另一位厚愛他的馬泰（Ciriaco Mattei）描繪了「施洗約翰」、

「以馬忤斯的晚餐」（1600～01）、「聖‧湯瑪斯的懷疑」（1601～02）等作，頗獲好評，名利雙收。

其他成熟期畫作還包括：「懺悔的瑪格達琳」（1596～97）、「酒神巴卡斯」（1597）與「水果籃」（1600～01）等名作。

改革獨特宗教畫遭拒重畫

這段期間在藝途上意氣風發的卡拉瓦喬，卻頻頻在宗教畫上受挫遭拒，而不得不重畫。

這一方面是由於卡拉瓦喬不習慣畫大幅畫作，且不能兼顧三連作祭壇畫間的關聯，人物大小比例也不同。如他為聖‧路吉‧德‧法蘭西斯的康塔瑞利教會畫的聖‧馬太生平的三幅祭壇畫，是他第一件公開的作品，卻因上述原因而被要求重畫。

特別是卡拉瓦喬祭壇畫中的聖‧馬太，是以現實生活中下階層的粗俗人當模特兒，而未經過神化、美化的理想古典造型，以及畫中強烈的光影明暗對比，都異於當時所習見的矯飾、形式化畫風，而引起宗教界人士批評他處理不妥。

卡拉瓦喬反宗教改革的新藝術觀，與當時的對手畫家卡拉契（Curracci）

義大利以卡拉瓦喬頭像與作品發行十萬里拉
紙幣圖案（約值1,600元台幣）

的藝術形式，成強烈對比。但卡拉瓦
喬這些被拒收的祭壇畫，很快地被一
些樞機主教和貴族們買去，人們也漸
漸不再批判責難他了。

自毀錦繡前程

正當卡拉瓦喬的藝術生涯漸入坦途
時，他卻控制不了自己的火爆脾氣，
頻頻與人暴力相向，令人對他是毀譽
參半，又愛又恨。接踵而來的名利雙
收，不知是否助長了他內心中的暴戾
之氣。

隨著他的創作慾旺盛，佳作一一呈
現的當兒，他的宗教畫、祭壇畫卻遭
受非難、拒收，令他困惑不解。理想
與現實的衝擊，令他難以平衡。從此
以後，他的一連串暴行、審判，與怪
異行徑，註定了輝煌羅馬時期的悲劇
性收場，也開始了他動盪不安、焦躁

挫折的黯淡時期。

一連串不光彩記錄上身

1603年8月28日，他的畫界同行巴
格里歐尼指控卡拉瓦喬用下流的詩句
侮辱他。1604年4月24日他將一盤菜
丟到酒保臉上。同年10月和11月，他
兩度因侮辱警察入獄。

1605年5月28日卡拉瓦喬因非法攜
帶武器被捕，同年7月29日又打傷公
證人，9月用石頭打破房東窗戶，10
月24日因劍傷住院。

更糟的是，1606年5月28日，他因
打賭老式網球而發生爭吵，並在兩人
決鬥時殺死了拉努奇奧・托瑪索尼・
達・泰爾尼（Ranuccio Tomassoni de
Terni）。從此，卡拉瓦喬為逃避死刑
而不得不離開羅馬，開始四處逃亡，
居無定所，擔驚受怕的歲月。

聖・法蘭西斯的法喜

1596年　油彩・畫布　92×129cm
哈特福德・瓦斯沃茲美術館藏

「聖・法蘭西斯的法喜」是卡拉瓦喬接受委託所繪製的第一幅宗教畫，應是他爲蒙第樞機主教所畫，可能因爲樞機主教的名字Francesco，而選畫此一題材，有翅膀的天使也是第一次出現在他的畫中。

卡拉瓦喬依循傳統題材的典型印象，畫出聖・法蘭西斯見到異象——六翼天使懷抱著雕有耶穌受難的十字架時，那種恍惚與狂喜的表情，同時也畫出他蒙受聖痕的情景。

第一幅夜景人物畫

這也是卡拉瓦喬第一幅以夜景爲主的風景畫，可以看出他的啓蒙師佩特札洛及倫巴底畫家薩瓦多與洛托的影響，甚至來羅馬前所接觸到提香、傑魯爵內等畫作的啓發。

在烏布里亞（Umbria）的阿爾瓦納（Alverna）山上，天色昏暗的黎明前，在禱告中的聖・法蘭西斯，因在恍惚中見到異象，而呈軀體的昏死狀態。他躺在草地上，呈現眼睛微啓的迷恍狀態，他的右手潛意識地靠近他接受「聖痕」的右胸。

一半裸、有著美麗翅膀，裹著白布袍的天使用雙手和身軀攙扶著他，並深情而溫柔地望著他。聖痕與天使的

出現，都象徵聖・法蘭西斯精神上的重生。一如他們身後漆黑的背景裡，一群牧羊人圍著昏黃的營火。這些牧羊人似正隱射著耶穌誕生時的情景，此刻也目睹了法蘭西斯的「新生」。

遠處天際的幾道聖光，如同前景中由天上照下的聖光，在黑暗中照亮了天使與聖・法蘭西斯，更突顯了他們是「光明」、「希望」的象徵。

穿著聖芳濟各會袍服的聖・法蘭西斯與天使都赤著腳，穿著樸素簡單，正符合卡拉瓦喬自我的藝術觀。光影明暗、衣袍皺摺、肌膚毛髮的刻劃，都極眞實富有質感。對前後景的枝葉描繪也很細膩，觀察入微。

卡拉瓦喬特有的現實、自然，如在眼前般發生的逼眞感，在此畫中已經呈顯出來。而「聖光」似乎從前景天使的上方投射而下，所以前明後暗成強烈對比，如舞台劇聚光燈打在主角身上一般的效果。

苦修懺悔「聖・法蘭西斯」

在此畫中卡拉瓦喬尚努力舖陳前後景，掌控著神秘安詳的氣氛。但他在1605～06年間所畫的另兩幅「聖・法蘭西斯」中，在苦修懺悔中的聖・法蘭西斯，則是以前景特寫的方式，背

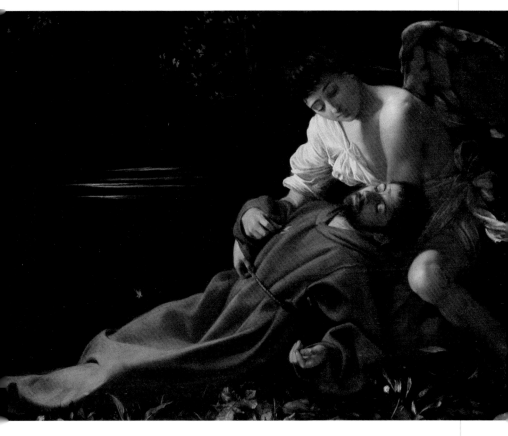

景已簡化爲漆黑一片，或只看得到類似一根樹幹的東西。

在羅馬·安提卡美術館藏那幅，法蘭西斯跪坐著，十字架擺在一旁，他對著手中的骷髏頭沈思懺悔。光線照亮了他右半邊的臉和手臂、骷髏頭與十字架，在袍服上做出明顯的光影。

而另一幅畫則以半蹲半跪的方式，面對觀衆，手交握支撐著側向一邊的頭，他低頭看著經書，骷髏頭擺在一角。他的表情極爲生動，額頭上的皺紋擠成一條條的，頭歪向一邊，正蹙眉沈思著。

一件寬鬆深咖啡色罩袍的紋路與褶痕，在漆黑背景中，灰棕、咖啡與黑色的微妙變化，只有骷髏頭與經書內頁較昏黃、灰白，仍能看出在微弱光照下，微妙的質感與肌理變化。

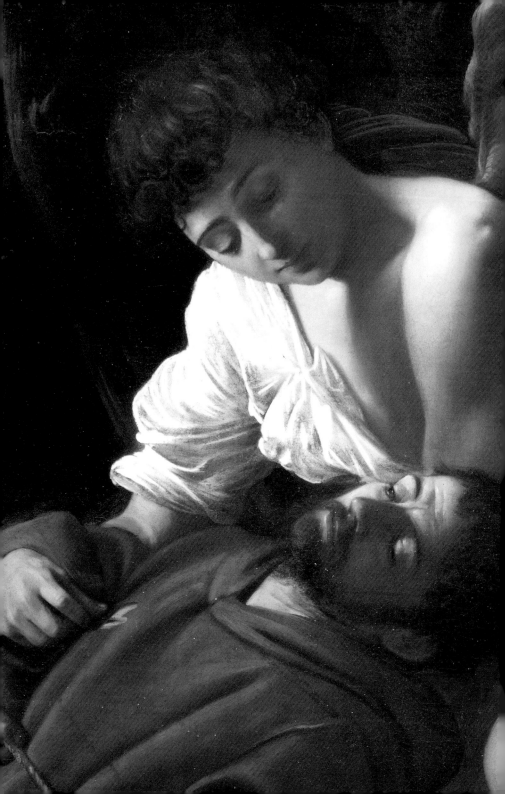

聖‧法蘭西斯的法喜（局部）

納西斯
1600年　油彩‧畫布　112×92cm
羅馬‧安提卡美術館藏

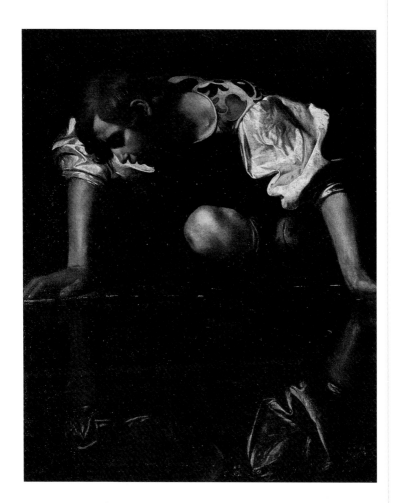

月夜中自戀美少年「納西斯」

　　在漆黑陰暗的夜色中，「納西斯」
這奧維德（Ovid）筆下翩翩美少年，
竟無可自拔地愛上自己俊美容顏，終
因癡戀水中倒影，不忍分離而掉落水
中溺死，化成了溪邊的水仙。

　　卡拉瓦喬以柔美暗淡的色調，營造
淒美羅馬神話故事。趴在溪邊自我迷
戀水中倒影的納西斯，全身黝黑地浸
淫在漆黑夜色中，僅白衣和花背心透
著月光反射出閃動的銀光。黑、灰、
白映襯著絲質衫蓬鬆質感。

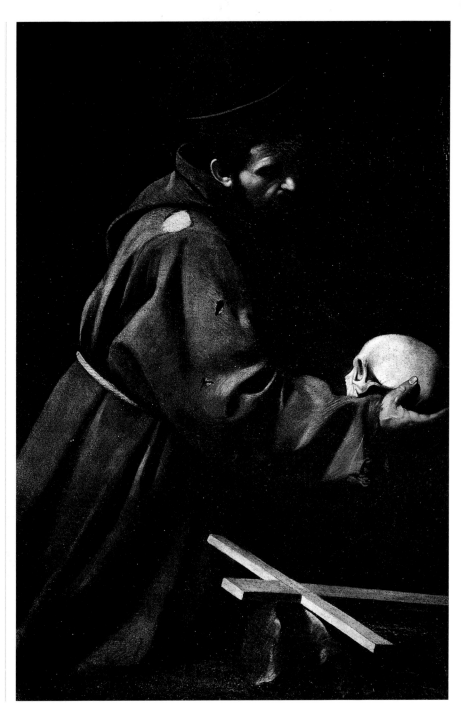

聖・法蘭西斯
約1605年　油彩・畫布　128×94cm
羅馬・安提卡美術館藏

聖・法蘭西斯
約1606年　油彩・畫布　130×90cm
義大利・克里莫納繪畫館藏

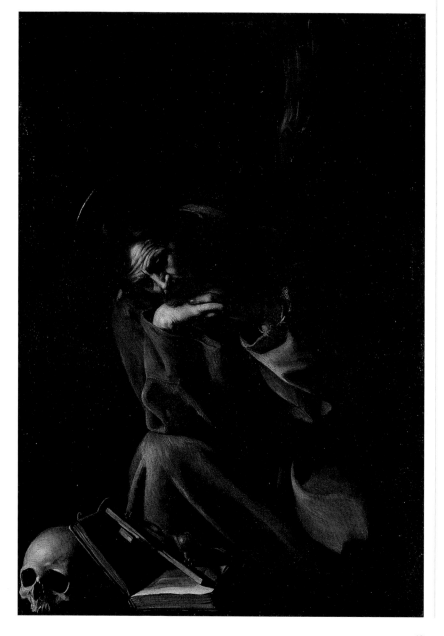

懺悔的瑪格達琳

1596～97年　油彩・畫布　105×97cm
羅馬・多利亞・潘菲利畫廊藏

傳記作家貝洛里曾敘述，他畫了一個女孩，坐在椅子上，雙手交握在膝上，正在弄乾她的頭髮。他畫她待在一個房間裡，再加上一瓶香精油及珍珠、寶石項鍊散落一地，他把她「畫得像瑪利亞・瑪格達琳」。

第一幅女性肖像畫

這是卡拉瓦喬第一幅女性肖像，貝洛里把此畫視為風俗畫，而且指出畫中人是從街上找來的妓女或女工，卡拉瓦喬描繪這個平常女孩肖像，並把她「想像」成瑪格達琳。

其實，這正說明了卡拉瓦喬企圖以風俗畫的表現方式來詮釋宗教題材，以顛覆過往古典的傳統形式。他希望以「平易近人」的傳教方式，拉近當時人們，尤其是中下階層凡夫俗子、販夫走卒來親近宗教，聖經中耶穌及使徒、聖徒們不再神聖不可侵犯，不再高不可攀。這只是他初始的嘗試，或許是為更有野心的「逃往埃及途中的休息」，預做準備的試探工作。

但正由於瑪格達琳原本就是妓女，她因感動於聖召，而洗盡鉛華，希冀拋掉世俗榮華富貴，接受宗教洗禮，獲得靈魂的救贖。卡拉瓦喬以現實生活中的妓女為模特兒，更契合主題人物背景，也更能引起共鳴、認同而感動人心。

畫中的瑪格達琳，坐在室內陰暗的角落，雙手垂握，她側著身垂頭喪氣地誠心懺悔，一顆淚珠滾下鼻間，真摯誠懇。地上有一瓶精油，珍珠、金鍊和耳環等首飾散落一地，以顯示她拋掉一切世俗享受，懺悔著過往諸過錯，期盼靈魂能得到救贖。

她過分華麗、綴飾的衣裙，暗示她的世俗身分。

天窗般的光源從高處射進

以創作年代推論，這幅畫的實驗性極強，尤其在光線表現上。有別於先前的美少男系列畫作，卡拉瓦喬此次刻意壓抑光亮，而以較昏黃的光源投射在女孩身上。在牆面與地板的區隔上，以由明漸暗的方式表現空間的深度。女孩左上方露出一片三角形般地斜光，顯示如天窗般的光源從極高處射進來。

那臉帶淚水的懺悔、悲痛的女孩，便處在漆黑的牆面前，柔弱的光灑在她身上，以烘托沈重的氣氛及女孩心情。細緻的衣袍，綴滿花紋、圖案、蕾絲，有著極為細膩的光影描繪。

畫中女孩的坐姿，令人想起「逃往

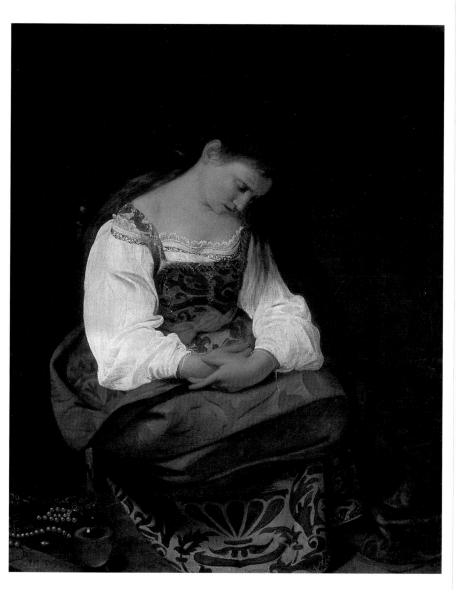

埃及途中的休息」中抱聖嬰聖母瑪利
亞，只是一個披頭散髮，一個綁髮。

她們的側頭閉眼坐姿頗為類似，但這
幅絕對可視為一幅獨立的動人之作。

逃往埃及途中的休息

1596～97年　油彩・畫布
羅馬・多利亞・潘菲利畫廊藏

這幅構圖複雜豐美的畫，是在蒙第樞機主教宅第中完成，但據貝洛里所言，1672年以前歸龐菲利王子（Prince Pamphili）所有。

畫中場景依北義大利的古老傳說，呈現有如抒情田園詩般的鄉野美景，像是一趟戶外的音樂野宴，令人想起傑魯爵內（Giorgione）的畫。

倫巴底平原音樂野宴

但後者如置身於公園般美麗景緻，而卡拉瓦喬畫則有如在倫巴底平原花木扶疏的綠蔭樹下，恬靜安適。風和日麗，清風徐徐，景色怡人。

畫中央也是最引人注目的，是背對著我們，僅以白布巾圍繞著重要部位的半裸、捲髮天使，他有著一對大而美麗的翅膀，潔白稚嫩的肌膚，與聖母、聖嬰相呼應。他們三人的青春、稚嫩、純潔，與天使另一邊的老約瑟及驢，在形象塑造、色彩配置上，恰成對比，背景也一明一暗。

老農夫模樣的約瑟，坐在鞍囊上靜靜地攤開樂譜，聆聽天使以手中小提琴彈奏出的樂曲，連隱身在後，只看到半邊臉和一隻專注凝神的大眼睛的驢都乖乖地。四周一片詳和，聖母抱著聖嬰熟睡著，頭自然地靠在聖嬰頭上，彷彿那天使彈奏著的是輕柔的搖籃曲，或是連動物都入迷的天籟。

天使彈奏如天籟的搖籃曲

此畫中卡拉瓦喬異於早期少男畫作中，單純簡化的背景與強調光影明暗的處理方式，重人物衣著、動作、表情與配置，以及和周遭景緻的搭配，前、中、後景的景深處理，都仔細規劃與描繪，讓人眼睛一亮。

不只衣紋皺褶、皮膚肌理與質感的忠實呈現，連花草樹木、枝葉繁茂的豐富層次變化，和遠景的天空都一一著墨、交待清楚。

畫中人物衣著亮麗光鮮，但表情、動作與樣貌卻謙卑平凡，一如街坊小民，又沒有光環襯托，也看不出神聖特殊的氣質。

從此畫佈局與注重細節，可看出卡拉瓦喬已脫試探、稚嫩階段，充滿自信與強烈企圖心的迎向未來，已邁入成熟時期，畫技純熟、寫實生動。

排成一排的約瑟與聖母子，以中立垂直的天使打破水平面的單調。色彩配置也由聖母子身後的明麗，由右而左地漸次暗沈，從山明水秀、綠草如茵，到石地上笨重的老約瑟與驢。透過天使的巧妙區隔，呈顯兩樣風情、

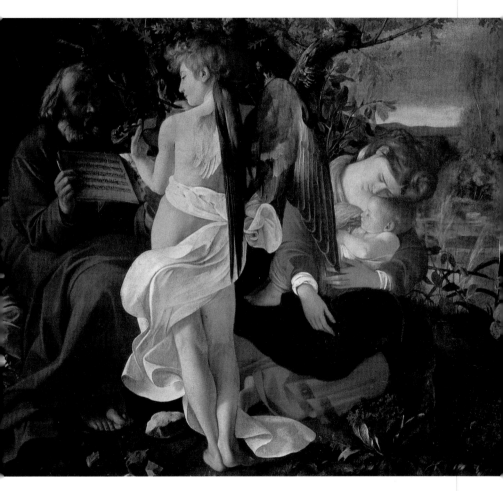

兩種景緻。

有趣的是，當時的畫家在處理此情節時，都以夜景方式呈現，只有卡拉瓦喬與眾不同，別開生面，以白天景色怡人的鄉野，來突顯他注重細節刻畫的特色。

卡拉瓦喬不忘在逃往埃及的困頓旅程中，加入天使動人身影。

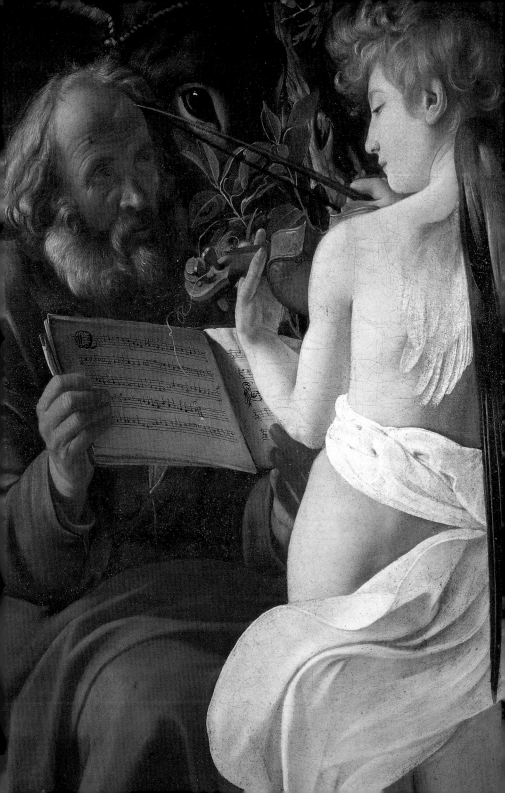

被蜥蜴咬傷的男孩

1596～97年　油彩·畫布　70×57cm
倫敦·國家畫廊藏

依創作方式而言，兩幅畫應該都是卡拉瓦喬所作，可能是有一幅依模特兒而畫，而另一件則依前畫複製，以因應不同的收藏者。

學者認爲表現重點在對「反射光影」的掌握，以及捕捉那一刹那間的反射動作與表情，尤其是裝有玫瑰花葉的玫瑰水瓶上的反光表現。

掌握高反差反光及反射動作

畫中男孩一頭蓬鬆、凌亂的頭髮，耳際並別著一玫瑰花，一幅較白，另一幅則與瓶中玫瑰一樣較粉紅。他的白衣袍因被蜥蜴咬傷手指，而抽動手臂的反射動作垂落了下來，露出半邊肩膀。有些人形容耳際別花、衣裳半露是妓女的象徵，因此認爲此畫別有寓意，暗示性愛受傷害。

男孩皺眉張嘴的驚駭痛楚表情，畫得極爲生動逼真。有些特別的是那男孩的紅唇與雙頰紅潤，都與受驚嚇時應有的「蒼白感」不符。難怪有人要懷疑起他是男還是女了。

從畫室上方的窗戶流灑下來的日光也是此刻的表現重點，爲強調裝了水的圓玻璃瓶上的反光，卡拉瓦喬把圓瓶平面化了。他刻意讓瓶子周遭的景物和水果、衣袍一片漆黑，來「反映」照在圓瓶上的亮光、反光。

男孩的右半邊臉與右半邊肩膀、手臂較明亮，尤其垂滑下的白布袍是畫中最亮處，與圓瓶相呼應。其餘的衣袍與下半身都沒入黑影中。

他身前桌上的水果、蜥蜴也在黑影中，以深淺的細微變化來表現，隱約可見的蜥蜴、櫻桃、枝葉等，再加上幾筆小亮點與枝梗的反白線描。讓人驚訝於卡拉瓦喬對「黑」的著迷與對細節的刻劃入微。那種黑白高反差如剪影般的效果，反襯圓瓶的光滑玻璃反射的特性與質感。

在此畫中卡拉瓦喬對男孩面容及手部的逼真描繪，如「快拍」般凝住被蜥蜴咬傷那一刻的痛楚，與突如其來的驚怕反射動作，都掌握得很好。

桌前的一對紅櫻桃，和玫瑰花一樣具有愛情或性愛的暗示，使此畫不單是記錄一時的痛楚情景，而具有高度的寓意性。

蜥蜴、玫瑰與櫻桃都是象徵性愛的誘惑，男孩想去拿起瓶邊的櫻桃或瓶中的玫瑰，而不愼被躲在暗處的蜥蜴咬傷。似在提醒自己或世人：勿玩弄感情、濫交、玩性愛遊戲，小心玩火自焚，傷人害己。是否也暗示他對愛情的幻滅或正爲情所傷呢？

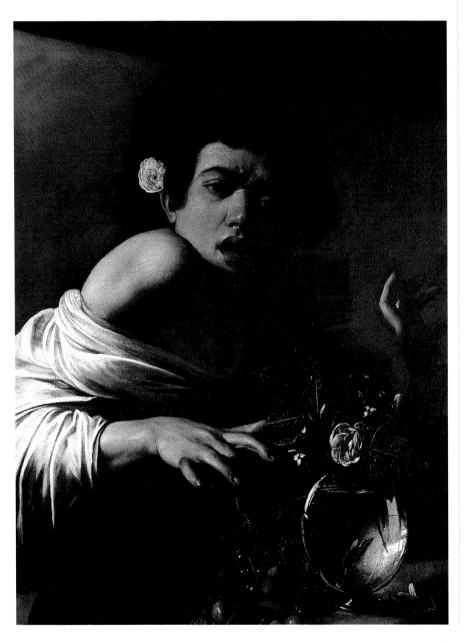

酒神巴卡斯

1597年　油彩‧畫布　95×85cm
佛羅倫斯‧烏菲茲美術館藏

有人說這幅畫的模特兒與「被蜥蜴咬傷的男孩」、「音樂家」中的主要人物、「魯特琴手」是同一人，只是年長了一些。也有人說畫得是卡拉瓦喬本人。

裝扮成酒神男孩與水果籃

此畫與其說畫的是年輕的酒神巴卡斯，不如說卡拉瓦喬畫的是一個裝扮成「酒神」模樣的男孩，與水果籃的寫實描繪。

這身材粗壯、有著大圓臉的男孩，顯然戴著復古的假髮，且髮上綴滿了綠葡萄、紫葡萄，與深深淺淺的葡萄葉，有些甚至都已枯萎了，呈紅色、暗紫色。

要不是他頭上的葡萄藤冠、手中的酒杯、桌上的透明玻璃酒瓶，以及古羅馬式的白袍服，告訴我們他畫的是「酒神」外，在形象上，他確實是有些顛覆傳統，不依古典雕塑或文藝復興繪畫樣式描畫。在傳統中的酒神形象，應不至如此斯文優雅，而是在林野中胡鬧亂性、粗暴狂野的模樣。

畫中模特兒好像是從街上拉來，裝扮成酒神供卡拉瓦喬畫像，畫好後又起身趕往酒館的路人。他一身細皮嫩肉，面色紅潤，白胖可愛的模樣，和他手拿高腳杯中的紅酒一樣誘人。因此，有藝評家認為此畫有其宗教或道德上的寓意的可能性較小，反而有人評為「性」、「肉慾」的暗示太強。

濃眉大眼‧誘人姿態

像男孩那刻意的濃眉大眼、望向遠方若有所思的挑逗眼神，白胖而又半裸，露出結實，有些誇張、不協調的右肩及右半身，尤其右手抓住黑蝴蝶結肩帶，扶住白袍布的撩人坐姿。看起來像是他要將手中的酒杯和自己一起雙手奉上的模樣。

此外，和男孩像一樣細心描繪、配置的水果，則是畫中另一引人注目焦點。一如往常，卡拉瓦喬毫不掩飾熟透爛掉的梨、枯乾下垂的枝葉、被蟲咬過的蘋果或被壓破迸開的石榴等。

這盤水果的色調和男孩的葡萄藤冠相映襯，和男孩白的發亮的肌膚與白布袍服，形成高反差的強烈對比。而桌上的玻璃酒瓶又和他手中的酒杯相呼應，上下對稱、左右呼應的正三角形構圖，使畫面看起來醒目搶眼，卻又四平八穩，堪稱卡拉瓦喬早期男性像中，畫得最好的一幅。

正如那熟得發紫的葡萄一般，男孩正是成熟、壯碩與青春的象徵。

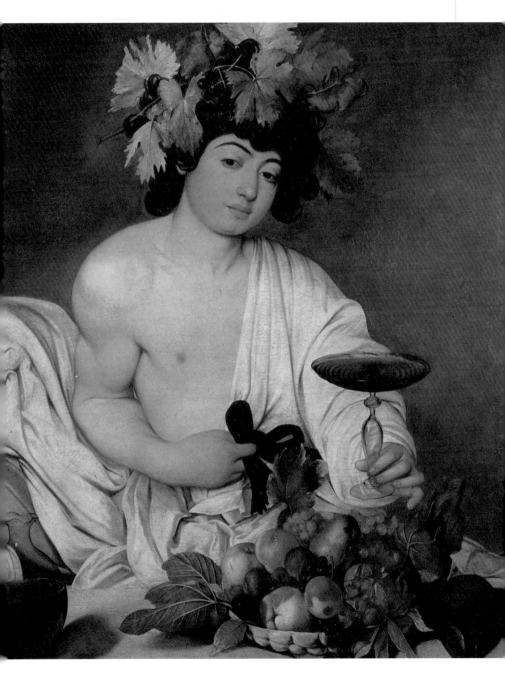

天神、海神和冥神

1597年　油彩‧灰泥　297×180cm
羅馬‧路多維幾別墅天花板

這幅天花板作品與「酒神巴卡斯」的人物造型，有異曲同工之處，同樣是肥胖粗壯的身材，除了加上鬍鬚、年紀大一些以外，應是同一時期的表現方式。

這是1597年畫蒙第樞機主教的別墅中，私人實驗室的天井畫，1621年賣給路多維幾（Ludovisi）家族，雖稍經修整，但留存至今，原來未被發覺、確認是卡拉瓦喬作品。

最早的文獻資料來自17世紀的貝洛里，聲稱一般仍相信這天花板油畫是出自卡拉瓦喬之手。他提到，因蒙第樞機主教對化學藥物的興趣，因此要卡拉瓦喬幫他裝飾該別墅中私人實驗室的天花板。

鍊就長生不老藥丹

他之所以會選擇以天神（硫磺—空氣）、海神（水銀—水），以及冥神（鹽—土）為繪畫主題，可能跟那時他與同好們相信，所有的自然事物都是源自這三要素—空氣、水和土。

畫中的天神（Jupiter）正在他兩個兄弟的上方漂浮著，他俯身用手推動、調整天球儀，以符合鍊金術大師鍊就「哲學家之石—長生不老藥丹」（the elixir of life）。

天球儀中包括地球、太陽及其它星球。天神以「倒栽」反手摸球的姿態出現，老鷹與他糾結在一起，白布袍翻飛。而天球儀的下方則是抓著有魚尾腳的「海馬」狀動物的海神，以及三隻狗頭陪伴的冥神。

卡拉瓦喬以奇特的由下往上看的角度來仰望畫面，表達他的人物，這也不像是一般建築學中的透視法。貝洛里稱是因他知道有人嘲笑他不懂透視或平面，而以此極困難的依遠近法縮小深度而畫（foreshortening）。

近乎全裸的天神、海神和冥神

分處天球儀上、下方的天神、海神以及冥神，以近乎全裸的笨拙、極不自然，甚至壓縮、矮小化了的姿勢，出現在觀眾面前。

卡拉瓦喬以傳統神話中伴隨他們出現的「動物」，來點出他們的身分。牠們也幾乎是和這三位神的軀體糾結在一起的奇特構圖，可能是卡拉瓦喬為了呈現他們身處於渾沌的天體中，如雲層般的迷濛高遠處。

觀眾抬頭觀看這幅天花板畫時，可以產生極高、極遠、渾沌初開或是遠古太初的憧憬，令我們聯想起空氣、水和土的自然三要素。

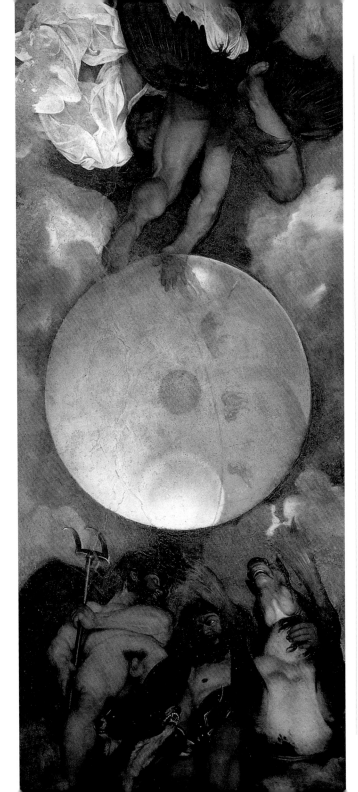

亞歷山大的凱莎琳(右圖)

1597〜98年　油彩・畫布　140×110cm
瑞士・席森—波尼密札基金會藏

　　這幅畫應是受蒙第樞機主教委託，
也是最大幅而且最具紀念性的架上繪
畫，是他住在瑪達瑪豪宅時畫的。

凸顯殉教聖徒身分

　　卡拉瓦喬在繪製此幅如肖像畫般的
作品時，較刻意凸顯她的聖徒身分，
不但在她頭上加上光環，衣著也極華
麗以符合她的公主身分，坐墊及布袍
均加以綴飾及強調質感，還畫了她殉
教時原本要壓死她，卻斷掉毀壞了的
輪子，以前劊子手殺死她的長劍，和
殉教象徵—棕櫚葉。

　　畫中的光影變化也極可觀，光從她
的左方打來，因此她的右臉有陰影，
光照亮了她看來慧黠、五官明晰的臉
龐。她斜靠在有釘刺的大車輪旁，白
色的寬上衣與裙裝的黑袍服形成高反
差。背景陰暗，看不出她是置身於什
麼樣的建築物裡，僅見土灰色的地以
及紅坐墊。背景的單純簡化，使人們
的目光都集中在她看似高傲而又充滿
智慧和勇氣的臉上。

　　畫中的模特兒與「奧勒弗尼的頭被
尤迪絲砍下」、「瑪格達琳的改宗」
中的馬大、已毀的「菲莉絲」（Phyllis）
等作，應是同一人，也有人說是菲莉
德・梅蘭卓妮（Filide Melandroni），她

是卡拉瓦喬很喜歡的模特兒之一，本
身是個妓女。

　　在卡拉瓦喬的巧妙配置及光影烘托
氣氛下，我們看不出畫中人的真實身
分，她手握劍柄，另一隻手摸弄劍身
的動作與斜眼望向遠方的銳利眼神，
以及不可或缺、佔重要角色的華服，
如此排場襯托出她高貴不屈的聖徒身
分。大斜線的三角構圖，更予人沈著
穩重的公主與智者風範。

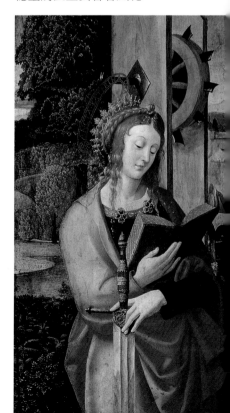

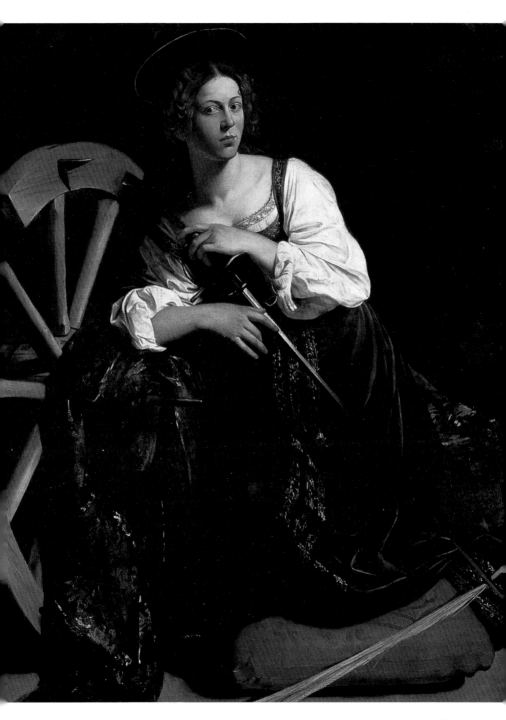

奧勒弗尼的頭被尤迪絲砍下

1598年　油彩・畫布　144×195cm
羅馬・國立古代美術館藏

　　卡拉瓦喬在好幾位樞機主教的督促下，不得不選畫「聖經」題材。但不知是他本身的個性使然，還是接受委託，他的畫面從甜美恬靜的肖像畫，轉而變成這幅充滿戲劇性、動作激烈的暴力畫面。

充滿血腥暴力最高潮

　　傳統上處理此題材，大多是已砍下奧勒弗尼的頭，以布衣包裹著，凱旋而回的勝利之姿；惟獨卡拉瓦喬選擇以此一充滿血腥、暴力的最高潮、戲劇性時刻——砍頭時的情景作畫。

　　而且約莫與此同時，卡拉瓦喬發現了以黑色的室內背景，來強調、誇張畫中人物間的戲劇張力與緊張氣氛，發現黑暗的魅力，並善加利用。

　　除了暗紅色簾布、深綠色被單，以及白床單外，畫中三人都置身於黑暗中，光源仍從左方打下來，但已不是自然光，而是人工打的如探照燈般的舞台燈光，打在尤迪絲身上，她身上的寬上衣正好是畫中最亮眼的部分，形成注目焦點，與黑暗背景形成高反差的強烈對比，突顯她在畫中佔優勢的勝利之姿。

人物突出・戲劇性衝擊十足

　　尤迪絲雖看似嬌弱、柔美，但整體氣氛與光影都在烘托出她的堅毅、勇敢。她手上的劍已快割掉敵軍首領奧勒弗尼的頭顱，血花四濺，濺溼了白床單。尤迪絲頭微向後仰，皺著眉頭死命地用力砍下去，兩隻手臂異常粗壯，看得出正用盡力氣的感覺。

　　而喝得醉醺醺、一時疏於防範，貪戀美色、光著上身的奧勒弗尼，被砍的頭快要斷了，仍困獸猶鬥、又驚又痛的怒吼著，強烈的痛楚使他眼突出嘴大開、額頭皺成一團。這是卡拉瓦喬的想像之作，雖不符合解剖學等探究，那表情及手勢卻極逼真、生動，不止他的面部肌肉，連上半身手臂的扭動、掙扎，都揣摩得很好。

　　畫面另一注目焦點，是最右邊，僅露出一半身軀的老僕人。畫中看不出透視的深度感，反而很像用廣角鏡頭拍下的一幕，每一個人物都站在畫面的最前端，彷彿有「近在眼前」的錯覺，就在我們面前發生般逼真，戲劇性衝擊十足。

　　而此畫中便從老僕人為起點，她的側面像冷酷而世故，她正伸出衣袍，準備接下奧勒弗尼的頭。沒有恐懼、緊張，她鎮定自若。她的面部描繪得栩栩如生，沒了牙齒、又皺又老的皮

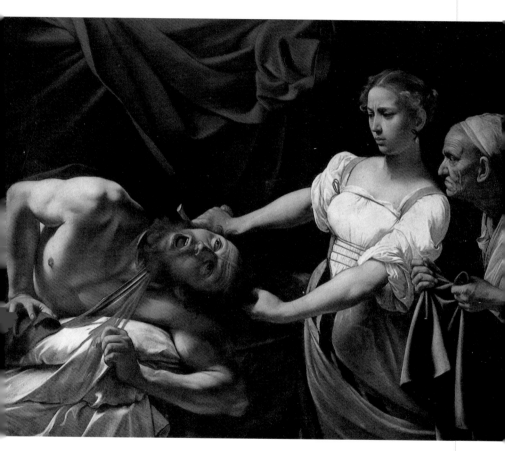

　膚、輪廓和雙手，都和嬌嫩、金髮的
尤迪絲，形成一老一少的有趣對比。

　身強體壯、殘暴威風的敵軍將領，
竟中了「美人計」，敗在這嬌弱的一
老一少婦手中，卡拉瓦喬對此題材的
詮釋，確實頗具諷刺性與說服力。

　尤迪絲夜探敵營，以美色誘拐敵方
軍頭奧勒弗尼，這是夜晚的故事，也
是在軍營裡發生的。很多藝術家畫此
情節時，都畫美麗成熟新寡尤迪絲，
提著奧勒弗尼的頭，但卡拉瓦喬卻熱
衷於尤迪絲砍下軍頭那一刻。

奧勒弗尼的頭被尤迪絲砍下（局部）

由上打下來的舞台劇燈光

卡拉瓦喬巧妙地以光影明暗來舖陳動感十足的戲劇性畫面，他就像個舞台燈光師，以打光來當作表達情感、加強戲劇性衝突的聚焦點。最亮點在尤迪絲胸前，尤其是那兩隻粗壯、不成比例的雙手。其次才是皺眉緊皺的臉部，然後照到奧勒弗尼裸露的上半身，那右手臂撐起的無奈掙扎、肌肉的痛苦抽動，與一臉的錯愕表情。

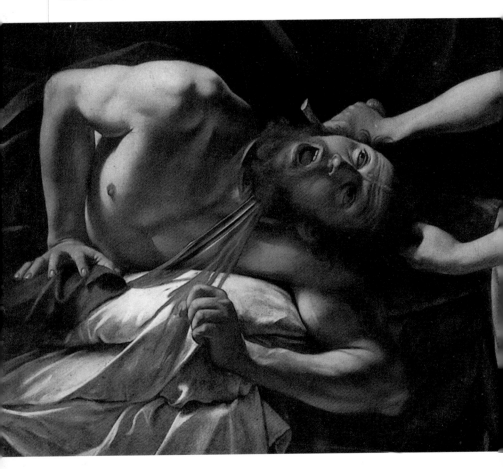

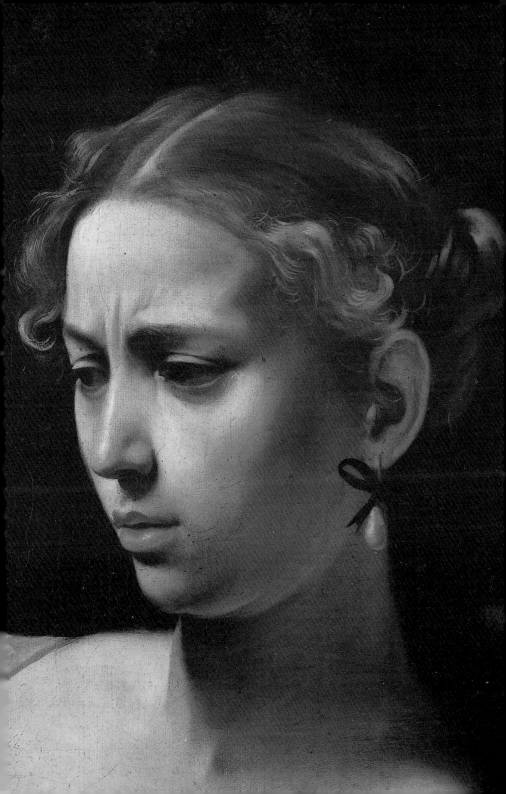

尤迪絲割下奧勒弗尼的頭　簡提列斯基作
1620年　油彩‧畫布　199×162.5cm
佛羅倫斯‧烏菲茲美術館藏

簡提列斯基異曲同工之作

　　取材自同一聖經故事題材，甚至選擇同一個血腥暴力場景，簡提列斯基（Artemisia Gentileschi 1593～1653）的「尤迪絲割下奧勒弗尼的頭」，與卡拉瓦喬的作品有異曲同工之妙。

　　兩者的光源都來自上方，但簡提列斯基的光源分配得較均勻，比較沒有聚焦於某一光點的戲劇性效果。

　　而且畫中人遠較卡拉瓦喬的壯碩許多，甚至有些臃腫肥胖。奧勒弗尼的雙臂異常粗壯，還得女傭幫忙壓制他的垂死掙扎。一隻握拳的右手幾乎比女傭的臉還要大。

酥胸微露色誘殺人的尤迪絲

　　簡提列斯基畫中的女英雄尤迪絲，並不以美貌取勝，反而以豐滿的中年寡婦微露酥胸的方式，點出「色誘」殺人的主題。

　　一把刀筆直地割下敵軍統帥奧勒弗尼的頭顱，血花四濺。奧勒弗尼杏眼圓睜，嘴巴微張，尤迪絲一手抓住他的頭髮，另一隻手則使勁地用力割下去，鮮血噴濺得床上和尤迪絲及女傭的身上到處都是。

　　不知簡提列斯基是否參考過卡拉瓦喬作品，此幅顯然較重寫實故事性。

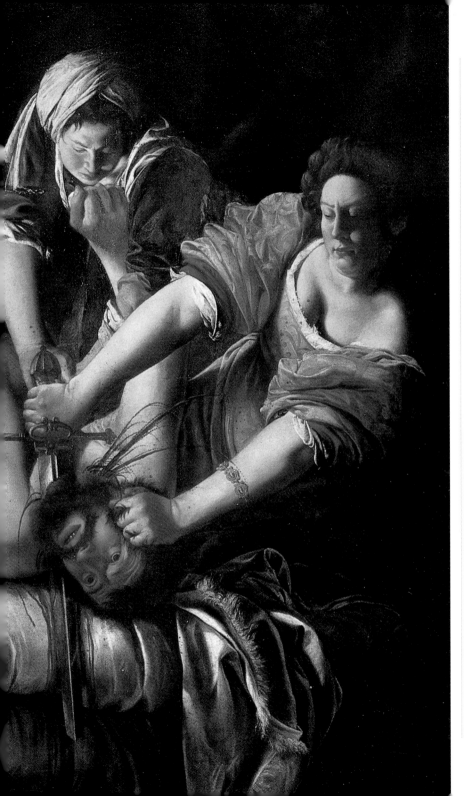

被斬首的施洗約翰（局部）

尤迪絲與奧勒弗尼　雅洛利作
1610-12年　油彩·畫布　139×116cm
佛羅倫斯·彼蒂宮美術館藏

「美女與野獸」的鮮明對比

　　另一幅同樣是血淋淋的砍頭場景，「被斬首的施洗約翰」則是在一灘血中，留下如血書般的簽名。

　　而雅洛利的「尤迪絲與奧勒弗尼」則和卡拉瓦喬的「奧勒弗尼的頭被尤迪絲砍下」一樣，描繪著「美女與野獸」般的鮮明對比。

　　貌美如花的尤迪絲穿著如貴婦般的金黃袍服，外罩紅色披肩。她的面貌紅潤嫵媚，雖手提殘暴軍頭奧勒弗尼的頭顱，卻絲毫不為所懼，依然面不改色。相較身後老婦的容貌，巧施「美人計」尤迪絲益發年輕美麗。

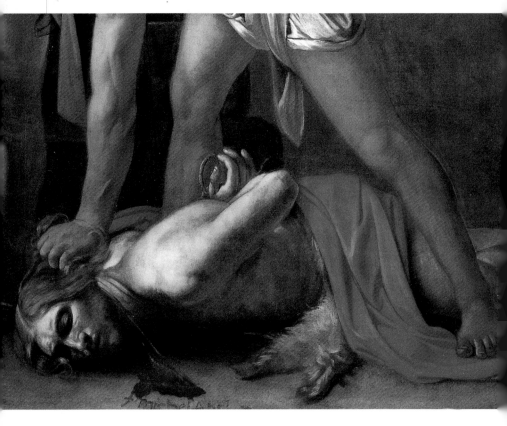

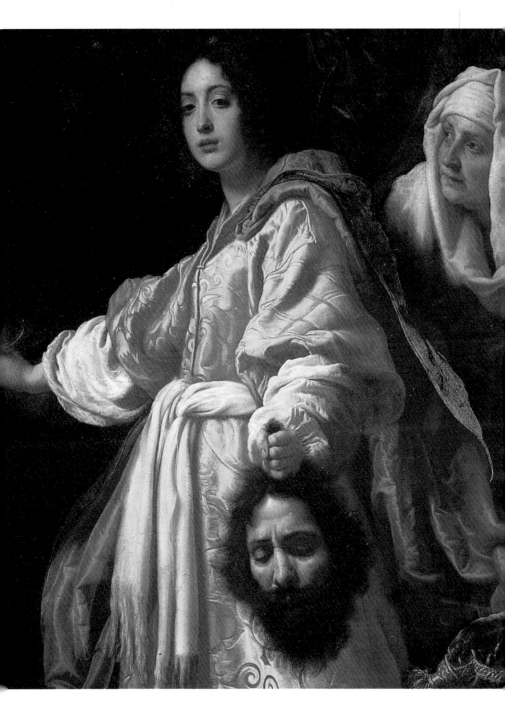

馬大與瑪利亞(右下圖)

1598～99年　油彩·畫布　100×134.5cm
美國·底特律藝術學院藏

此幅畫的創作年代不是很確定，有說1595年，有說1598年，應為卡拉瓦喬原作，但有些卡拉瓦喬畫冊中並未含括此畫。

有趣的是，藝評家可以確定的是姊姊馬大勸誡身為妓女的妹妹瑪利亞·瑪格達琳，一切世俗的虛榮繁華都是虛幻、不長久的。

只知道其中站在凸面鏡前的模特兒是娼妓菲莉德·梅蘭卓妮，也就是畫「尤迪絲」和「亞歷山大的凱莎琳」的模特兒，但有人說她是馬大，有的說她是瑪利亞。

又名「瑪格達琳的改宗」

若以此畫的另一標題「瑪格達琳的改宗」來看，畫中焦點即最明亮清晰處，應該是照亮了女主角瑪格達琳才對，因此推論那手摸凸面鏡的應是瑪格達琳，她站在畫面中央，身軀佔了三分之二比例。

而側向觀眾的馬大半靠在桌上，光源打在她的右肩上，因此僅衣服顏色及層次清晰可見，她的頭部及左半身幾乎全隱入暗處，只看見側影。她的外袍又和桌面同一色系。

只見馬大側身跟瑪利亞說著話，雙手交握靠在桌上，瑪利亞微轉頭看著她。紅寬袖的黑長裙與低胸上衣，燈光打在她的右上方，左半邊也在陰影中，卻露出了寬厚豐滿的前胸，並成為視覺焦點，細緻、嬌嫩、白皙。

放棄愛慕虛榮·改信基督

瑪利亞左手上披著質料極佳的綠布巾，垂落到桌上，左手摸著反光的凸面鏡，右手上則拿著盛開的花朵端詳著，馬大趁機勸說她放棄愛慕虛榮，改信奉基督。

其實，卡拉瓦喬此畫是他由風俗畫轉向宗教題材的過渡時期作品，畫中情景並非聖經中記載。他只是以兩位現實中的娼妓，來畫聖經中的人物，以風俗畫模式「暗示」聖經題材。

此畫已進入他的「黑暗時期」，以強烈「明暗法」（chiaroscuro）為主要表現方式，背景幾乎全黑，如在黑夜般的夜景，與舞台劇般的劇場探照燈的打光方式，製造了如臨現場般的戲劇性效果。

「聽道」人的優閒與感性

卡拉瓦喬的「馬大與瑪利亞」，畫面上祇見馬大與瑪利亞，不像丁特列托或威梅爾他們畫的此題材，耶穌坐在她們之間，因為是耶穌的到來，瑪

馬大與瑪利亞　威梅爾作
1654-55年　油彩・畫布　160×142cm
蘇格蘭・國立美術館藏

利亞抓住這難得機會，請教耶穌有關
「道」之理。

　瑪利亞的熱衷「聽道」，卻沒有注
意姐姐馬大，忙著張羅晚餐的飯菜，
以及客人夜宿房間的整理。馬大對瑪
利亞不做人間瑣碎之事，卻享受「聽
道」優閒與感性生活，不以爲然。

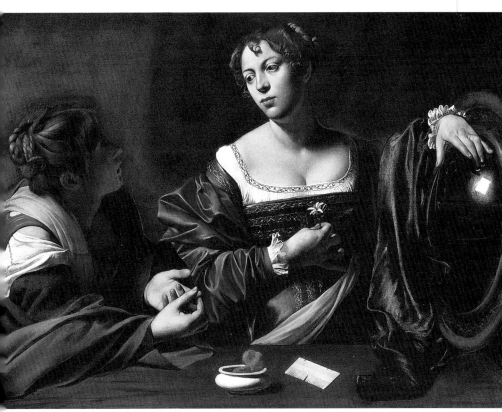

聖·馬太蒙召(局部)

1599～1600年　油彩·畫布　196×285cm
羅馬·聖路吉·德·法蘭西斯禮拜堂藏

這幅畫和另兩幅有關聖徒馬太的故事畫，是卡拉瓦喬爲聖路吉·德·法蘭西斯禮拜堂的小教堂所畫，由於畫幅較大，因此他畫了七個人物。

其中以光影明暗大分爲兩部分，圍坐在桌邊的五名稅吏們，和從門外走進來，站著的耶穌基督和聖徒彼得。

有趣的是，耶穌和彼得置身於畫中最黑暗的背景裡；其次是畫面左方的五個人聚集的地方。背景牆面上唯一的一扇窗戶卻不是提供光源的所在，反因木窗門半開著，而使得它後面的牆面更加黑暗。

一道強光照射在馬太身上

一道強光從耶穌和彼得的上方，也就是從畫面的右上方斜照下來，照在畫中五人圍坐著，居中的稅吏馬太身上，照亮了他們的臉。耶穌的身影卻完全沒入陰影中，又被彼得笨重的身軀擋住，僅看到他的臉和那隻頗具重量與影響力的手。

耶穌和彼得都赤著腳，穿著古時修道者服裝，明顯和馬太等稅吏的當代服裝有所區隔。卡拉瓦喬可能是想以此來表現耶穌和彼得出現的「異象」和「神蹟」。

最靠近耶穌的兩個頭上戴著羽毛帽的年輕人，都轉身看著突然出現的這兩人。馬太則滿臉驚異地用左手指著他自己，好像是在說：「你是在叫我嗎？」、「你指的是我嗎？」表情及反應生動自然。

而最靠左邊的一老一少則並未留意到有人進來，仍專注於桌上的錢。兩人的手都按在桌上，似在數錢。他們未能得到耶穌和上帝的眷顧，因爲他們並未聽到召喚。

兩相面對的兩名青年，對耶穌和彼得的舉止做出了反應，適時銜接了兩組人間的互動。

「你是在叫我嗎？」

有趣的是，耶穌和彼得的手勢，兩人都彎了手指，而不是像馬太的食指直指著自己。而且彼得的手勢似乎有些遲疑，好像在回應著耶穌的手勢，問：「是他嗎？是馬太嗎？」或是附和著耶穌，說：「對，就是你。」

在這裡，我們看到的是卡拉瓦喬像電影的「停格」或是攝影的「快拍」般，把正鬧哄哄的場面凝住了、靜止了，彷彿在「停格」的前一刻與下一刻，大家的動作與表情都會不同的。他不止想記錄下空間的場景、情境，更想同時捕捉住「時間」、「動作」

和「表情」，剎那即永恆。

看圖說故事・三人的互動

　　因此，好像每個人的表情和動作都互相關聯對應著，讓我們「看圖說故事」，畫左邊五個人圍聚在桌邊，正在數錢、談論著。耶穌和彼得突然走進來，耶穌首先用手指著稅吏馬太，召喚他，馬太猶豫地用手指著自己，問：「是我嗎？」彼得回應他，也要伸出手來，說：「對，就是你！」桌前兩人轉身望向他兩人，也帶著驚訝與懷疑。最遠處的兩人則仍未察覺有異，低頭延續著原來的動作。

　　彼得的農夫模樣與耶穌俊秀嚴肅的面龐，形成有趣對比，耶穌頭上的光環透露了他的「神性」，而那隻手令人聯想起米開朗基羅的西斯汀天井畫「上帝創造亞當」的經典畫面。而彼得正是耶穌傳教救世的主要媒介，因此彼得遮住了耶穌的身影，並重覆著耶穌的手勢。

　　卡拉瓦喬巧妙地描繪了每個人物的生動表情與姿態，並透過強烈的光影明暗法來加強戲劇性效果，觀眾如正在觀看一齣正在上演的舞台劇。他創新了教堂祭壇畫的表現方式，既不歌功頌德、宣揚教義，也不重強調聖徒

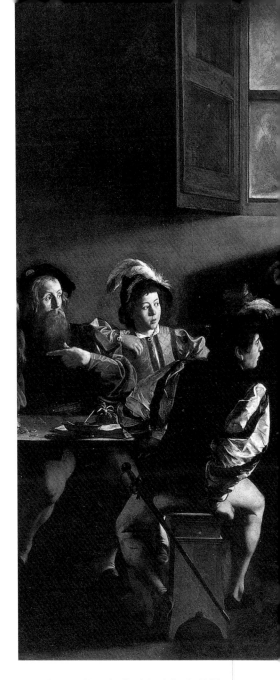

光榮事蹟，僅世俗化地把耶穌和彼得融入日常生活場景中，拉近與平民百姓的距離。

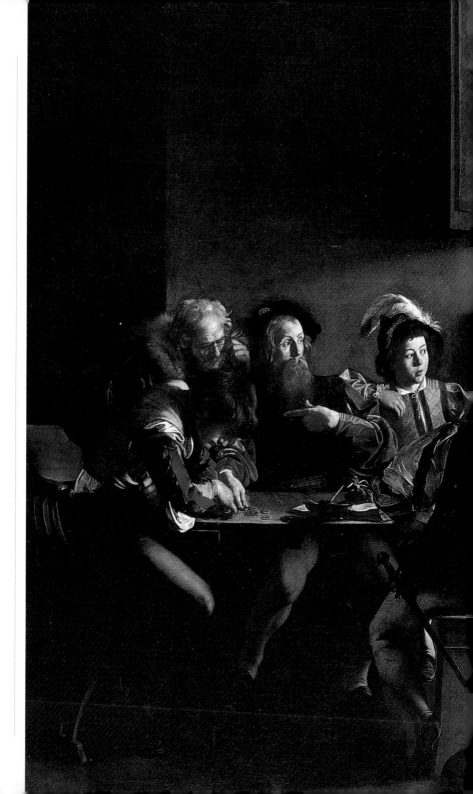

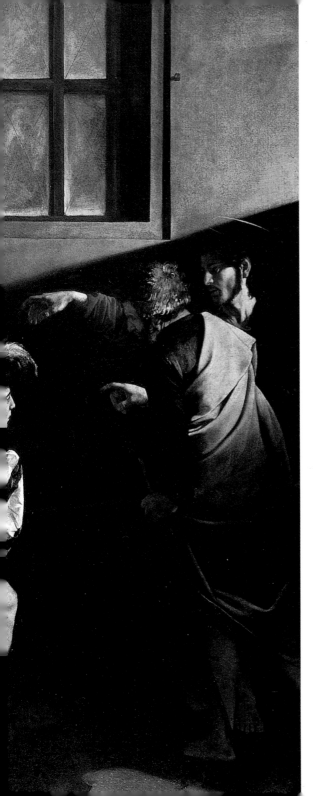

聖‧馬太蒙召
1599-1600年　油彩‧畫布
196×285cm
羅馬‧聖路吉‧德‧
法蘭西斯禮拜堂藏

　　據「福音書」聖經的記載，馬太原是稅吏，耶穌吸收馬太為使徒，遭受很多非議，因為做稅吏，不貪污也難。

　　但耶穌卻認為，祇要他知道自己的行為是卑賤會被唾棄的人，那要勝過那些心地偽善的法利賽人。所以，耶穌要在貧窮的或被唾棄的人當中，挑選稅吏馬太作自己的門徒。

　　卡拉瓦喬大膽巧妙的用外面射進室內的光，把圍坐在桌旁的稅吏，當然也沒忘記桌面上的錢幣、帳本和墨水瓶。坐在桌子右側，是兩位佩劍青年，剛從門外進來的兩個年輕人，是耶穌與使徒彼得。

　　耶穌用手指著，他的身子上那從背後來的光把他的背突顯為最光亮的部分，這也暗示，偉人即使在黑處，也比別人要光亮。

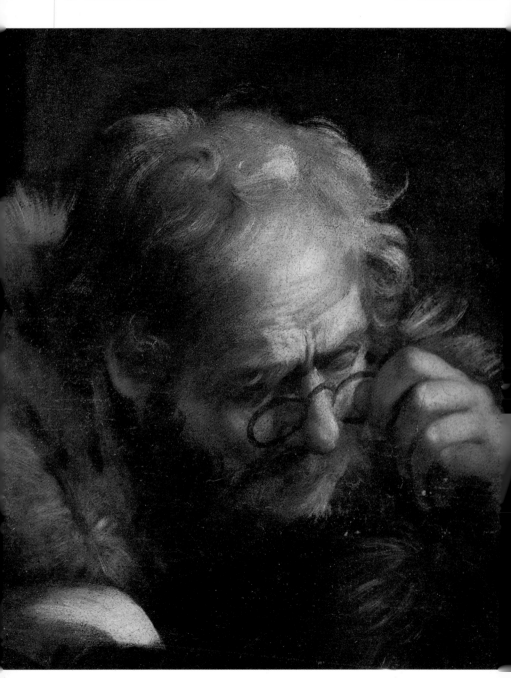

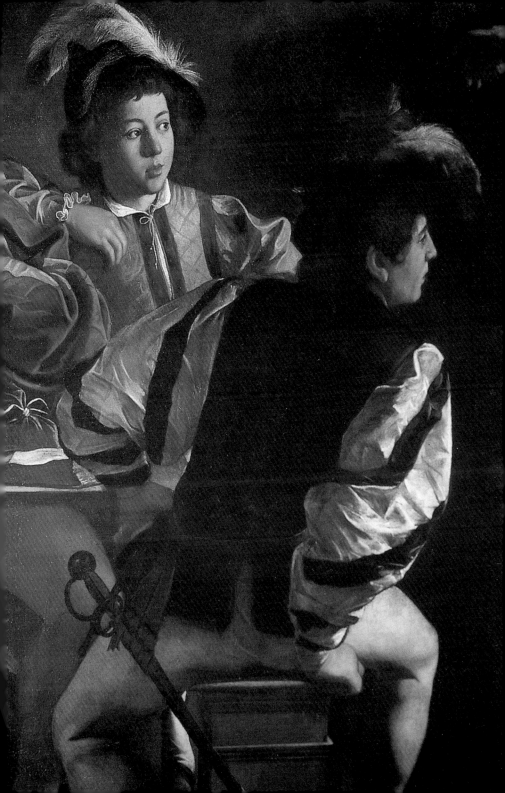

聖‧馬太殉教

1599～1600年　油彩‧畫布　323×343cm
羅馬‧聖路吉‧德‧法蘭西斯禮拜堂藏

「聖‧馬太行傳」中另一牆面上的油畫，這次卡拉瓦喬以畫中央的行刑者與躺在地上的聖‧馬太為主軸，兩對角線交叉地畫出環繞在他倆周遭，甚至天上的天使，因此兩主角推遠至畫中景的平台部分，並以台階般的構圖方式來銜接前、中、後景，與左右畫面，使得整個畫面雖呈現緊張慌亂的動態場景，卻畫得圓滿平整。

前景中央的漆黑畫面左右兩側，有三人和行刑者一樣，呈半裸趴坐在台階上，因此有人推論這三人是等待受洗的信徒，前景黑暗處是洗禮池。如此才能解釋這三名看似冷漠的半裸旁觀者，與畫中其它人物的關聯。

倒臥在地馬太伸手拿棕櫚枝

那身材壯碩、肌肉發達的半裸行刑者，右手持長劍，左手緊抓住倒臥在地上年老衰弱的馬太，嘴半張著。而右手伸出欲拿取天使自雲端遞下的棕櫚枝的馬太，腰際的白袍上滴流著血跡，左手無助地垂下，與劊子手的凶殘、粗壯，形成強烈對比。

在馬太身旁的男童驚嚇地大叫，急欲轉身逃開。在他上方的天使，急欲伸長手臂，將象徵神聖犧牲殉教的棕櫚枝遞給馬太，他的肢體動作也極誇張，讓人不得不佩服觀察力敏銳的卡拉瓦喬的寫實描繪功力。

在劊子手的後方，有幾個人驚懼地張開雙手、半逃半跌地轉身欲逃離現場。雖有人手上握劍、有人驚呼，但都只能無奈地看著這致命的一刻。大家的表情與動作，彷彿都被那劊子手突如其來的動作，而在剎那間凝住在畫面上了。

這「瞬間靜止的動作」，使得畫中左上方的光源主要集中在劊子手、馬太與天使的身上，在此圓周光圈以外的人物身上的光影，則有些混亂，造成人影晃動重疊的感覺。有如聚光燈打在主角身上的打光方式，使畫面充滿戲劇性衝擊力。

更特別的是，在劊子手後方，躲在柱子旁的正是卡拉瓦喬的自畫像，他正緊皺著雙眉，神情哀怨地目睹了悲劇的進行，彷彿這幅畫是他親眼所見的記錄。

漆黑的前景、半裸背對著觀眾的人們，以及發生在中景的悲劇，似乎都在引領著我們走近去探個究竟，我們的情緒也受畫中人的動作牽扯著。這就是卡拉瓦喬巧妙地以強烈明暗法與透視短縮畫法，所製造出栩栩如生的戲劇性效果。

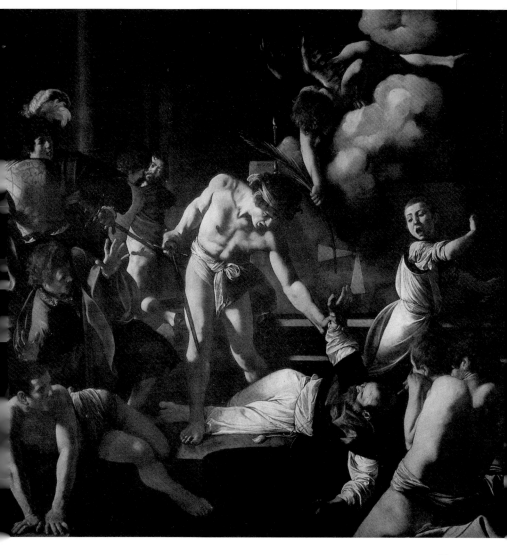

聖・馬太與天使

1602年　油彩・畫布　296.5×189cm
羅馬・聖路吉・德・法蘭西斯禮拜堂藏

這幅祭壇中央的畫，是聖・馬太系列行傳中最後一幅，因前作不滿意而重新畫過，以從整個教堂的各種角度去看的視線來畫。

整幅作品呈S形構圖，聖・馬太一腳跪坐在椅子上，一隻椅腳懸空，他的重心不穩，一隻手扶在桌前攤開的書上，另一隻手拿著筆也懸空著，似乎因天上忽然飛來一天使，而突然停下筆轉身回望天使。

天使「神秘手勢」指示馬太寫作

那天使以「倒栽蔥」的姿態，在畫面上方的中央部分騰空而下。除了一對黑亮的翅膀外，他的胸前綁了的白布翻飛成一圓弧形狀，環繞著他飄浮在半空中，如一美麗的白色旋渦，彷彿他正從天而降，在剎那間被凝住不動般的不穩定動態。

由於聖・馬太的名字（Matteo）是源自於「手」（Manus）與「神」（Theas）二字，因此有「神的工具」的寓意。有藝評家推斷卡拉瓦喬以此為靈感，來構築此畫的情境，讓馬太執筆，用他手中的筆，來傳達、記錄神命天使下凡以手勢所告知他的聖諭。

天使以其右手拇指輕觸左手食指的「神秘手勢」，像在指示馬太寫作。馬太轉身回望，瞪大了眼睛，滿臉皺紋地凝神專注，手做勢要依天使手勢記錄在本子上，是不是正在書寫著「馬太福音」呢？

也有人從攤開的書本上，指出他正翻到福音書中「序言」的第二部分，也就是「基督宗譜學」的部分。

操勞終日老農形象

聖・馬太半凸著頭，滿臉皺紋及落腮鬍，粗糙、乾老的肌膚；尤其是那手與腳，看起來像是個操勞終日的老農夫，他只是裝扮成古代的哲學家。連天使都看起來像日常的平民百姓。

黑暗的背景突顯了兩人間的動態，天使像是在馬太的上方，又像是在他的前方，彷彿是時間和空間中的兩個人，同時在剎那間靜止、凝住了。天使的手勢成為畫面的中軸核心，牽動了兩人的姿態與表情，這樣的流動、曲轉動線，在禮拜堂中的任一個角度來看，都非常引人注目。

天使的出現與聖諭，加強了馬太與其所寫福音書的神性與靈感泉源，突顯出他是耶穌欽點的聖使徒身分。兩人間精彩的互動，使本畫不至流於單調乏味。尤其是臉部表情與眼神，手勢與動作的交流往來密切。

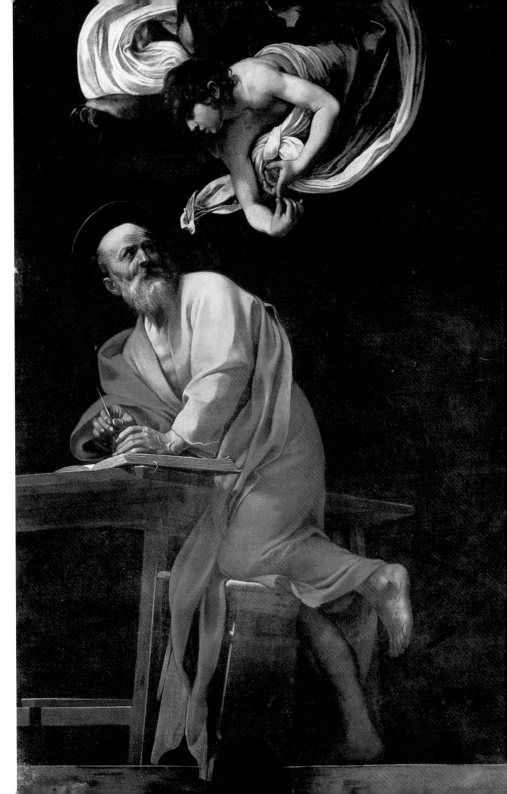

美杜莎

1600～01年　油彩·畫布　60×55cm
佛羅倫斯·烏菲茲美術館藏

這幅圓盾牌畫原本是蒙第樞機主教所委製，是要送給多斯加尼大公爵佛迪納多·德·麥第奇（Ferdinando de' Medici）。

「美杜莎」（Medusa）原是希臘神話中，叫葛根（Gorgons）三姊妹怪物之一，她滿頭蛇髮，看到她的人都會立刻變成石頭。

仍在滴血的美杜莎頭像

蒙第樞機主教或是卡拉瓦喬以此為象徵勝利，威嚇敵人的神盾徽章，應是把多斯加尼大公爵比喻成神話中戰勝蛇髮女怪美杜莎的希臘英雄波修斯（Perseus），因為他畫的是已被砍下了的，仍在滴血的美杜莎頭像。

在中央微凸起的儀式用盾牌上，瞪大眼睛、張大嘴怒吼般、頭上的蛇四處亂竄，彷彿仍有最後一口氣般，活生生、仍迸射出血花的頭像，猙獰可怕，好像剛破盾而出般地真實，令人印象深刻。

特別值得一提的，卡拉瓦喬以男子頭像來畫蛇髮女怪，而且據稱是自己當時的自畫像。

帶病容或極深恐懼自畫像

不知為何緣故，卡拉瓦喬留下的幾幅有自畫像在其中的畫作，不是透著病容，便是帶有極深的恐懼，像此幅及「大衛手提戈利亞頭」中，被斬首的頭顱都是他的自畫像。連在「聖·馬太殉教」中，躲在最遠暗處的自畫像，都是一臉的驚懼、錯愕。

那滴淌著血跡的頭顱，與其說極度凶殘恐怖，不如說藏著極深的恐懼與驚心動魄的表情。

不知卡拉瓦喬是否一生都活在死亡與憤恨難平的陰影中，才會有那樣頭顱都已被血淋淋地砍下了，卻像是仍難忍那最後一眼、一口氣般地杏眼圓睜、怒目瞪著世人，並發出最終的死亡之吼、不平之鳴的自畫像呢？

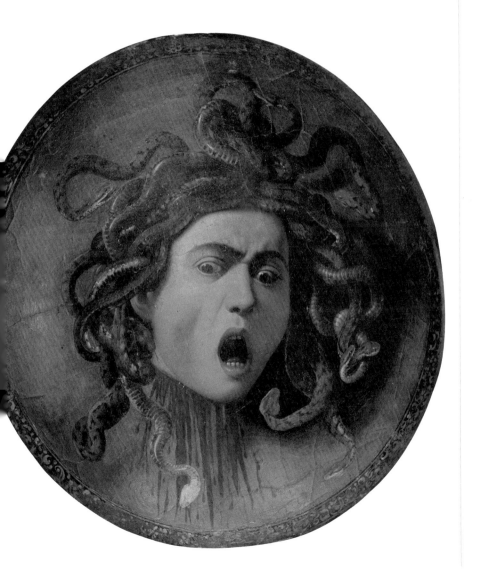

水果籃

1600～01年　油彩・畫布　46×64.5cm
米蘭・安勃羅西亞納畫廊藏

一說此作完成於1596年，卡拉瓦喬之前的「男孩與水果籃」，和1600～01年間畫的「以馬忤斯的晚餐」中，都有與這裡同樣的水果籃，以及內容大同小異，風格近似的水果及枝葉配置，但這是第一幅以水果籃這靜物為主題的靜物畫，而不是和人物一起，陪襯人物的配角。

第一幅靜物畫

雖然卡拉瓦喬延續了北義大利倫巴底畫派慣用的水果、水晶花瓶、亞麻桌布等，精確細膩描繪的畫風，但這幅純粹獨立為主角的「水果籃」，卻是在當時，甚至至今最早的一幅靜物畫。在當時流行歷史畫、宗教畫及肖像畫的藝壇中，卡拉瓦喬為同時代及後世的畫家們開創了一個可以專研的新畫種、新題材。

卡拉瓦喬強調，「畫一幅好的靜物畫跟畫一幅人物畫一樣，要做很多的繪製工作。」他這種重視與提升靜物畫的觀念，激勵了許多藝術家多多關注現實生活中的人、事、物，開創了「風俗畫」、「浮世繪」的新局面，進而帶動了巴洛克風的形成，彰顯了現實主義的人文關懷，而不只是傳統、古典等，遙不可及的題材。

「真」重於「美」的表達

一籃平常、甚至不加矯飾、美化的水果，強調的是「真」實重於「美」麗的表達，也意味著卡拉瓦喬對自然景物、生死循環的觀察與體悟。

有趣的是，他在好幾幅畫中出現的水果都一樣，不是蘋果被蟲咬了一個洞，就是梨子熟透了、開始腐壞了，葡萄已紅得發紫、發黑了，葉子破洞、枯萎凋謝了，都不是在它們鮮嫩可口的最佳狀態。

讓我們不得不去思考，卡拉瓦喬想呈現的意念是什麼？是由「生」走向「死」的命定、自然法則？或是暗示「青春美好的短暫、稍縱即逝？」還是他以「真實美」，來抗議、反叛當時的矯飾主義所強調的人工修飾、美化過的「理想美」？

充滿生命歷程的寫真記錄

此畫看似水果枝葉隨意鋪陳堆疊，其實是經過幾何學、「黃金比例」的詳細規劃，如蓋房子般的精確計畫、布置，因此全畫構圖穩定，設色柔和溫暖。單純如水泥牆面的背景，以一條咖啡色的桌面，將水果籃推放到畫面最前端。

稍向左邊的擺設，讓兩端的枝葉得

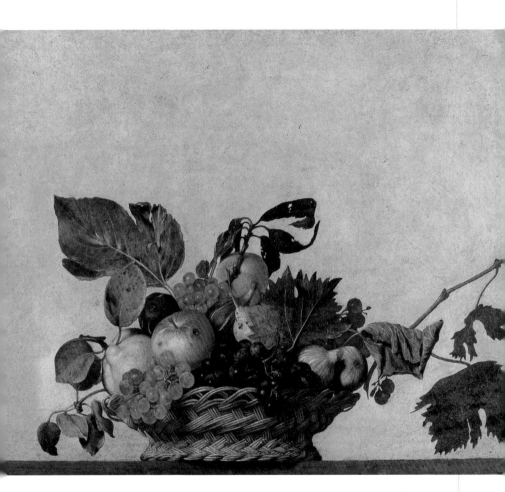

以自然的伸展。在色彩配置上，頗為用心，如三串不同色系葡萄的放置搭配，使畫面看來層次豐富，高低起伏有變化。連枝葉、水果的形狀、色層都經仔細配對，翔實刻劃。

由左而右，從枝葉迎向陽光，向上伸展，果子上的黃紅變化、露珠，到葉子被蟲咬得不成樣，葡萄熟爛到葉子枯乾、下垂，即將掉落的過程，一一呈現，細膩、逼真，是一幅充滿生命歷程的寫真記錄。

以馬忤斯的晚餐(右下圖)

1600～01年　油彩・畫布　139×195cm
倫敦・國家畫廊藏

卡拉瓦喬的作品在製作年代上較難確認，像他至少曾畫過兩幅「以馬忤斯的晚餐」，此幅應較另一幅布烈拉美術館藏的創作時間來得早，因爲它的背景較後幅明亮，色彩也較鮮明，而且明顯可看出受到莫列托・達・布雷沙（Moretto da Brescia），及威尼斯畫派提香、維洛內塞的影響。

在室內景緻，尤其是華麗的桌巾和豐盛的桌上物，如玻璃水壺、陶罐、水果籃等，在廣泛的用色、美麗的光影明暗表現上，與重細節刻劃的特點上，都可看出布雷沙的影響。

近距離半身像寫真

而卡拉瓦喬對這常見的聖經故事題材，使用的是標準的威尼斯畫派構圖形式，以復活後顯現的耶穌坐在畫中央，酒館老板及二位使徒圍繞在他身邊，對應祂的表情與動作，爲主要表現訴求。

有趣的是，卡拉瓦喬迥異於其他畫家，而選擇以特寫方式拉近耶穌、二使徒與觀眾的距離，以半身像的近距離寫真方式，彷彿他們就坐在我們前面，尤其是對桌上食物的細膩、寫實描繪，更是與其它同類畫作大異其趣的地方，而且這頓晚餐（聖餐）吃得異常豐盛。

異常豐盛的「聖餐」

在美麗的異國風味桌巾上，又舖上白得發亮的桌布，不但有雞肉、酒、水、麵包，還有我們所熟悉的「卡拉瓦喬式」的一籃水果，這籃堆放得滿滿的水果，雖有些不符合畫中的節令（應是春天，而非秋季水果），但有藝評家指出，它們是有特殊含義的。

如麵包、葡萄和水、酒，都是象徵「聖餐」，而蘋果代表人類受誘惑與原罪的「夏娃之果」，迸開的石榴則暗喻耶穌受難時滴淌著血跡的荊冠。

在這個傳統的宗教題材上，卡拉瓦喬在傳統形式中竭盡所能地表現他的畫風，以日常所見的人物與場景，來表現使徒認出復活的救世主那一刻的戲劇性情節。

大家似乎都呈現著一種正在進行中的動勢，那酒館主人轉身叉腰看著耶穌，耶穌正舉起右手，爲分發麵包祝福著，長著落腮鬍的彼得誇張地張開雙手，彷彿發現了什麼般地驚呼的模樣，而另一背靠著觀眾的使徒克留發（Cleophas），則更激動地雙手握著扶手，一副要從椅子上站起來，並將身軀傾向前去看清楚耶穌的樣子。

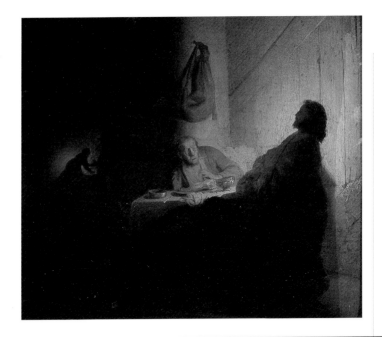

以馬忤斯的晚餐
林布蘭特作
1629年
油彩·畫布
39×42cm
巴黎·傑克馬·
安德赫博物館藏

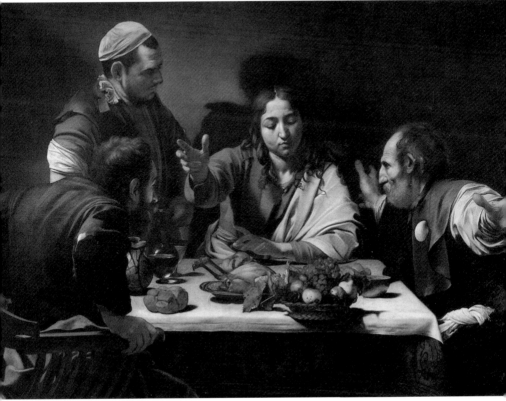

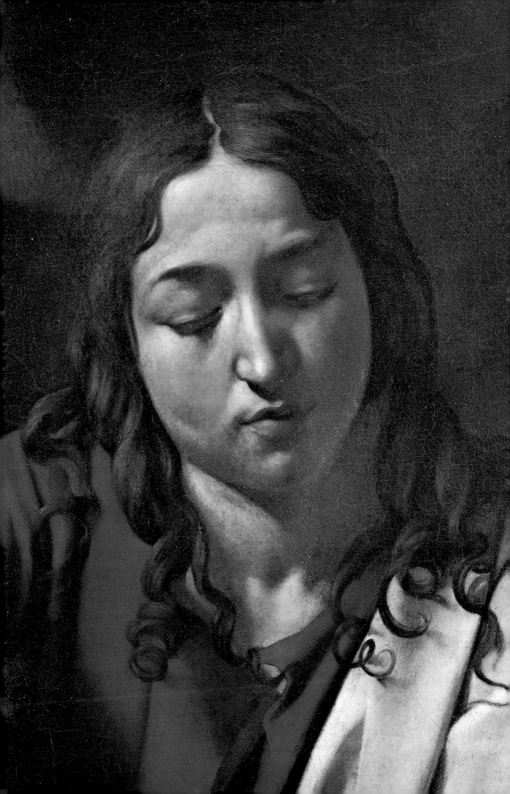

以馬忤斯的晚餐（局部）
以馬忤斯的晚餐（局部）

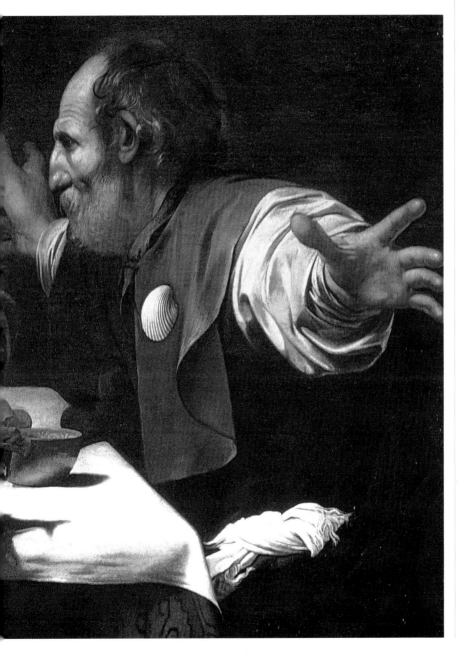

以馬忤斯的晚餐（局部）

已復活救世主近在眼前！

　　從耶穌的手勢，令二使徒剎時認出救世主復活了，而且就在眼前！畫中的耶穌是一俊秀、臉微胖、無鬍鬚的青年，他的臉上散發著異樣的光彩，彷彿發自內在的聖光照亮了祂，連不知情的酒館主人的身影，都投射在他身後的牆上，而不是耶穌身上。

　　較之布烈拉藏「以馬忤斯的晚餐」的全黑背景，這幅有著豐富光影明暗變化的室內光線，顯然來自畫面的左上方。

誇張面部表情與強烈互動

　　黑與白的高反差，與映照在臉上、身上的光影、配色，不僅加強了畫中人物與物體的立體感，更加深了戲劇性張力。近乎誇張的面部表情，與人物間互動強烈的肢體動作，都是此畫緊扣人心的地方。

　　「以馬忤斯的晚餐」以如此平民化、生活化的寫實描繪，不加半點矯飾與美化的平實，但巨細靡遺的現場寫真，不僅拉近了宗教人物與平民百姓的距離，更為傳統宗教畫注入新生命。

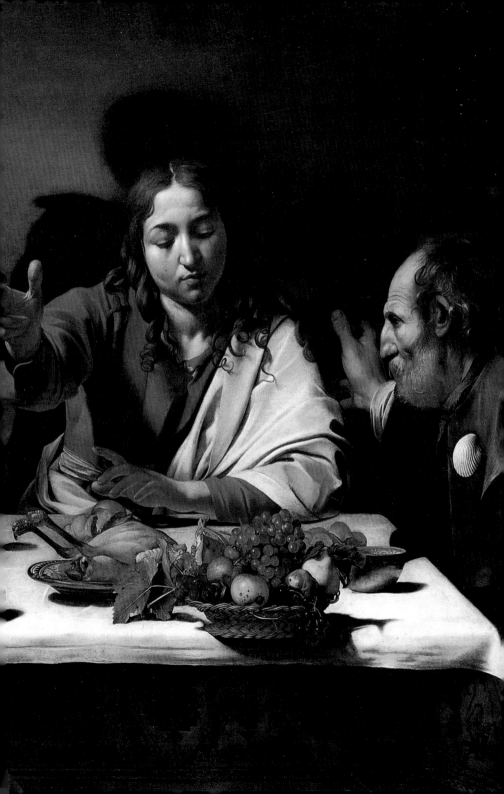

以馬忤斯的晚餐

1606年　油彩‧畫布　141×175cm
米蘭‧布烈拉美術館藏

背景全黑的舞台劇效果

　　到了1606年他畫的「以馬忤斯的晚
餐」，「黑暗的巨匠」卡拉瓦喬以全
黑的背景來強調畫面的戲劇性效果，
觀者如看舞台劇般的，將注意力集中
在五個畫中人間的互動與表情、手勢
上。「姿勢」（gestures）是卡拉瓦喬
的最佳利器，傳達著畫中人的身分、
情緒、動作、表情、意念，以及彼此
間的關係與互動。

　　桌上的擺設已較前作單純許多，也
寒酸多了，在酒館主人身旁多了一位
老婦人，她正捧著食物前來送菜。畫
中模特兒都和前作不同，但多是卡拉
瓦喬畫中常見的農夫、平民，因此有
些人認為他醜化了宗教人物。

　　耶穌已有鬍鬚，扮相較符合傳統的
耶穌形象。畫中使徒穿著與模樣，和
酒館主人、婦人，確實又老又醜，看
起來粗俗不堪，甚至沒有聖徒的智者
或神學家氣質，彷彿只是些不識字的
市井小民，一般農家貧民的晚餐。

　　這次耶穌及使徒的手勢較前含蓄，
酒館老板則換了方向，改在耶穌的左
手邊出現，並加入身後捧菜的婦人。
那白桌布已因光線昏暗而顯昏黃、寒
酸，色調暗沈‧冷感，不如前作高談
闊論般的熱絡、華麗與誇張，而歸於

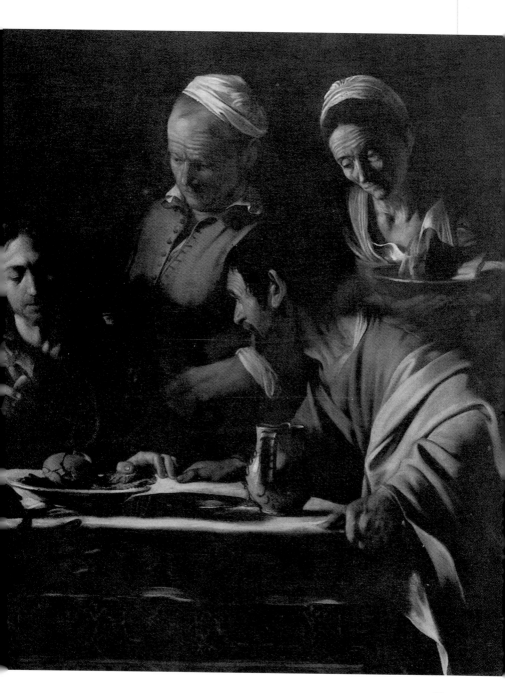

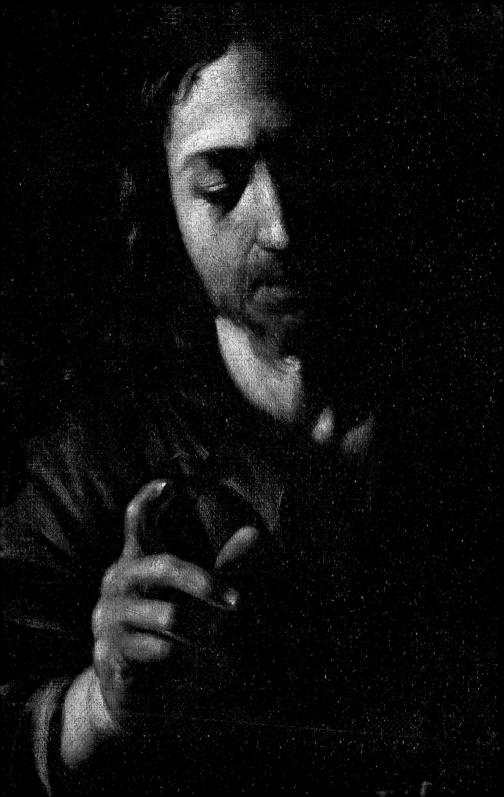

以馬忤斯的晚餐（局部）

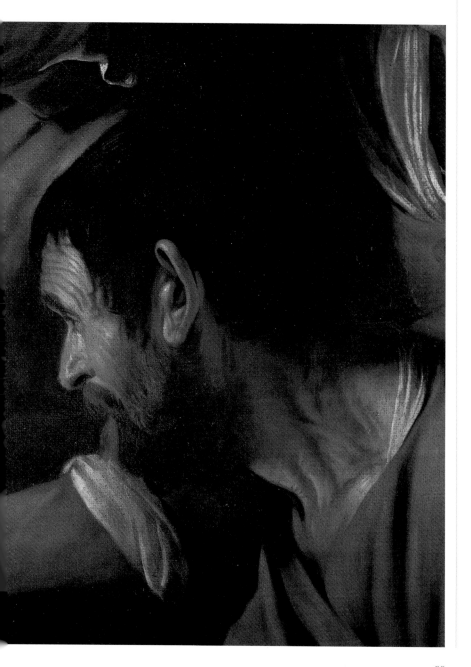

平淡、樸實和落寞。

　　這與卡拉瓦喬1600～01年及1605～
06年間，時間前後的兩樣心情與際遇
的天壤之別有關，作品直接反射、映
照了畫家當時的情境，從繁華絢爛的
華麗、昂揚、歸於平淡，甚至漂泊、
流亡、驚慌失措的落魄寫照。

　　但在黑暗中，卡拉瓦喬試圖表現出
生命與宗教神秘力量的感染力，更加
地強烈與深刻。

完全沈浸在黑暗中的耶穌

　　從畫面的右上方斜射進來的光源，
似乎非常昏黃。耶穌除右半邊臉較明
亮外，整個人幾乎完全沈浸在黑暗之
中。除了右手舉起的特有手勢，可能
暗示出他的身分外，其他與平常人無
異，而且少了聖光或光環。這是卡拉
瓦喬的宗教畫最引人爭議的地方。

　　他拉近了耶穌與市井小民間距離，
與村夫農婦平起平坐。卡拉瓦喬受宗
教改革者影響，反映於畫作中。

恍如隔世的特有表情

　　「以馬忤斯的晚餐」標準版是林布
蘭特畫的，大家習慣看到林布蘭特筆
下，那落寞寡歡，面部帶點憂愁的
人，祂就是復活的耶穌，祂神跡的出

現在自己門徒的身邊。

　　這種恍如隔世的表情，祇有林布蘭
特才有此手法，他不但畫了好幾幅此
題材油畫，也有好幾幅素描。卡拉瓦
喬卻展現了更寫實，不虛幻的現實。

　　較之卡拉瓦喬全黑的戲劇性背景，
林布蘭特的室內景緻，如身處一洞窟
內般，耶穌頭上的聖光照亮了周遭。
但桌布卻是全畫中最明亮的部分。

　　耶穌頭上的聖光，猶如照亮人生、
指點迷津的光明燭光，雖昏黃、迷濛
仍具獨特象徵的神聖奇蹟。

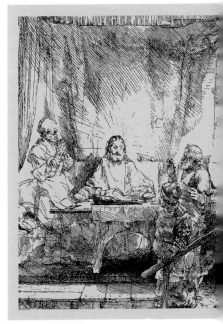

以馬忤斯的晚餐　林布蘭特作
1648年　油彩・畫板　68×65cm
巴黎・羅浮宮美術館藏

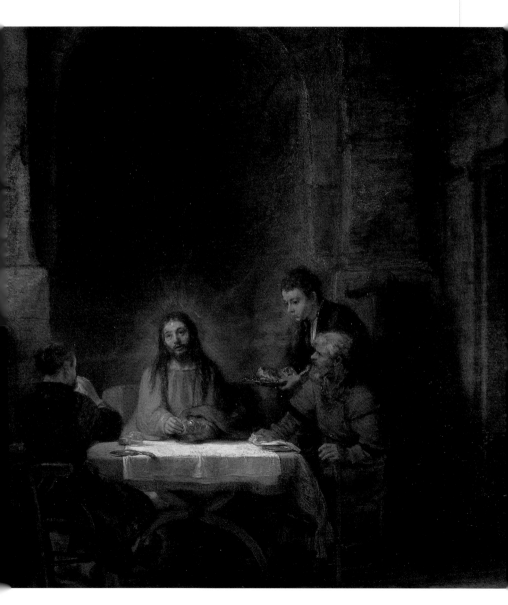

聖·保羅皈依圖(第一版)

1600～01年　油彩·絲柏畫板　237×189.2cm
羅馬·古多·巴爾比王子藏

依巴格里歐尼的說法，卡拉瓦喬原先畫了第一幅「聖·保羅皈依圖」，卻被帕羅布聖母堂的捐助者塞拉西蒙席（Monsignor Cerasi），因不滿意而退回要求重畫。但因無其它佐證，這種說法僅供參考。

我們只知道卡拉瓦喬確曾與該教堂簽下合約，要以絲柏畫板完成兩幅祭壇畫：「聖·保羅皈依圖」與「聖·彼得殉道圖」。而如今掛在教堂裡的是第二幅「聖·保羅皈依圖」。

在前後兩個構圖迥異的版本中，雖經證實兩幅都是卡拉瓦喬原作，但第二幅幾乎是完全推翻了第一幅的畫法與風貌。這樣的轉變與結果，或許真是因第一幅畫被拒絕而改變方式重畫的結果。

畫面塞進所有人物

在第一個版本中，堆疊糾結在一起的人物與動作，模糊了訴求的重點，雖然卡拉瓦喬無法割捨似的，把聖經中的故事情節與所有人物，都塞進同一個畫面裡，使得畫面看來擁擠而凌亂，光影明暗也有些錯亂、不統一。

半裸著臃腫身軀的聖·保羅，跌倒在地，雙手遮住眼睛，似擋不住強光般地掩面，只露出長鬍鬚和頭髮，紅披風已掉落，頭盔也滾落在一旁，他的長劍斜突出來。

一個頭戴羽毛頭盔、一身戰袍的白鬚老翁，手拿長矛與圓盾牌，站在保羅身後，張開兩腳，似想要護衛著保羅。因為他身後的馬如受到驚嚇而躁動著，從天外又飛來長著翅膀的天使與耶穌，耶穌俯身伸手召喚著保羅。

所有畫中人物呈半圓弧排列，在比例上似有些不對稱，但畫中人物都似曾相識，確實是卡拉瓦喬常用的模特兒們。大體而言，這不是件成功的作品，那馬兒看起來也不像是能把保羅摔下馬來的模樣。站著的士兵看起來也比保羅高大。

照亮保羅身上的光卻只照亮了天使的臉，而耶穌的臉卻像隱在暗處，看不清臉上五官。照在士兵身上的，好像是另一道光源，並不統一。

「聖·保羅的回心」很多畫家畫過此題材，大家都喜歡描繪保羅在聖光照射下，那被靈光摔下馬的驚恐與突然。這一刻，改變保羅一生的時刻，普桑、丁特列托、卡魯雅特都畫過。

像卡魯雅特「聖·保羅的回心」，保羅在地上，還沒有站穩，戰馬也驚慌跑了，保羅轉身對著聖光，那是種力量，吸引他，也徵召了他。

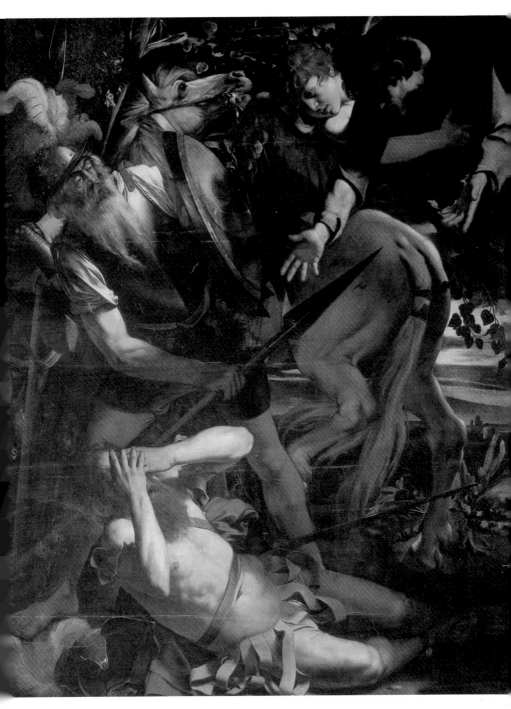

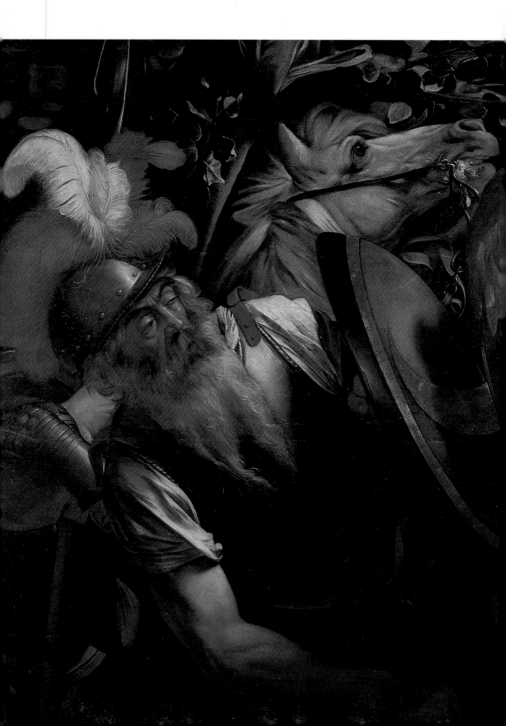

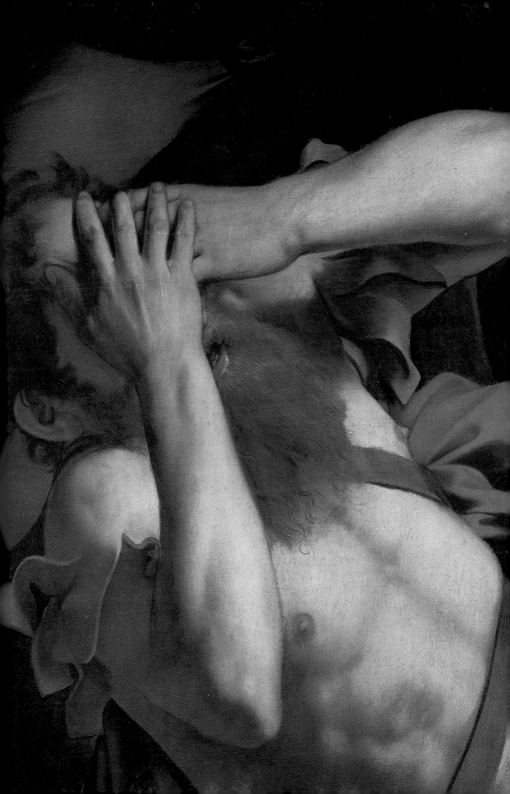

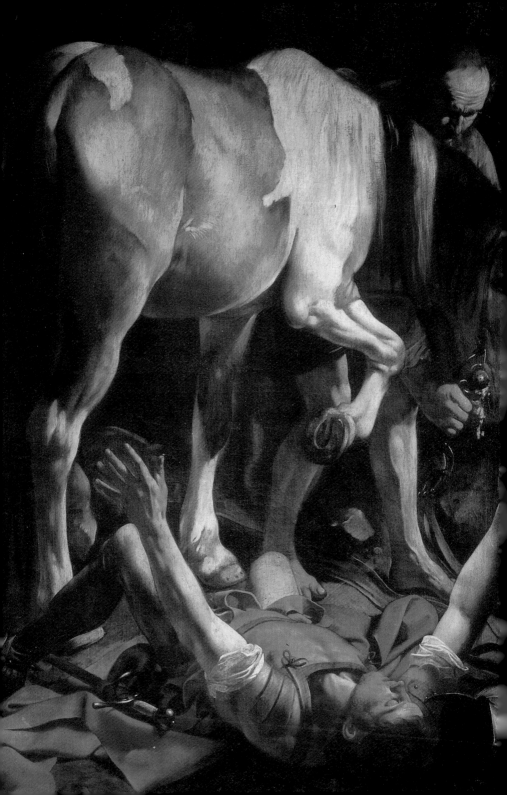

聖·保羅皈依圖（第二版）
1600～01年　油彩·畫布
羅馬·帕羅布聖母堂藏

聖·保羅的回心　卡魯雅特作
1570年　油彩·畫布　152×142cm
布達佩斯·國家畫廊藏

聖·保羅落馬卻法喜充滿

　　至於第二個版本則有了完全不同的表現方式。這回聖·保羅換了方向，改躺在右下角的地上，兩腳及身軀往左邊斜躺著，他張開雙手，似正在迎接那從天上射下來，令他張不開眼的「聖光」，他的臉龐予人一種如沈浸在耶穌的「法喜」中的滿足感。

　　畫中的馬兒異常高大，如由躺著的保羅角度抬頭仰望般，佔據了三分之二的畫面。在馬夫的牽引下，小心翼翼的跨過保羅，牠正抬起右前腳。

　　這匹雜色馬如聖光般地由上而下佔據了大半個畫面，彷彿壓在以前縮法畫的保羅身上。牠的眼睛似在看著牠的主人，而在牠身後的馬夫只露出一個頭和手腳。

　　色調單純沈澱，土棕色、灰白的馬毛、肌膚，淺橘、暗紅色的軍袍、戰服，光由上而下，照在馬背和保羅身上。等身大的人和馬，簡化集中的人與馬間的互動，突出了主題人物與事件，加強了悲劇性及蒙受聖召、恩寵時的法喜與滿足。

　　畫面構圖雖簡化集中了，但卡拉瓦喬細膩的色彩配置與描畫，營造了夜景中突顯故事的戲劇性，及那一刹那間蒙受聖恩的光影明暗細微變化。

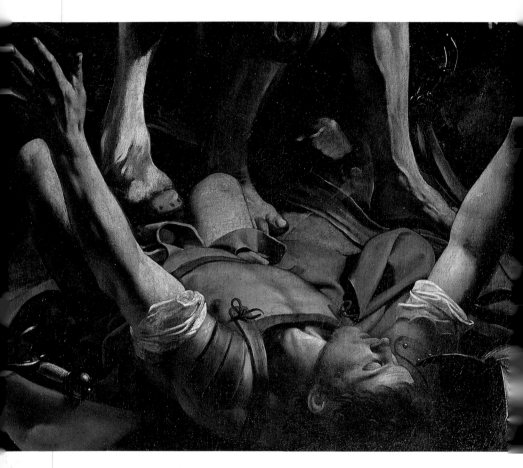

聖‧保羅張手迎接聖光

以前縮法表現的聖‧保羅摔倒在地上，眼睛因瞬間射來的聖光而緊閉，無法張開，但他卻張開雙臂，彷彿要去迎接或擁抱它，臉上表情平靜，並無畏懼或驚嚇之感。

強烈的紅色調袍服與盔甲，及頸間的陰影突顯肌膚與盔甲間的差異性。穿著羅馬皮盔甲的保羅，看起來較前幅畫年輕許多，光源直接由上而下，照亮了馬身及倒地的保羅全身，他張開雙手虔誠地迎接耶穌的召喚。

聖‧彼得殉道圖

1600～01年　油彩‧畫布　230×175cm
羅馬‧帕羅布聖母堂藏

這幅畫與第二版本的「聖‧保羅皈依圖」風格相近、相聯貫，同高掛在帕羅布聖母堂牆面上。

卡拉瓦喬在處理此一莊嚴、沈重、肅穆的悲劇性場景時，將悲傷、哀淒的情緒降至最低，保留聖‧彼得從容赴義的虔誠、堅定信仰。

基督教會創始與奠基者

彼得是基督教的基石，他建教堂宣揚教義，是基督教會的創始人與奠基者，這個角色及其重要性，便是卡拉瓦喬此畫的基調與主要訴求。

在夜景般漆黑的背景裡，四個人物如浮雕般突出、屹立於黑牆上，如雕刻般不朽的永恆雕像，予人強壯、紮實、厚重的立體感。

畫中不見血花四濺的血腥畫面，與人潮圍觀的悲憤、熱絡場景，反而是靜穆、不帶半點情感的客觀陳訴，而觀眾則在畫幅之外，卻又近在眼前般地身歷其境。看著三個人努力地扛起十字架，彼得已被倒釘在十字架上，他抬起頭，看著畫幅外，聖母堂祭壇上的十字架。

他彷彿在尋求救贖與力量，堅定的信仰支撐著他，讓他勇敢而堅毅的面對自己命定的就義場面。那滿臉皺紋與灰白落腮鬍的臉上堅毅而鎮定，看不到後悔、掙扎與痛苦。

由於先前彼得曾三次不認主耶穌，因此當他受到異教徒迫害時，要求將他倒吊在十字架上。

三名執行者像是剛從獄中或田裡找來的粗魯壯漢，他們一個用雙手扶起十字架，另一人則反身用繩索，彎腰使力，想要拉起十字架，而前頭的人則用鏟子挖出地上石塊，挖出一個洞後，再跪在地上，努力用他的背部撐起十字架。

在他們三人的合力拉抬下，釘著彼得雙腳的那一端已抬高到畫幅一半的位置，形成彼得頭在下，腳在上的傾斜姿態。

而那根斜傾的十字架木材，正是構成畫面軸心的對角線，與站立拉繩的人形成垂直線，而另兩人一在木材上方，一在木材下方兩相對稱。此外，微抬起頭的彼得，又與用雙手抬起十字架的人呈一下一上、一左一右的對稱均衡感。

慷慨就義‧正氣凜然

這些都是經過卡拉瓦喬精確仔細的計算、模擬後的結果，逼真而具說服力。執刑者中僅一人面向觀眾，卻隱

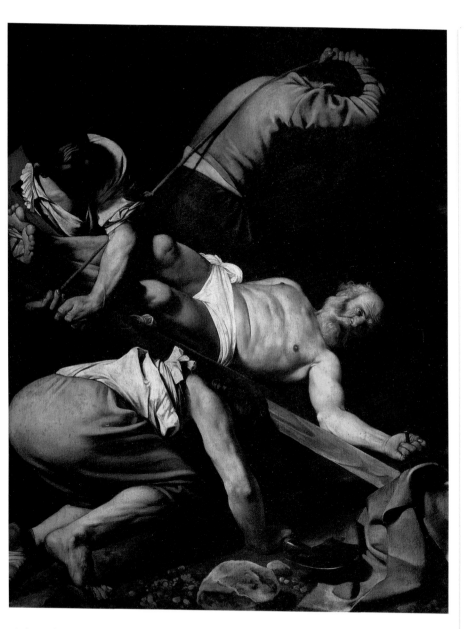

沒在黑暗背景中，那看不清的臉相對
於彼得堅毅、慷慨就義的正氣凜然表
情，更添此畫的悲壯氣氛，爲彼得堅
若磐石的基督信仰，做最佳見證。

冷色調服裝及膚色的配置頗用心，
光影明暗的處理，突顯彼得的心胸坦
蕩、光明正大，執刑者的髒腳似乎隱
喻他們被玷污、蒙蔽的良心與信仰。

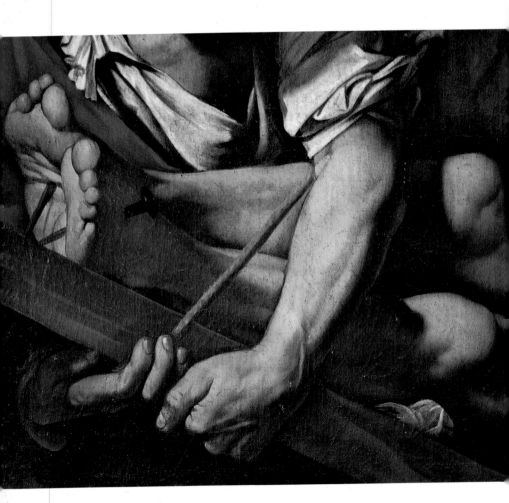

手腳扎釘倒掛十字架上

可憐的彼得，雙手雙腳都被扎入鐵釘，倒掛在十字架上。看來蒼老卻充滿智慧的彼得，雖手腳都被釘在十字架上而流血，卻看似鎮定，沒有掙扎或痛苦的表情。

手腳的肌肉、筋骨抽動緊繃的描繪均極寫實，在簡化漆黑的背景中，彼得的頭微微上揚，更突顯他對信仰的堅定信念，以及堅忍不屈、慷慨就義的決心。

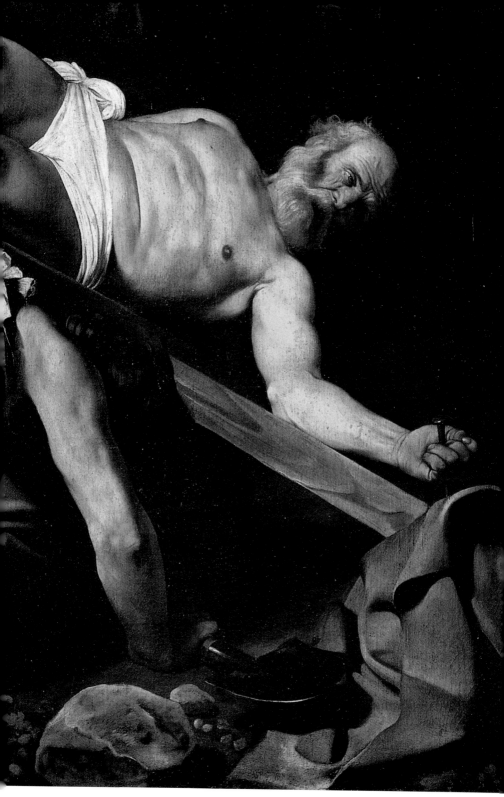

聖・湯瑪斯的懷疑(右圖)

1601～02年　油彩・畫布　107×146cm
德國・波茨坦・新宮藏

　　這幅畫也是取材自聖經中耶穌行誼的情節，由於湯瑪斯懷疑別的使徒轉述看見耶穌復活，在他們面前顯現。因此，耶穌眞的在他及其它使徒面前顯現，並拉他的手摸觸自己的傷口，證明自己眞的是復活了的救世主。

近距離特寫探個究竟

　　卡拉瓦喬完全摒棄背景的描繪或陪襯，直截了當在鏡頭前安排四個緊密湊合在一起的半身像。抽離了時空背景的四個人的動作、表情，益發引人注目。這種如在我們眼前的近距離特寫，讓觀者也想趨前探個究竟。

　　四個人的表情豐富、動作誇張，耶穌拉開衣裳，右手抓著衣服，左手拉著湯瑪斯的手，導引著他伸出食指，插入胸前被長矛刺中的傷口裡，以證明自己的身分。另兩位在湯瑪斯身後的門徒，也好奇地靠過來看個清楚。

　　如雕像般恆久屹立的身軀，不止予人深刻印象，也相當具有戲劇性。耶穌以肉身之軀顯現在使徒面前，他的氣宇軒昂，氣質不凡，有哲學家、神學家的味道。

　　相較之下，另三名使徒顯得又老又醜，粗俗不堪，湯瑪斯的衣服甚至殘破不堪。他們的頭髮蓬亂黝黑，滿臉皺紋，都是一副不修邊幅的鄉巴佬、農夫捆工的模樣。

　　他們四個人緊密地堆疊在一起，在畫面上形成一個有趣的羅馬圓形拱廊式構圖。爲了突顯耶穌與湯瑪斯這兩人間的手勢與互動，我們看不到另兩人的手。光影明暗也沒那麼強烈，色調較暗沈柔和。

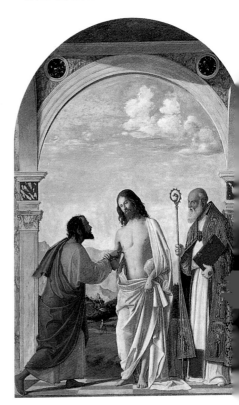

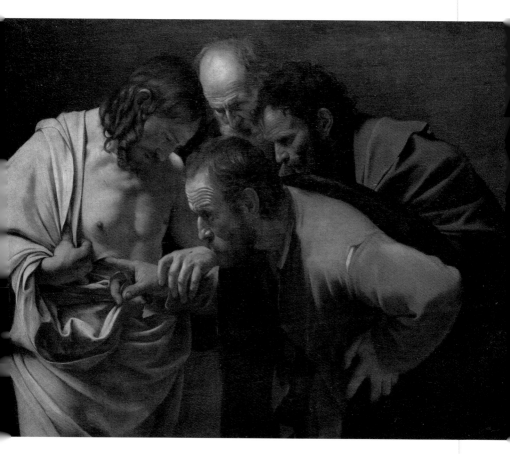

卡拉瓦喬「聖‧湯瑪斯的懷疑」，那湯瑪斯以懷疑又不相信的眼光，用手插進主耶穌右肋骨上，那被羅馬士兵用長木棍尖刀刺進肋旁放血，那如刀割的傷口，畫得有血有肉。

別的畫家畫「聖‧湯瑪斯的懷疑」則以遠景式手法，祇在交代情節或故事，不像卡拉瓦喬那樣，把重點像近景鏡頭描寫法，深刻又動人。

如果，每位畫家挑一幅代表作，那麼卡拉瓦喬這幅「聖‧湯瑪斯的懷疑」應該可做爲代表了。

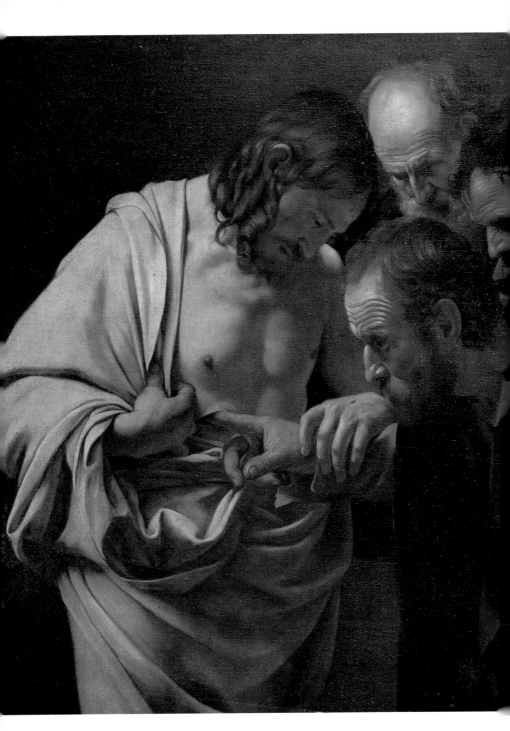

異常突顯手部特寫

在四個人圍聚成圓拱形構圖的聚焦點，集中在耶穌胸前的傷口，尤其是他以左手抓著湯瑪斯的右手，讓他把食指伸進傷口的手部特寫。

在畫面中僅看得到耶穌和湯瑪斯的雙手，感覺上那幾隻手都有些異常粗大，應是為突顯繪畫焦點，把兩人放在畫面最前線，好像他們就站在我們前面，也可湊上前去看一看似的。

卡拉瓦喬更把耶穌和湯瑪斯擺在畫面最明亮處，以白布袍裹身的耶穌，面容俊秀，他裸露上半身讓湯瑪斯親手觸摸，親眼細看。耶穌彷彿在對湯瑪斯說：「伸過你的指頭來，摸摸我的手；伸出你的手來，探入我的肋旁，探探看看，不要再懷疑，你一定要相信。」

勝利愛神(右圖)

1601～02年　油彩・畫布　154×110cm
柏林・國立博物館藏

這幅畫的模特兒，有人指出是卡拉瓦喬的「小情人」馬里諾（Giovanni Battista Marino），但卡拉瓦喬堅決否認所謂的「小情人」之說。

這位長相俊美、自信、笑臉迎人，有著美麗胴體、捲髮及一對黑亮翅膀的小「愛神」邱比特，用一隻腳擺放在白布上來支撐著，右手持箭，左手放身後以求取平衡，一隻粗壯的腳墊著腳尖著地，擺出勝利、撩人之姿。

智勇雙全的「勝利」之姿

他的姿勢應是源自於米開朗基羅的「勝利」（Victory）一作，他看起來聰明且傲慢，甚至有人認為，他在嘲笑人們。他安穩地立在那裡，不會予人不安定之感，也非完美英雄之姿，反而因腳邊散落一地的樂器、量尺、盔甲、地球儀等東西，而智勇雙全，並非好勇鬥狠、有勇無謀的莽夫。

環繞他身邊的有「音樂」（老式魯特琴、新型小提琴、樂譜）、「幾何學」（直角規、羅盤）、「天文學」（地球儀）、盔甲、知識（書本和鵝毛筆）、王冠和權杖，甚至「美名」（月桂冠）等，他都擁有，是此畫中極有趣的配件。

這個裸體的美少年樣樣皆精，在細膩的刻劃配置下，卻有著模糊不清的背景，是牆面或是地板不分？他的左手、左腳是靠坐在舖了白布的床上或桌上？都交待不清，告訴我們畫中一切，包括愛神在內，都是虛擬、理想的，而非現實中真實存在的人與物。

這畫中的美少年沈浸在光亮的照明中，把他粉嫩、結實的身軀襯托得更立體。而黑得發亮的盔甲、羽翅，和有著美麗褶痕的白布巾，形成強烈對比，光影明暗仍是畫中引人之處。

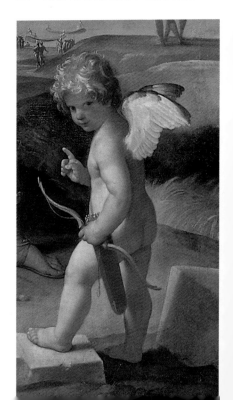

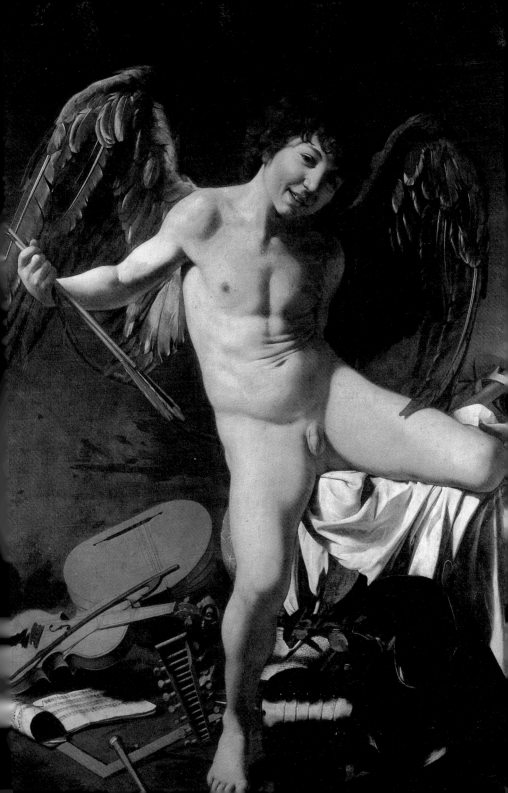

少年與公羊(右圖)

1602～03年　油彩‧畫布　132×97cm
羅馬‧卡匹托里尼畫廊藏

卡拉瓦喬在他一生的畫作中，常見到全裸或近乎全裸的美男子或粗壯男性，從還是小男孩階段的「熟睡的小愛神」，到老「哲洛姆」，甚至「拉撒路的復活」等畫，他對男性軀體的著墨甚多，卻甚少對女性軀體的描繪，畫女性大多穿著整齊，頂多穿低胸上衣，或只露出一個乳房（如「七件善事」）來。

他對男性美的描繪與讚頌，尤其是俊秀結實的美少年與美男子，總讓人想起他的前輩畫家米開朗基羅也有此種傾向，只是相較於米開朗基羅的壯碩，他畫的較陰柔、美麗些，且有時頗具搧動性，有時男女難分，難怪有人認為卡拉瓦喬是個同性戀者。

陰柔的「少年與公羊」

1602～03年畫的「少年與公羊」，最能令人聯想起米開朗基羅西斯汀教堂中的伊格魯迪（Ignudi）裸像。他之後的「施洗約翰」也多源自於該教堂天井畫的啟示。

在「少年與公羊」中，那裸體少年側身斜坐在羊毛墊與白布紅袍上，用右手去撫摸公羊，那老公羊也以鼻欲碰少年臉頰為回應。少年回頭望向觀眾，一臉滿足、愉悅的笑容。

他左腳翹起，右腳墊起腳尖，露出下體的坐姿撩人，態度曖昧、挑逗又有些自戀。仍有人認為卡拉瓦喬畫的是施洗約翰，但他沒拿十字手杖，而一般伴隨他的應該是溫順綿羊，如他1605年所畫「施洗約翰」。

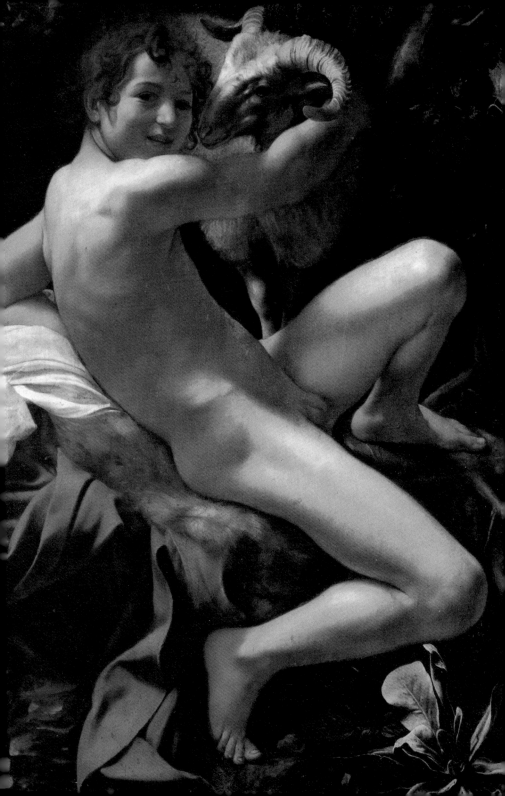

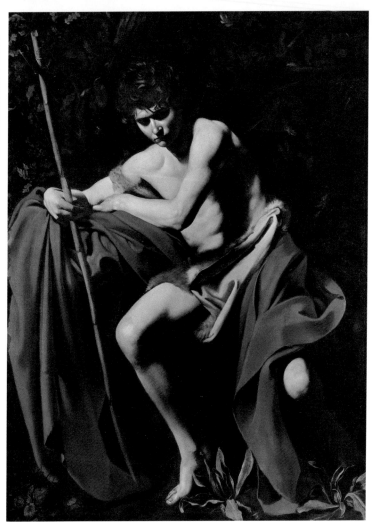

施洗約翰
1605年 油彩・
畫布 173×132cm
美國・
納爾遜博物館藏

深沈嚴肅「施洗約翰」

在「施洗約翰」中，他右手拿著以樹枝做成的十字型手杖，雖也是捲髮俊秀青年，以大紅袍及羊毛皮遮身地半裸坐在樹叢林野間，但他的表情異常深沈、嚴肅。

有如月光般的柔和光線，溫柔地撫觸著他年輕白嫩的肌膚，卻也在他身上留下黑又深的陰影，這樣的強烈明暗表現，似也映襯著他內心的思慮與沈重。

一如他坐立難安的不穩定狀態，似承受不了上天賦與他的重責大任。他的肩頭沈重且不自然地僵硬著，低頭沈思，以致兩眼完全陷入陰影中，兩隻腳也半隱半露，使那橫攤開的大紅袍布成為畫中較顯目的部分。

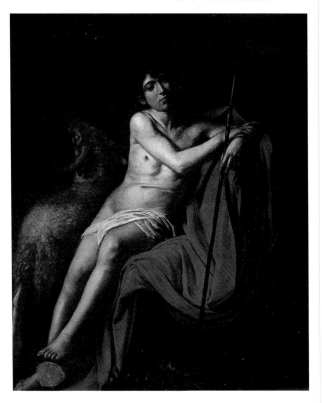

施洗約翰
1606年　油彩·畫布　159×124cm
羅馬·波蓋茲美術館藏

保守拘謹「施洗約翰」

　　至於他1606年畫「施洗約翰」，更是完全浸淫在暗夜般的背景中，俊秀男孩仍以坐姿出現，但這次比較中規中矩，公羊在他右手邊吃著樹上的嫩葉，這次兩者的關係並不曖昧，只是點出畫中人的身分。畫中光線更加暗淡，彷彿那黑也要爬上男孩與公羊的身上，並吞沒他們似的。

　　他手上支著十字手杖，大紅披風似舖在石塊上，約翰斜靠在大紅布上，僅以白巾裏住下體，雙手交握、雙腳併攏，姿態相當保守、拘謹。公羊以背對著觀衆與約翰的姿勢出現，也稍顯呆板，看不出牠與約翰的關聯。

　　存世還有幾幅標爲卡拉瓦喬作品的施洗約翰畫像，如存於托利多·卡特達里其歐美術館的「施洗約翰」，雖然畫中的模特兒有些面熟，畫中組合配置也類似，但在光影明暗及背景綠葉成蔭的處理上，又不像其它畫作那樣，因此較難認定是他的作品，另幾幅則連構圖、模特兒都無法歸之爲卡拉瓦喬畫風，而不再加以介紹。

亞伯拉罕弒子(右下圖)

1603年　油彩・畫布　104×135cm
佛羅倫斯・烏菲茲美術館藏

「亞伯拉罕弒子」又名「以撒的犧牲」，是卡拉瓦喬於1603年依據聖經「創世紀」22章中情節所作，但可能為表現得更強而有力，他把聖經中的捆綁起來用火燒的獻祭方式，改為用刀刺喉嚨，使全畫結構更緊密、更具戲劇性衝擊力。

畫中主要人物仍處在畫前，他們身後的樹幹及城堡、山景都沒入黑暗之中，但遠山旁的曙光與雲空，卻溫柔地賦予它們形象。

動作、表情的戲劇性效果

但三個主角身上卻有另一左上方來的如畫室中的光，增加動作、表情的戲劇性效果。

亞伯拉罕（Abraham）持刀的那隻右手，貫串了三人的連鎖反應。天使用右手抓住他的右手，制止他殺子的動作，左手指著以撒身前的公羊，告訴亞伯拉罕以公羊代子獻祭。

亞伯拉罕右手持刀，左手將以撒的頭按壓在石塊上欲殺子獻祭，卻被身後的天使伸手制止，他兩手的動作未來得及停止，回頭看著上帝派來的天使。而可憐的以撒，被反綁雙手，無助地趴在石塊上哀嚎著。

畫中三名模特兒都常出現在卡拉瓦喬畫中，他凝住了亞伯拉罕弒子的緊張時刻，在最緊急的關鍵時刻，天使適時介入，伸出援手，呈現卡拉瓦喬最喜愛的繪畫題材及戲劇性高潮。

而統一的冷色系暗色調：土黃、咖啡、肉色與暗紅色等，平衡了畫面。由左上至右下的對角線構圖與人物配置，加上右上方的景緻，使全畫看來生動、活潑、豐富。

「以撒的犧牲」動態特寫

至於另一幅「以撒的犧牲」，有說是1596年畫，有說是1605年作的，是否卡拉瓦喬作品，至今仍有爭論。

雖然畫中主要人物的配置充滿戲劇性動態感，背景全黑，如半身像般尺寸的人物，佔滿整個畫面的特寫式畫法，及強烈光影明暗法的使用，都像卡拉瓦喬的畫法。

但在人物面像及動作的表現方式，畫中模特兒，以及服裝、色彩，又不太像卡拉瓦喬的畫風，過於鮮豔、明亮、光滑的色彩、肌膚，尤其是大紅色的使用，羽毛、髮鬚的畫法，又讓人質疑，不像他慣常的畫法，更難歸類於他任何時期的作品。

「以撒的犧牲」這題材，林布蘭特畫的，更具震顫力量，他把父親亞伯

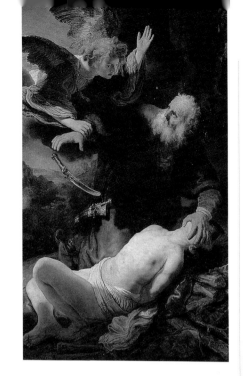

以撒的犧牲　林布蘭特作
1635年　油彩‧畫布　193×133cm

拉罕，把兒子以撒帶到燔祭台上，柴
火已準備好，他把兒子衣服剝光，祇
圍條短褲，正拿起準備好的短刀，用
左手把嘴堵住，不讓他大聲呼叫，這
的確是準備弒子來祭獻的動作。

　　千鈞一髮之際，天使出現了，飛來
搶走亞伯拉罕準備用來弒子的刀子，
林布蘭特美妙的用光，來訴說畫上意
象的美妙，這本是殘酷的畫面，但光
的處理微妙，也轉換成抒情感受。

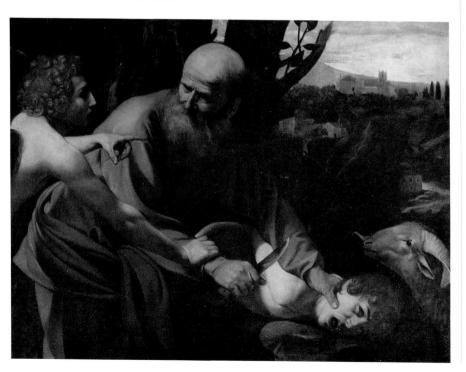

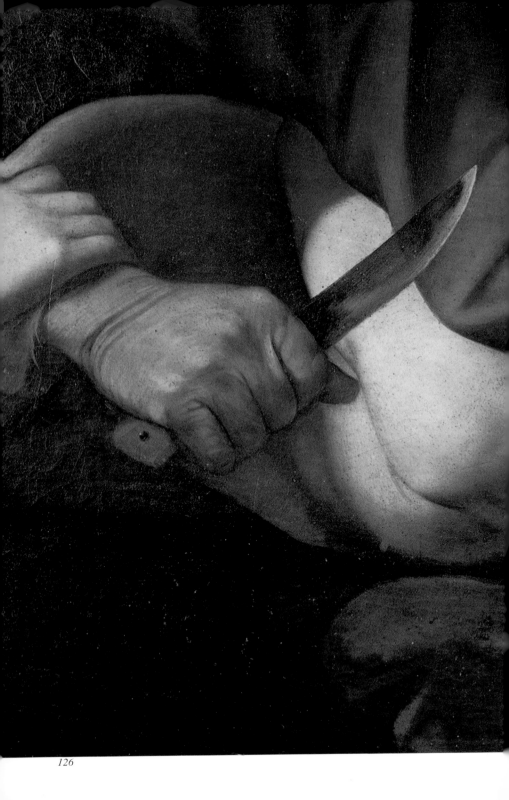

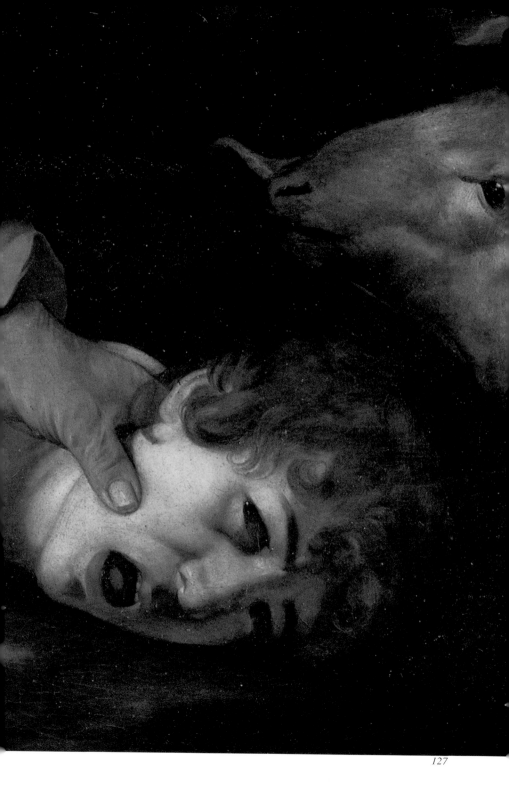

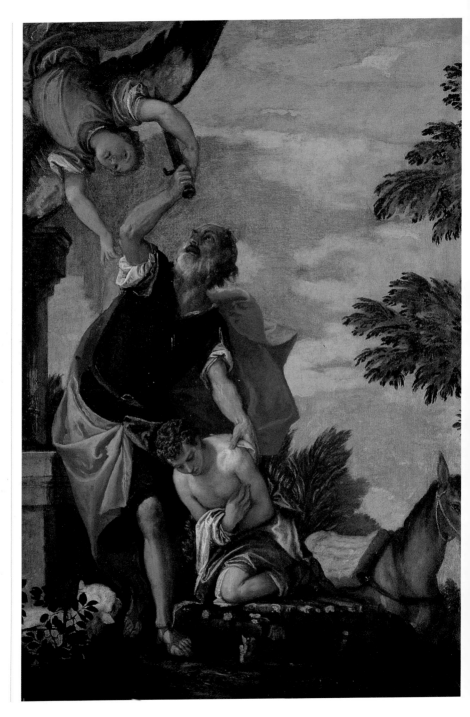

亞伯拉罕弒子（局部）
以撒的犧牲　維洛內塞作
油彩·畫布　129×95cm
馬德里·普拉多美術館藏

以撒的犧牲
1596年　油彩·畫布　116×173cm
美國·私人收藏

維洛內塞「以撒的犧牲」

　　威尼斯代表畫家維洛內塞「以撒的犧牲」，飛來營救天使急忙搶住亞伯拉罕的刀子，他被這突然的舉動嚇得有點不知所措。

　　以撒無辜的跪在燔祭台上，下面舖好燔祭用柴火，這是恐怖又驚險的時刻，維洛內塞表現比較寫實，沒有林布蘭特畫「以撒的犧牲」，那特有光的光線，但這種以寫實又富戲劇性的誇張，仍有逼人感召力，威尼斯畫派對暴力描寫還挺溫馨。

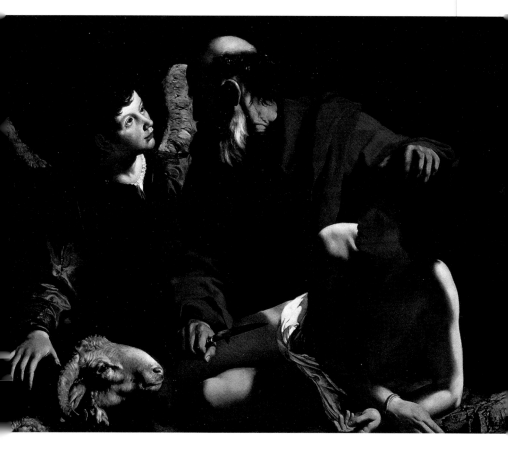

猶大之吻

1603年　油彩·畫布　133.5×169.5cm
都柏林·愛爾蘭國家畫廊藏

與「聖·湯瑪斯的懷疑」畫風、人物造形相近，卡拉瓦喬仍堅持以現實生活中的中下階層人物為模特兒來作畫，連耶穌也不例外，所以他的宗教題材畫在當時較難被委託者接受。

而且較之傳統宗教畫，卡拉瓦喬常以背景漆黑的夜景方式處理，重戲劇性衝突效果。迴異於如迪·內里歐作「猶大的毒吻」般典型宗教畫，平舖直敘，注重故事性的描繪。

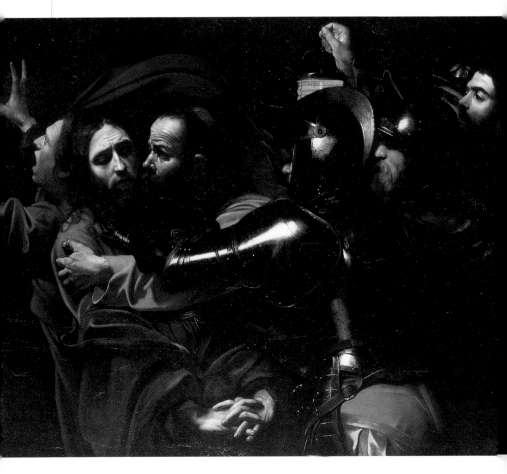

猶大的毒吻 迪‧內里歐作
油彩‧畫布
倫敦‧國家畫廊藏

緊張衝突的關鍵時刻

　　卡拉瓦喬將士兵與使徒們推向主要人物——耶穌與猶大身上，光源仍是從左上方像強烈的聚光燈般打在主角身上。左邊的人物動作與表情誇張，彷彿時間在瞬間被凍結，停駐在畫面似的。剎那頓成永恆的戲劇性關鍵時刻，緊張的衝突事件彷彿一觸即發。

　　猶大抱住老師欲加親吻，以告知士兵誰是耶穌，而說時遲那時快，他身後士兵的魔手已抓住耶穌的脖子。而早已預知一切的耶穌仍雙手緊握，從容應對。正如聖經上所載，耶穌說：「朋友，你想做的，趕快做吧！」

　　在耶穌身後的聖‧約翰，被這突如其來的舉動嚇得大叫，他的紅披風卻被身後的士兵抓住了。卡拉瓦喬刻意地讓那披風包住了耶穌和猶大兩人，加強兩人的重要性。而右邊擠成一堆的士兵僅靠一小燈籠照明。

131

埋葬基督

1602～04年　油彩・畫布　300×203cm
羅馬・梵諦岡宮美術館藏

卡拉瓦喬最著名的祭壇畫，也是唯一一件得到良好反應的成熟期作品，以他著名的強烈明暗法，及在全黑的背景中，以光線來加強畫中人表情、氣氛及戲劇性效果。

這幅祭壇畫最初是為聖瑪利亞・德拉・瓦里契拉教堂而畫。畫中六人以從右上方高舉的雙手，一直向左下角的耶穌頭部下傾，成一扇形構圖。耶穌那下垂無力的右手，以及尼哥德慕（Nicodemus）粗大赤裸的雙腳，與耶穌橫躺的屍體平衡、支撐著畫面。

在這英雄式的莊嚴葬禮中，畫中六人的手勢仍是最有力的表達語言，緊密的聯結使得這六人如雕刻般的立體而不朽。誇張的手勢與表情，令我們有如臨現場、感同身受的哀痛感，這些都是卡拉瓦喬精心研究、規劃的。

耶穌的頭、右手與雙腳，無力、無生氣與血色地下垂著，一如裹在他身上的白布鬆軟無力地垂吊著。那白色又與黑暗的背景形成高反差，而白、紅、綠、藍等鮮明色調，也與蒼白的膚色形成強烈對比。

畫中重點除了軀體粗壯結實，面容莊嚴、安詳的耶穌外，便是唯一面對著觀眾的尼哥德慕，中年農夫扮相的尼哥德慕用雙手牢牢地抱住耶穌的雙腳，虔誠、小心翼翼的模樣。卡拉瓦喬運用精確的解剖學技巧，來表現耶穌的屍體及尼哥德慕的雙手、雙腳，令人印象深刻。

穿著綠袍服外罩紅披風的約翰（一說約瑟），一頭捲髮的他低垂的頭埋在陰影中，他用右手溫柔地抱著耶穌的身體，他的右手指並觸及耶穌胸前的傷口。

在他和尼哥德慕身後的三位瑪利亞心中的哀痛，則以不同程度的方式表現出來，加深全畫的悲愴性。

哀痛逾恆的聖母瑪利亞，憔悴蒼老的面容用巾罩著頭，仍難掩悲傷，她攤開雙手，如十字架般指揮著愛子屍體的安放，又像是想再度擁抱他。

而低頭用手帕擦著淚的女孩，也是很寫實的純樸農家女打扮。在她身後則是哭天喊地的抹大拉瑪利亞，她高舉雙手，無語問蒼天，無法接受基督殉難的事實，似乎在質問上帝：「為什麼會這樣？」

傾向左下角的石板，暗示墓穴的方向及所有人微向左傾的動線，把視線引向已無生命力的耶穌下垂的頭部，俊秀的臉龐、微張的嘴巴，粗壯而發黑、無生氣的身軀，安詳而堅毅。是一幅令人動容的感人作品。

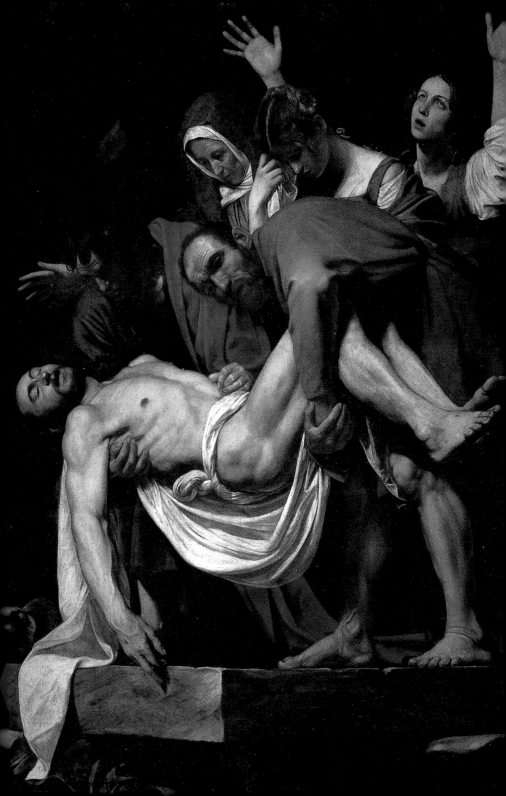

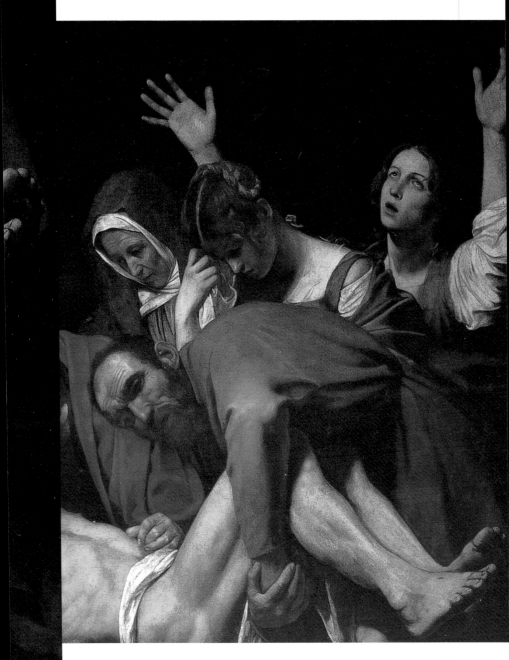

羅雷托的聖母(右圖)

1603～04年　油彩・畫布　265×150cm
羅馬・聖・阿格斯提諾教堂藏

　　卡拉瓦喬的平民化現實主義手法，在聖經題材、場景與人物的革新上愈見明顯，如「羅雷托的聖母」和「聖母與蛇」中的聖母瑪利亞、聖嬰和瑪利亞的母親聖・安娜。

平民化場景與朝聖者

　　在較早的「羅雷托的聖母」中，聖母瑪利亞與聖嬰的儀容、舉止，仍高貴優雅而聖潔，聖母墊腳尖站立的姿勢尤其優美。她體諒且憐憫地低頭看著遠道而來的朝聖者。聖嬰的比例似乎有些高大，金髮紅潤皮膚的胖嘟嘟造形，頗符合他的傳統形象。

　　但在場景及朝聖者的描繪上，則予以簡樸化、現實生活化及平民化。在強烈明暗對比下，連聖母子站立的地方都有些一貧如洗，如一般農家貧民門口。

　　而稍嫌骯髒、疲憊的朝聖者，露出一雙又粗又大的髒腳，衣服也又髒又破，如一對母子的朝聖者，看起來像當時的街頭遊民或村夫農婦。

「聖母與蛇」如鄰家祖孫三人

　　到了「聖母與蛇」時，卡拉瓦喬甚至以全黑、空無一物的背景來描繪，光著身子的聖嬰，正由聖母扶著，踩在她的腳上，一起踩住蛇頭，象徵基督與聖母共同粉碎原罪惡魔，聖母的母親安娜在一旁觀看。

　　聖母豐滿白皙的肌膚與一身紅衣，與老邁黝黑的聖・安娜老農婦扮相，恰成對比。光打在聖母子身上，地上被踩住頭的蛇身仍在扭曲掙扎。三人的扮相均極樸素、平實，如鄰家祖孫三人，而無尊貴神聖，或神祕之處。

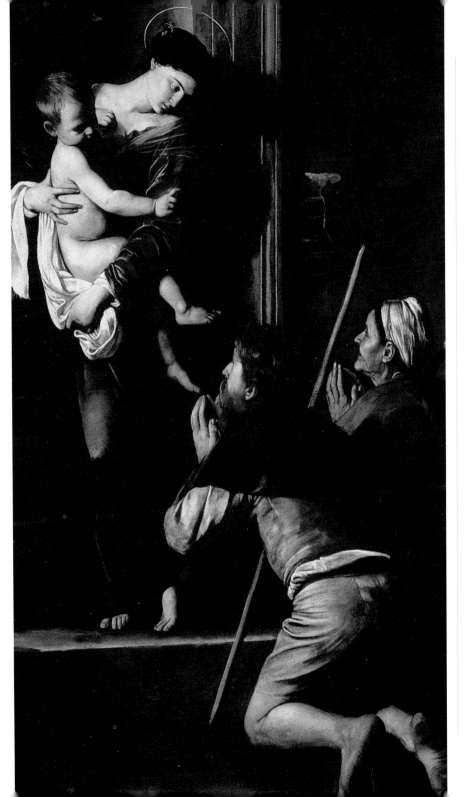

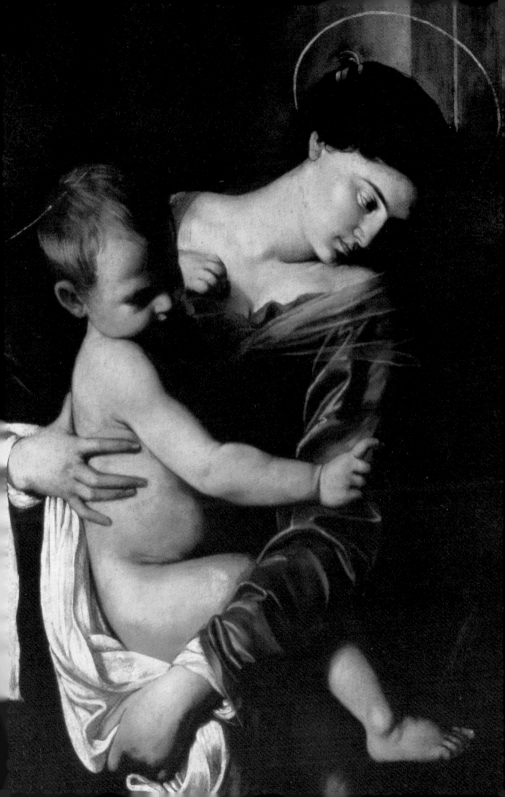

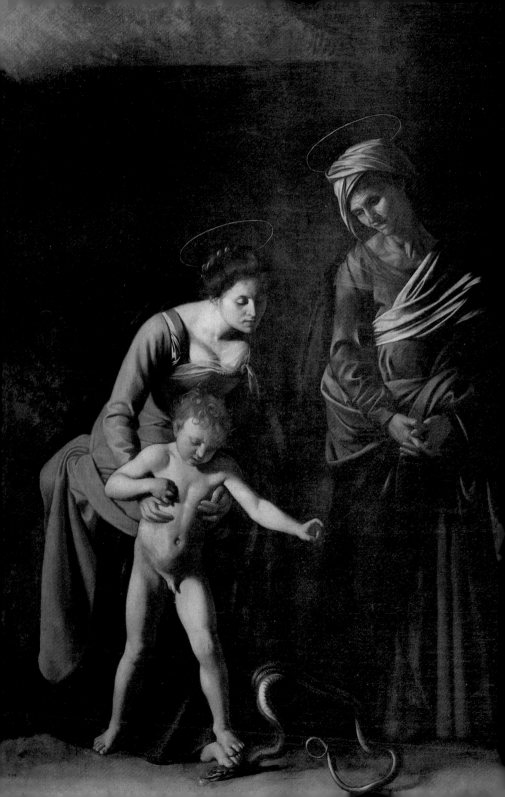

聖母與蛇
1605～06年　油彩・畫布　292×212cm
羅馬・波蓋茲美術館藏

聖母子
油彩・畫布　131×91cm
羅馬・巴貝里尼宮國家博物館藏

流亡黯淡時期（1606～10年）

卡拉瓦喬因1606年殺人事件而不得不黯然逃離羅馬，逃到札加羅洛的柯隆納莊園，畫了「以馬忤斯的晚餐」和「瑪格達琳的法喜」。之後又逃到西班牙人統治的那不勒斯。

在沒有人認識他的那不勒斯，卡拉瓦喬很快就找到工作，畫出了傑作如「玫瑰經念珠的聖母」和「七件善事」等作。但他仍本性難改，在多次與人爭吵鬧事後，他又不得不逃到馬爾它（Malta）島去。

從那不勒斯逃到馬爾它島

1607年7月13日，卡拉瓦喬抵達馬爾它島，當時的馬爾它島是聖‧約翰（Saint John）騎士團的領地，於全歐洲招募二千名包括多數貴族及外科醫生等精英團員，防守嚴密。卡拉瓦喬知道若他能成為其中一員，便能很快享有盛名，甚至揚名整個歐洲，是身分、地位和名利象徵。

幸運的卡拉瓦喬於抵達馬爾它島一年後，便獲「聖‧約翰騎士團」封為騎士爵位，且瓦勒塔大公爵阿羅夫‧德‧威拿庫特（Alof de Wignacourt）也送他一條黃金項鍊，兩名奴隸等代表榮譽、尊貴的東西。

他為騎士團的威拿庫特大公爵繪製肖像畫，也畫了一些畫，如「被斬首的施洗約翰」等。

本性難改，自毀前程

可惜，在馬爾它島盡享榮華富貴的卡拉瓦喬，其個性並非這樣地高貴優雅，因此不到三個月便又闖禍，攻擊騎士司法官，而被判入獄。他的暴躁個性，使他一而再地自毀前程，身敗名裂，因他的暴行日後也被取消了騎士資格。

但是他的藝術天分再次拯救了他，賞識卡拉瓦喬繪畫才能的騎士團團長畢雅庫魯，聽說是他「私下偷偷地放走了卡拉瓦喬。」

1608年10月6日，卡拉瓦喬自獄中逃脫，並逃到了西西里島（Sicily）東南部的錫拉庫札（Cyracuse）。後來又到了麥西那（Messina）、巴勒摩，他一邊逃亡仍一邊創作，如「拉撒路的復活」及「牧羊人的禮拜」等作。

徬徨‧恐懼‧不安的痛苦告白

在逃亡期間，初始不知卡拉瓦喬底細的人，仍有些贊助人因欣賞他的藝術才華，而支持、贊助他創作，因此他的生活雖處於極度地恐懼與動盪不安中，仍時有佳作留傳。

可是這些反映畫家內心深處的痛苦告白，也充滿著徬徨、恐懼的晦澀與黯淡，色彩對比不再強烈，反改以高反差的黑白光影效果來表達主題。

卡拉瓦喬一直害怕會遭逮捕、被判死刑，因此像在「被斬首的施洗約翰」中，施洗約翰被斬首時所流出的血水下，竟有他血紅的簽名，似乎他已預知自己將流血而死。他的晚期作品中更透著一股沈重、壓抑的絕望，與濃濃的沮喪。

申訴赦免・重燃一線生機

在蒙第、柯隆納（Colonna）和西比翁・波蓋茲（Scipione Borghese）等樞機主教的支持、保護下，卡拉瓦喬於1609年再度回到那不勒斯，期盼教皇能對他的申訴做出赦免其罪的決定。他畫了送給羅馬教皇的畫，並將「大衛手提戈利亞的頭」一作，寄贈給波蓋茲樞機主教。

當在羅馬的這幾位保護者正在努力爭取卡拉瓦喬的特赦而到處關說時，1609年秋，他卻因與其它騎士起爭執而受了傷。

陰錯陽差・抱憾病死異鄉

真是造化弄人！正當卡拉瓦喬抱著極高期望，而於1610年夏天啟程航向羅馬，卻踏上了死亡之旅。因為在稍早的1610年春天，他的另一保護者佛迪納多・貢札加（Cardinal Ferdinando Gonzaga）特地前往羅馬，為他向教宗保祿五世乞求特赦成功，並赦免他的謀殺罪。

猶不知已獲得特赦的卡拉瓦喬，為了安全起見，他還特地搭船航行到突斯坎（Tuscan）南方，奇維塔維歐其亞（Civitaveochia）北邊的一個西班牙軍事據點──埃爾寇克港（Port Ercok）登陸。

死亡之旅航至生命終點

令人悲嘆不已的悲劇發生了，上岸後卡拉瓦喬被誤認為另一逃亡的騎士而被捕入獄。兩天後出獄時卻發現他所搭乘的船艦已啟航，更糟的是他所有的財產都不見了！這不但使他難以置信、暴跳如雷，更陷入絕望、沮喪的困境中。

於是他頂著豔陽，沿著海灘尋找船艦及他的行李，卻因此而感染了瘧疾（Malaria），在舉目無親又病重的絕望中，孤獨、無奈、不甘地抱憾而終，於1610年7月18日病死異鄉，結束他多災多難、動盪不安的悲劇一生。

聖母之死

1605～06年　油彩‧畫布　369×245cm
巴黎‧羅浮宮美術館藏

這幅畫原是接受聖瑪利亞‧德拉‧斯卡拉教堂委託而畫，結果教士們以卡拉瓦喬醜化了聖母的「大不敬」理由拒收此畫。

較之傳統的處女瑪利亞之死，一般都以較唯美、理想化的超現實手法，表現純潔處女升天，甚至雲端有天使或上帝接引的經典畫面，而鮮少直接描繪她的死亡情景。

布衣‧浮腫的聖母瑪利亞

卡拉瓦喬卻以平民化的寫實手法，畫出據說是以淹死、浮腫的妓女屍體為模特兒的「聖母之死」，難怪很難為教會人士接受。

在一簡陋如農家貧戶的房舍內，身穿粗布紅袍的瑪利亞，無力地躺在像擔架的床上，頭後仰，頭髮散亂，右手攤在腹前，左手垂落在枕上，露出雙腳。瑪格達琳低頭坐在前面的小椅上哭泣，其他使徒們則環立在聖母身後，有的掩面而泣，有的悲嘆，有的用手揉著眼睛，神情哀淒，氣氛悲傷凝重。

大紅布幔增添肅穆莊嚴

畫面以斜躺著的聖母為主軸，使徒們從她的頭到腳呈高低起伏、由少而多地站立著，與前方坐者相互呈對角排列。但上方居三分之一的畫面，垂掛著大紅布幔，增添氣氛的肅穆、莊嚴，則是卡拉瓦喬較特殊的安排，或許他是要以此隱喻畫中人物的身分特殊，有別於一般平民家庭的場景。

要不是聖母頭上的光環，點出她的神聖身分，她躺在床上的臃腫身軀，與一般農婦的死亡場景差異有限。雖然他們的容貌、舉止與穿著較粗俗，與一般平民百姓無異，且除了頭上的光環外，實在看不出我們所熟知的聖母與聖使徒形象。

卡拉瓦喬不以超脫凡俗的「聖母昇天」題材來表現，反而以落實人間、平民化的現實主義手法，來直接描繪「聖母之死」及眾使徒們面對聖母死亡時的真情流露，確屬一大突破，而甘犯「大不敬」的忌諱。

一片濃得化不開、愁雲慘霧的悲劇氣氛，在畫面上蔓延開來，一如他們頭上那一大片紅布幔般地又厚又重。光打在聖母臉上及瑪格達琳背上，斜照而下的光源，讓使徒們處在暗處，僅照亮了右下角，使聖母成為畫中的焦點，這樣的榮聖之光，與紅布幔一樣，充滿了象徵性，是此畫唯一的華麗之處。

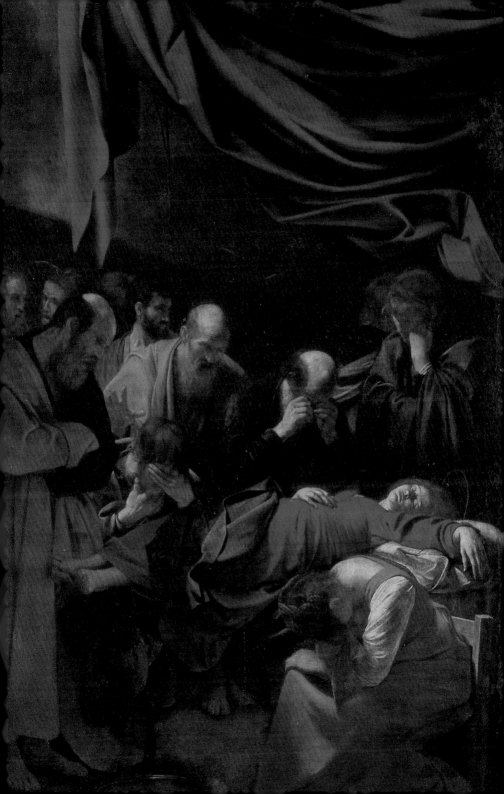

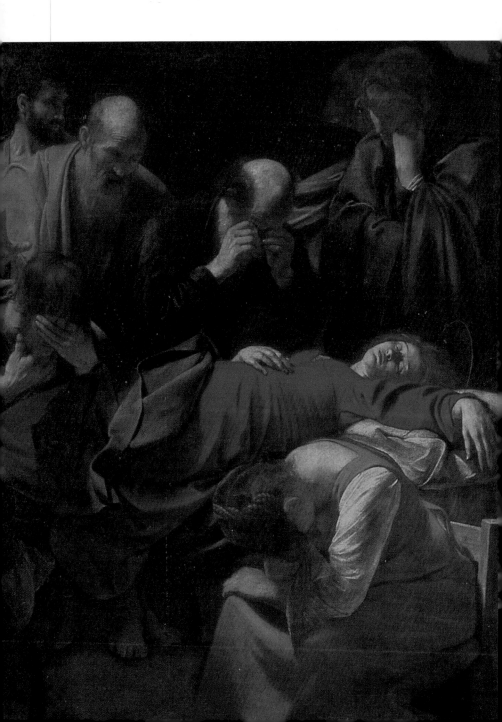

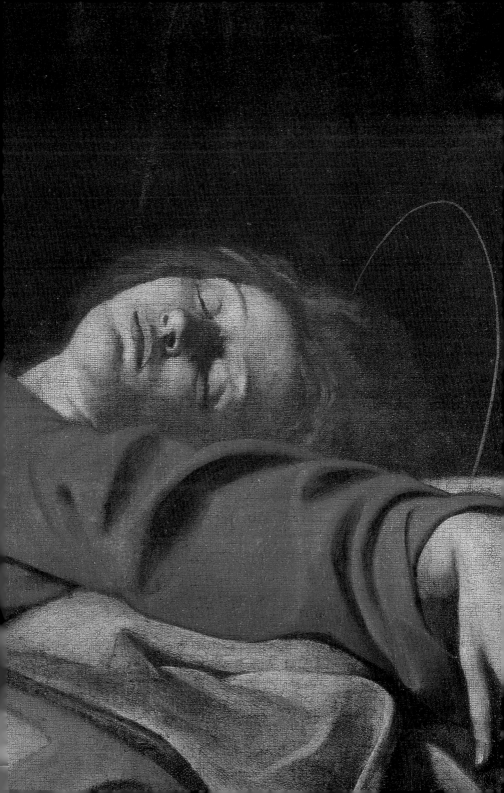

玫瑰經念珠的聖母

1605～06年　油彩‧畫布　370×244cm
維也納‧藝術史博物館藏

卡拉瓦喬作品的創作年代，始終備受爭議，像此幅畫，一說作於1606～07年，他因殺人而逃到那不勒斯，接受多明尼克教堂（Dominican group）委託，但仍被拒收。

缺少神祕感‧太人性化

卡拉瓦喬過於平民化的現實主義畫風，仍難為教會人士接受，雖然在此畫中，他並未醜化聖母、聖嬰及三位聖徒多明尼克、托馬斯（St. Thomas Aquinas）及彼得（St. Peter Martyr）。他們仍因太接近現實生活、太人性化，缺少神祕感與神聖尊貴而被否定。

其實，相較於卡拉瓦喬先前的宗教畫題材，此作構圖已較中規中矩。聖母與聖嬰端坐於畫中央偏上方，寶藍袍服襯托出她的聖潔高雅，成為金字塔形構圖的頂端，居於三層式構成的最上層。

而兩手拿著念珠的聖‧多明尼克與聖‧托馬斯、聖‧彼得，則分別站立於中層，左右對稱。聖‧多明尼克雖站在群眾面前，卻望向聖母與聖母的眼神相接、交流。而聖‧彼得則用右手指著聖母與聖嬰，眼睛卻與聖嬰一樣，都望向畫外的觀眾。形成一由左入右出的逆時鐘般螺旋動線。

在最下層跪在地上，爭相期盼祝福與慰藉的村夫農婦，則都想拿到那兩串念珠，是呈另一直角三角形構圖地向聖‧多明尼克靠攏。其中，以雙手拉著聖‧多明尼克袍服的，穿著、氣質迥別於其它朝聖者，並回頭看著遠方的，一般認為即是虔誠的委製者。

「念珠」連接天堂與凡世的鍊子

粗布髒腳的下層人士，仍是卡拉瓦喬深切同情與認知的，連聖‧多明尼克僧侶的袍服及形象，均極樸素、平民化。在全黑的背景中，畫面一角那高大的長柱上，只有綁在柱上那高懸的大紅布幔提醒著人們，這是一個聖潔、高貴的場景。

眼神與手勢活絡了整個畫面，也銜接了畫中人的緊密關聯。玫瑰經「念珠」在羅馬天主教傳統中，曾流傳著聖母在阿爾比（Albi）顯靈時，將念珠交給額頭上有星形記號的聖‧多明尼克，這念珠就是能夠「連接天堂與凡世的鍊子」般神聖的物品。

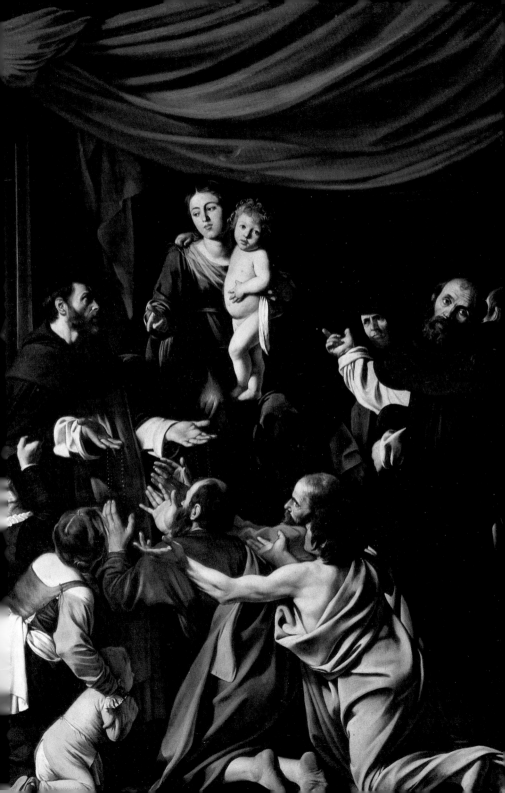

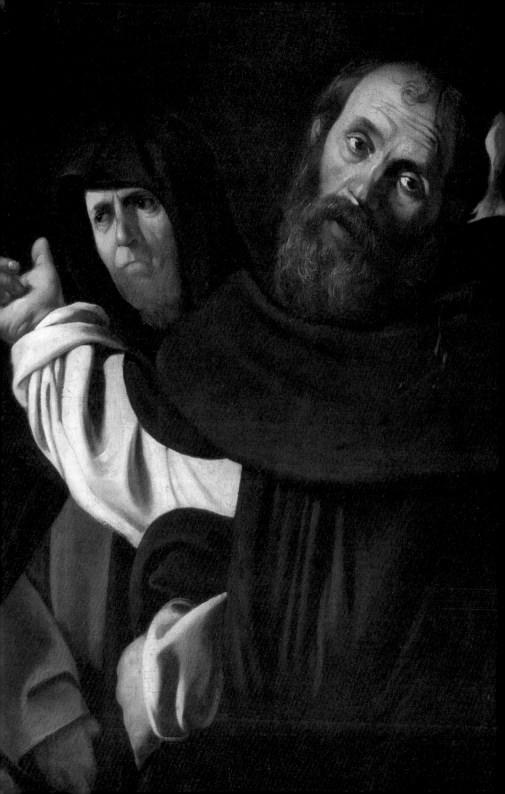

七件善事

1606年 油彩‧畫布 390×260cm
那不勒斯‧皮奧蒙泰德拉‧米塞里可迪亞教堂藏

卡拉瓦喬接受教堂委託，在那不勒斯逃亡時期傑作之一。這幅祭壇畫將馬太福音25章35～36節中，所提到的七件善事同時呈現在一個畫面裡，而且還畫進了聖母子和兩位天使的熱鬧緊湊畫面，是晚期難得的佳作。

在一個夜景的街道或廣場上，三分之二的畫面畫進了（由左至右）：酒館主人迎進像是喬裝後耶穌的朝聖者（「我是個陌生人，你來迎接我」）。這朝聖者頭戴聖‧詹姆士（St. James）貝殼帽子，手裡拿著聖‧彼得的鑰匙，也有人說他是聖‧荷西（St. Roch）。

在他倆的身後，有位像參遜的巨人仰頭喝著驢下顎骨倒出來的水（「我口渴，你給我水喝」）。在聖‧荷西身旁，是像聖‧馬丁（St. Martin）的年輕人正揮刀割袍，分給沒穿上衣的乞丐穿（「我赤裸著身體，你拿衣服給我穿」）。

在乞丐前的角落裡，有一個雙腳捲曲了的年輕人（「我生病了，你來看我」）。靠右邊牆上的牢房中，西蒙（Simon）正探出頭來，吸他女兒佩羅（Pero）的奶水吃（「我肚子餓了，你給我食物」和「我被關在牢裡，你來看我」）。

在佩羅身後，一教士打扮的人正拿著火把，照亮搬運屍體的男子的路。這「埋葬死人」的第七件善事，則不在四福音書中。

卡拉瓦喬並應委託者要求，在全畫的最上方，以倒立交抱的兩個帶翼天使簇擁著聖母子的方式，以憐憫、仁慈的面容顯像撫慰人們心靈。

每個事蹟看似獨立，又彼此相連，有條不紊地出現在畫中，形象獨特，個性鮮明，生動有趣。這些人、事似乎同一時間在此場景中發生，構圖極富創意，而「光」在黑暗中統一了全畫的基調，每個人的臉上、身上都被光所照耀。

畫中成員及場景應是卡拉瓦喬在那不勒斯真實生活中所見，也可能是該委託教團的成員，感覺異於先前羅馬時期的模特兒，裝扮與氣質不同，與「玫瑰經念珠的聖母」較接近。他們的戲劇性表情、動作與舉止，彷彿是在行進中剎那間被凝住的那一刻般地真實。

從天際探出頭來的聖母溫柔、慈悲地抱著聖嬰俯瞰人間百態與善舉。兩個倒立交抱的天使模樣也很可愛，一天使似要伸手去觸摸人類，或抓起聖母翻飛的衣袍，展開的翅膀與手勢都很傳神、有力。

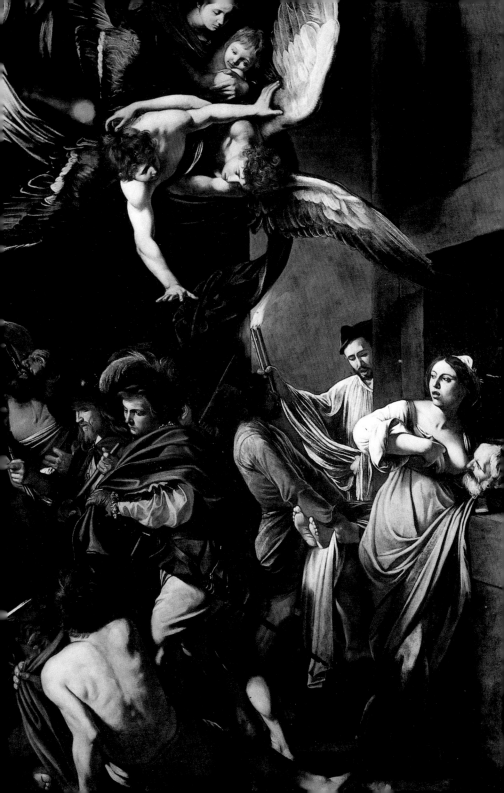

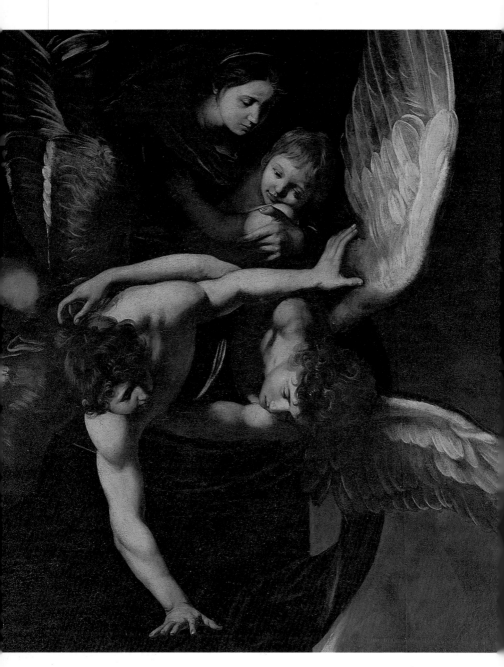

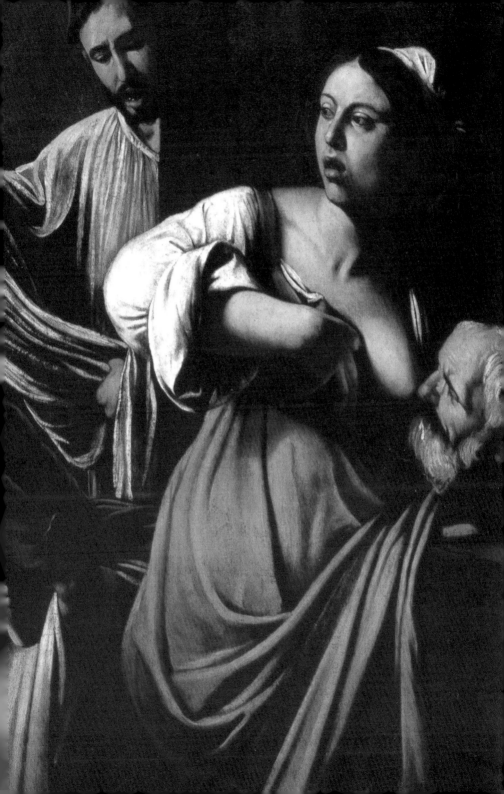

被斬首的施洗約翰

1607～08年　油彩・畫布　360×526cm
馬爾它・瓦勒塔・施洗約翰大教堂藏

對於「莎樂美」這個傳統常見的施洗約翰殉教題材，卡拉瓦喬曾先後做過「約翰的頭裝在盤裡」和「被斬首的施洗約翰」，兩幅描繪不同情節的作品。相對於因殺人而四處逃亡的卡拉瓦喬而言，那時刻的心情及午夜夢迴時的驚懼、夢魘，畫起來想必更加地深刻與感同身受。

「約翰的頭裝在盤裡」冷漠特寫

像在「約翰的頭裝在盤裡」中，卡拉瓦喬以近距離的特寫鏡頭，來表現畫中人的動勢。但是他冷漠地將「事不關己」的感覺畫在畫中人臉上，彷彿自己只是個冷靜、客觀，不帶一點感情的旁觀者。在全黑、空無一物的背景中，光影明暗益增全畫的陰沈氣氛與戲劇性。

莎樂美以白布巾遮著手，兩手捧著裝有施洗約翰頭顱的盤子，但她別過頭去，表情木然，並無害怕或心虛、內疚的感情在內。

在莎樂美身後的老婦，雙手交握如禱告狀，低頭哀嘆著，或許是在禱祝施洗約翰升上天堂。但她也沒有那種傷痛欲絕的激烈反應。

劊子手更是一副職業屠夫的模樣，一手抓著施洗約翰的頭髮，一手握著腰間的刀。他的姿勢正好是「大衛手提戈利亞的頭」的左右對換。閉著眼張著嘴的施洗約翰頭顱或許讓人看了才感到哀痛的表情。

但隨著卡拉瓦喬日漸絕望、灰心、不順遂的逃亡時期，他的創作也越來越灰澀、沮喪，甚至害怕死期將至。像他1607～8年在馬爾它為瓦勒塔・施洗約翰大教堂所畫的巨幅祭壇畫，是他所畫過最大、也是一般認為晚期最好的一幅代表作。

「被斬首的施洗約翰」簽名自喻

「被斬首的施洗約翰」被劊子手壓倒在地上，他已被利劍斬首，血流如注，噴流到地上，並寫出字來，那是卡拉瓦喬以血紅的字跡簽下的名，似乎寓示著他已預見自己的死亡，將自己比喻為光榮殉教的施洗約翰。他身上披的紅布鮮紅突兀，在晦暗不明的畫面中，顯得異常搶眼。

卡拉瓦喬以真實的瓦勒塔大公爵的宮殿場景，細緻寫實地描繪做為執刑現場，主要場景集中在左半部。右半部則技巧地以在鐵窗外的兩個觀者，將觀眾帶至現場，有如親身經歷的微妙參與感。

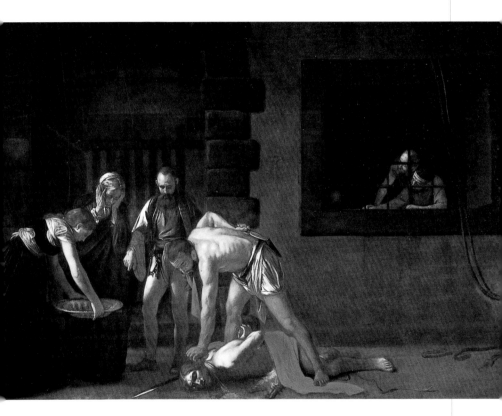

彌漫血腥味的舞台劇場景

　　主景人物充滿動感，劊子手已以地上利劍砍殺施洗約翰頸部，在一旁的監刑者以手指著莎樂美手中的盤子，要劊子手以右手正要抽出的刀子砍下他的頭顱，擺在盤子裡。劊子手抓著施洗約翰的頭髮，正欲拔刀。在一旁的老婦雙手抱頭似乎在哀嘆驚呼著，彷彿我們和她一樣聽得到執刑現場的命令和聲音似的。

　　左半邊的人物處在陰影中，由上射下的光照亮了劊子手的裸背和施洗約翰的身上，血紅的布袍和暗沈陰森的氣氛，彷彿彌漫著血腥味，畫面構圖頗像舞台劇場景，極富戲劇性效果。

　　很多畫家所畫的「被斬首的施洗約

被斬首的施洗約翰（局部）
被斬首的施洗約翰（局部）

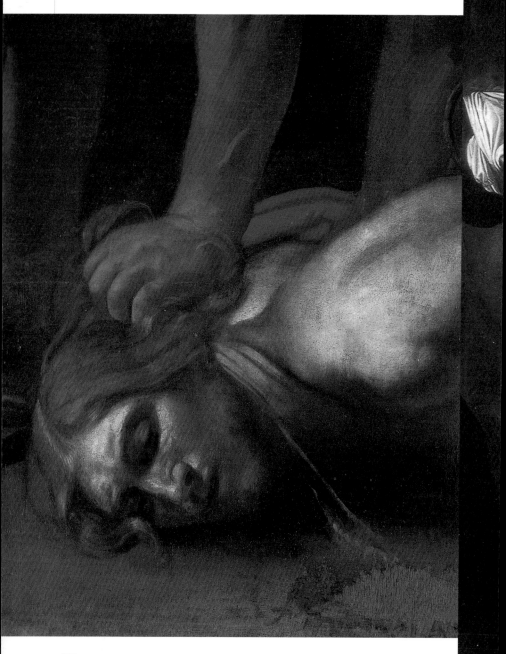

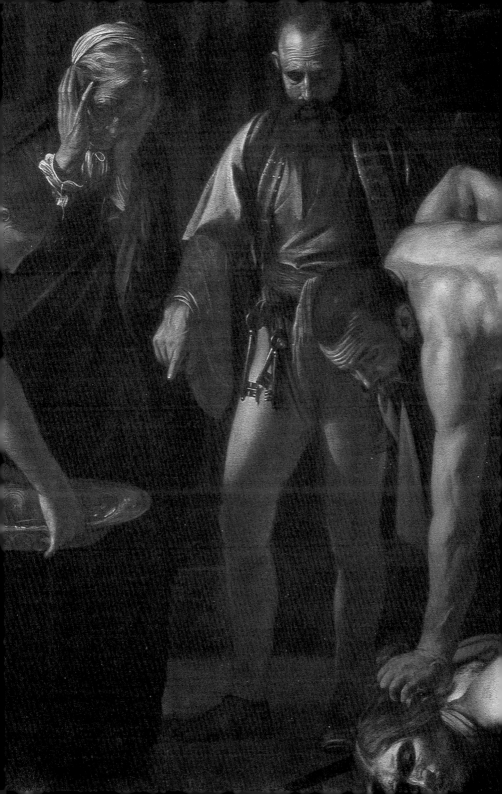

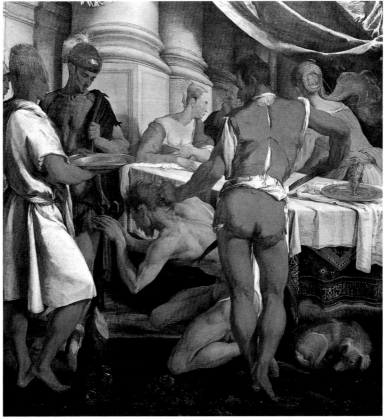

約翰被斬首　瑪薩其歐作
1426年　油彩・畫布
柏林・國立繪畫館藏

洗禮者約翰被斬首　彼特遜作
1540年代　油彩・畫布

尤迪絲提著奧勒弗尼頭顱　烏耶作
1620年代　油彩・畫布　115×86cm
維也納・美術史美術館藏

翰」時都是表現無辜者，或是暴政鐵
蹄下，弱者的悲涼與殘酷。

　瑪薩其歐與彼特遜都把施洗約翰，

畫成弱者的悽慘。他雖為人間正義指
責希律王與希羅底，但都抵不過希羅
底在強權包圍下，權利的無知。

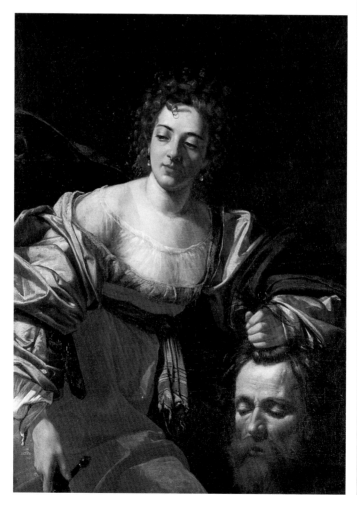

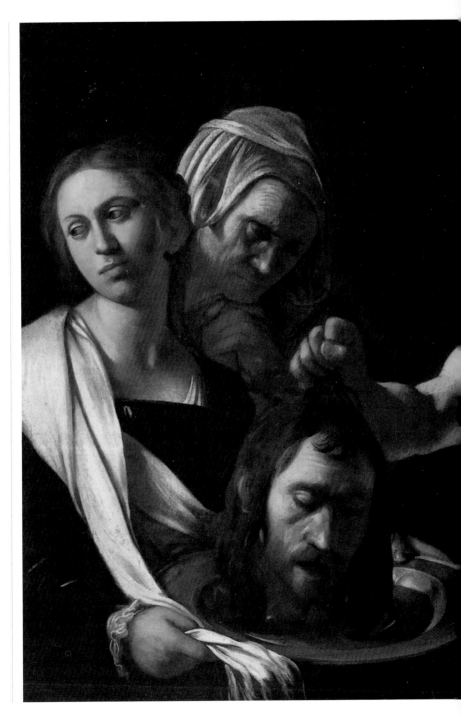

約翰的頭裝在盤裡
1606-07年　油彩・畫布　90×107cm
倫敦・國家畫廊藏

卡拉瓦喬的「砍頭」情結

　　在卡拉瓦喬短暫的藝術創作生涯中，「死亡」這個陰影似乎總是盤據在他的心中、夢裡，始終揮之不去，甚至成為他創作的基調，尤其是在晚期流亡歲月中。

　　他畫了多幅有「砍頭」畫面的作品，甚至以自己做被砍下頭顱的模特兒，這在歷來的藝術創作中均極少見。在他所身處的義大利藝壇風行的矯飾主義畫風充斥下，他的作品更是反其道而行，顯露自己內心的黑暗面，陰沈、憂鬱，甚至畏懼、害怕的層面。

　　他不避諱描繪血淋淋的殺人場景，尤其是「砍頭」情結，充分反映日有所思、夜有所夢的真實生活寫照。他因失手殺了人，而害怕被判刑入獄、遭砍頭極刑。

「約翰的頭裝在盤裡」

　　卡拉瓦喬作「約翰的頭裝在盤裡」，構圖與「莎樂美手捧施洗約翰的頭」類似，只是模特兒與色調、明暗的不同。

　　感覺上此幅較平舖直敘，不若另幅莎樂美一身紅袍與漆黑背景的鮮明對比。

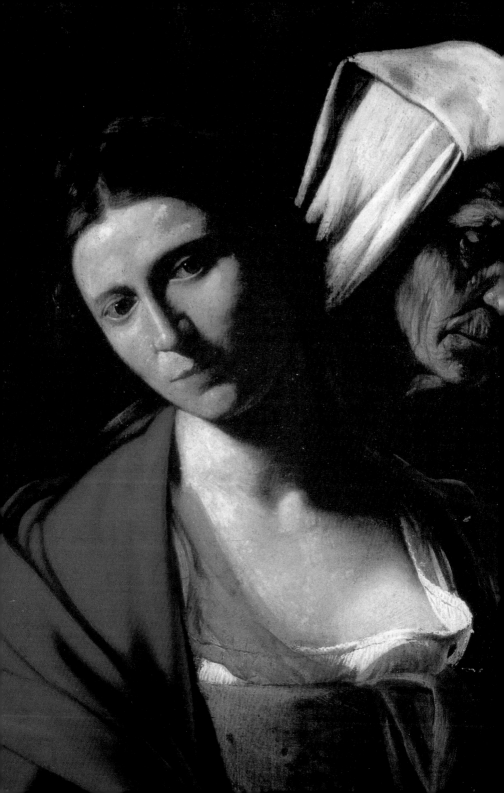

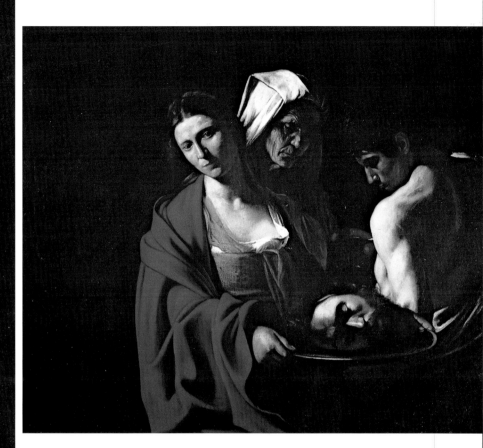

揮之不去的死亡陰影

卡拉瓦喬對自己逃亡生活的不安及死亡陰影，始終都如夢魘般地令他揮之不去。因此，他的創作題材也大都和死亡有關，如尤迪絲砍掉奧勒弗尼頭顱，以及施洗約翰殉教與莎樂美的故事等，都是以漆黑、晦暗的背景為主的戲劇性畫面。

「莎樂美手捧施洗約翰的頭」便是其中一幅。

雖然畫中主人翁由尤迪絲與奧勒弗尼換成莎樂美與施洗約翰組合，但那垂垂老矣、滿臉皺紋的老嫗，卻像是死神象徵般地如影隨形，出現在好幾幅畫作中呢！

這次的老少配對比更是明顯，美少婦與俊俏郎間露出突兀的老嫗頭。

鞭打耶穌

1607年　油彩‧畫布　286×213cm
那不勒斯‧卡波迪蒙特‧國立美術館藏

卡拉瓦喬在流亡期間，或是接受委託，或是參加比賽，先後畫了好幾幅耶穌被捕後被凌虐、侮辱的畫面。一方面以裸裎上半身的俊秀耶穌爲主要描繪對象，一如米開朗基羅在西斯汀天井壁畫中，著了迷般地描繪壯碩健美的裸男像那樣，耶穌僅以白布巾遮住下體，露出健壯的身軀。

自喻爲「戴荊冠的耶穌」

另一方面也有人認爲，卡拉瓦喬自喻爲受難的耶穌，在逃亡期間常害怕被捕、受罰、受鞭打欺凌的心境，藉由此題材做情緒抒發與心事告白，因此，畫來格外投入感情，畫出傳神而逼眞的動人畫面。

在「戴荊冠的耶穌」和「鞭打耶穌」等畫中，卡拉瓦喬完全摒棄背景的描繪，而以光影明暗的黑夜般背景烘托氣氛。他把光線聚焦在耶穌裸露的身軀上，那股異於常人、特殊的聖潔光輝，突顯施暴執刑者的粗鄙、殘暴、醜陋與世俗。

在比賽作品「戴荊冠的耶穌」中，誇張的戲劇化表情與手勢，總督彼拉多，將戴荊冠、拿木杖的耶穌介紹給我們（假想的群眾）。後面的士兵則爲上半身赤裸的耶穌披上外袍，他側身看著耶穌，嘴半開著，似在跟耶穌說些什麼，表情透著些憐憫。

耶穌鎭定內斂的清瘦臉龐，和彼拉多那狡猾、擠眉弄眼，兩手攤開，將定罪權丟給無知群眾的陰險嘴臉，恰成鮮明對照。

「鞭打耶穌」高反差強烈效果

1607年的「鞭打耶穌」，則把焦點集中於被綁在圓柱上、遭無情鞭打的半裸耶穌身上，健壯的耶穌，令人想起米開朗基羅的西斯汀男性像。

卡拉瓦喬發揮了黑色及光影明暗的極致魅力，來烘托漆黑的牢房裡那種陰森、恐怖、暴力的氣氛。臉部及身軀在黑暗、陰影中浮現的三位凶殘粗魯的獄卒，那表情好像虐待狂般地令人害怕，益發突顯出耶穌的聖潔與純白。巧妙的光影明暗處理，已技巧地告訴觀眾好壞之分。肉色及暖色調的暗沈色調，反而製造出高反差般的強烈效果。

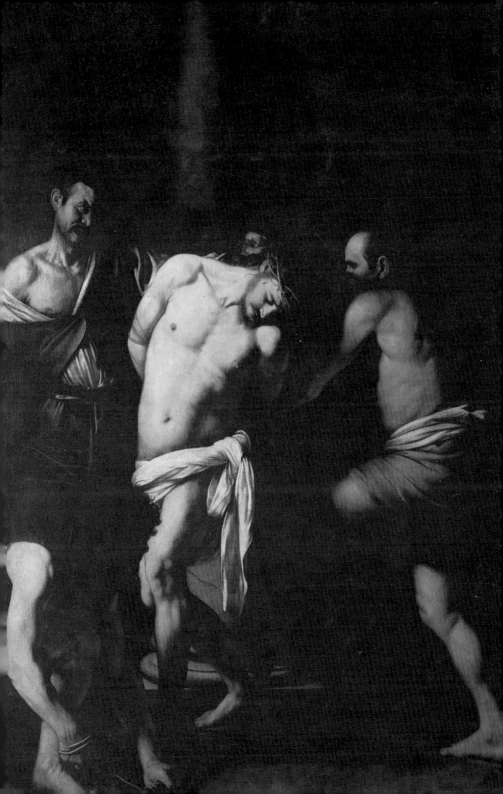

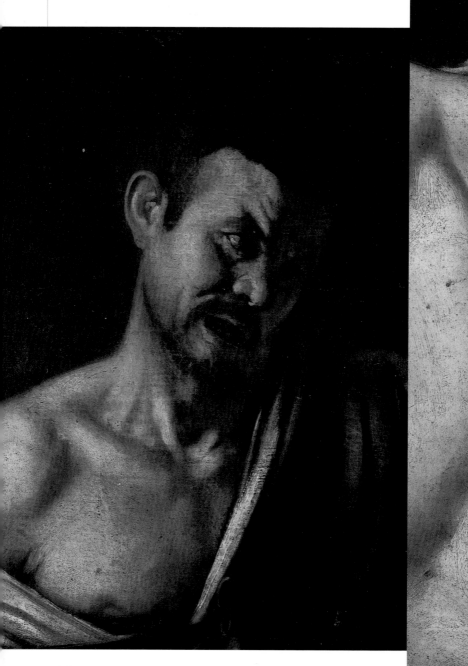

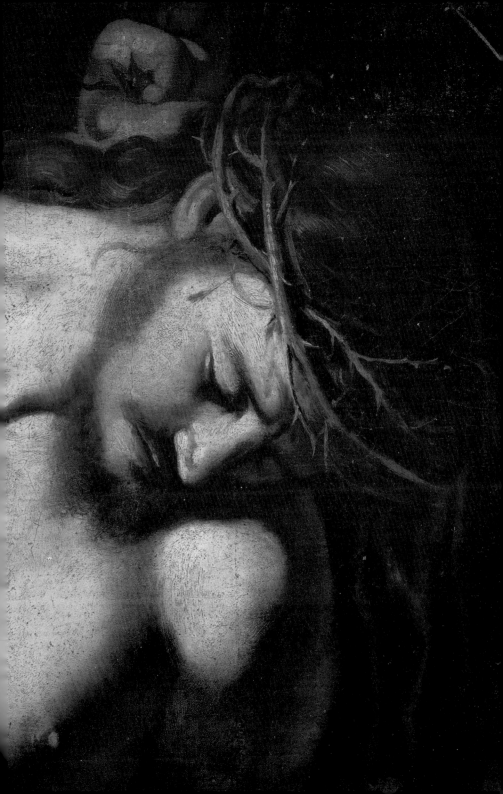

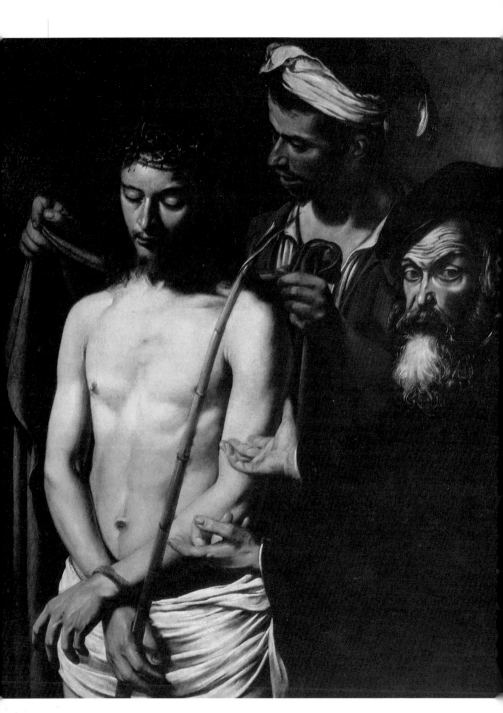

戴荊冠的耶穌
1604～05年　油彩・畫布　128×103cm
熱那亞・羅梭宮・市立畫廊藏

被鞭打耶穌　提香作
P172-173
戴荊冠耶穌
1603年　油彩・畫布　127×165.5cm
維也納・美術史美術館藏

被鞭打耶穌

　「被鞭打耶穌」
的題材，威尼斯
畫派的提香，北
方畫派包士，都
畫過很震顫力很
感人作品。

　提香這幅「被
鞭打耶穌」，左
上角高高立的石
膏像是羅馬帝國
的君王，而殘酷
不講理的羅馬士
兵們，則手忙腳
亂地拿著木棍，
往耶穌的身上打
去，耶穌雙手被
綁，身上一條條
被木棍拷打的傷
痕，清清楚楚烙
在祂的身上。

　卡拉瓦喬畫的
耶穌都是沉默以
對，執行鞭打士
兵與官吏，也表
情默然。

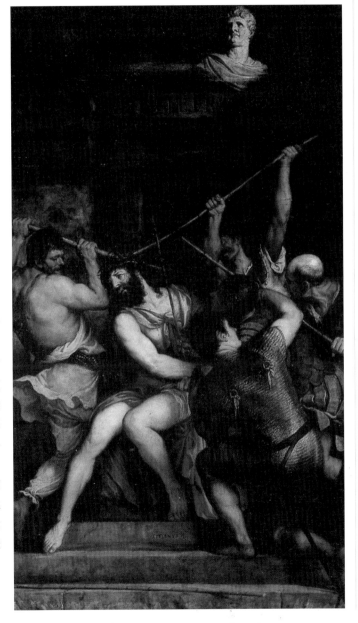

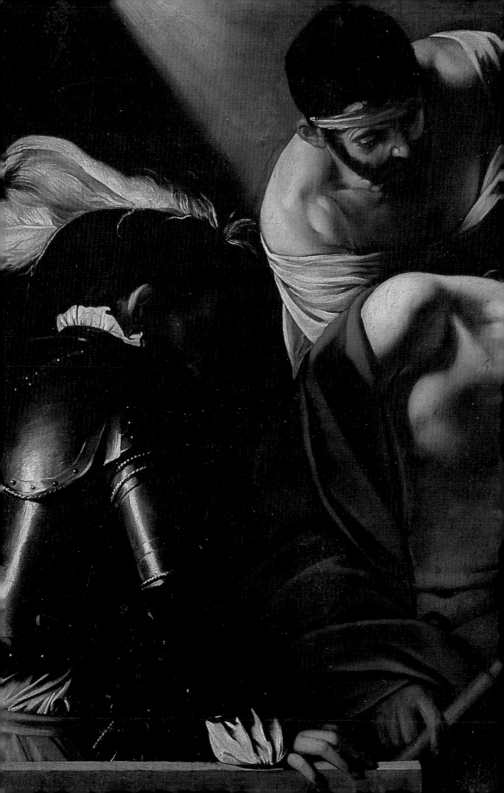

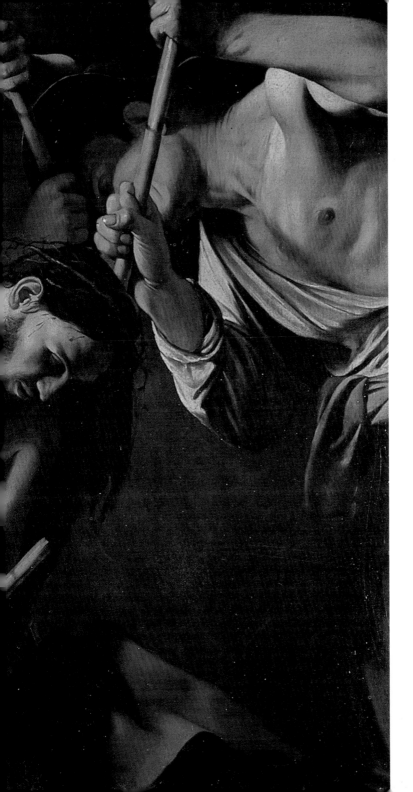

聖‧安德烈殉道

1607年　油彩‧畫布　202.5×152.7cm
美國‧克利夫蘭美術館藏

「聖‧安德烈殉道」中的聖‧安德烈，一看便知道是「威拿庫特大公爵」，有趣的是，他的形象也出現在他畫聖‧馬太、聖‧彼得及哲洛姆和亞伯拉罕等聖使徒題材畫中，似乎已成為卡拉瓦喬式的「聖徒典型」。

聖‧安德烈一心求死

畫中的聖‧安德烈已綁在十字架上兩天兩夜了，疲憊、憔悴、虛弱的他皺紋滿面，滿臉落腮鬍，頭無力地低垂著，半裸露的身軀顯得骨瘦如柴，蒼老、無力、虛脫的模樣，他一心求死。聖‧安德烈的禱告使他中風，瀕臨死亡，他的頭已下垂，眼半閉著，僅一息尚存。

一個粗壯的士兵站在木梯上，他正動手解開聖‧安德烈的繩索，地方總督在下面無法置信地看著他就這樣死去，旁邊還有兩位旁觀者，一個臉被他遮住，另一個則站在陰暗處，驚訝地張大了嘴巴。

在士兵的另一個角落，一個老婦滿臉憐惜地看著聖‧安德烈，卡拉瓦喬此畫中的這位老婦側身抬頭像，幾乎成為後世畫家爭相模仿的經典畫面。此次卡拉瓦喬少見地加入了四位旁觀者，以平衡單調的主題，活絡了畫面

的氣氛，也加深了聖‧安德烈一心以身殉道的悲愴感。彼此的動作與表情相互呼應，配置得當。

「威拿庫特大公爵」聖徒典型

反觀此時期卡拉瓦喬畫的「威拿庫特大公爵」（Alof de Wignaicourt Grand Master of the Knights of Malta），這是卡拉瓦喬從羅馬逃到馬爾它時，認識的馬爾它騎士團長。據貝若里和巴格里歐諾的記載，卡拉瓦喬因畫了此畫，而得到馬爾它騎士的頭銜。

威拿庫特大公爵身穿沈重而威嚴的全副軍裝，頭看向畫外的遠方，沈穩而充滿智慧、遠見。在他身旁站著一位騎士見習生，這金髮的少年應也是貴族子弟，他手捧公爵有著紅白色大羽毛的軍帽，及紅袍。但他不知是站在公爵身旁或身後，看起來像是剛走進畫裡，因此，有人質疑此畫是否真為卡拉瓦喬所畫。也有人說那少年是後來再加畫進去的。

場景也頗模糊，牆、地不分，在三度空間的表現上也嫌薄弱。但卡拉瓦喬在人物表情的刻劃上，則極生動寫實，與另一幅佛羅倫斯彼蒂宮美術館藏「威拿庫特大公爵」的坐像面貌相像，以畫法看應為卡拉瓦喬作品。

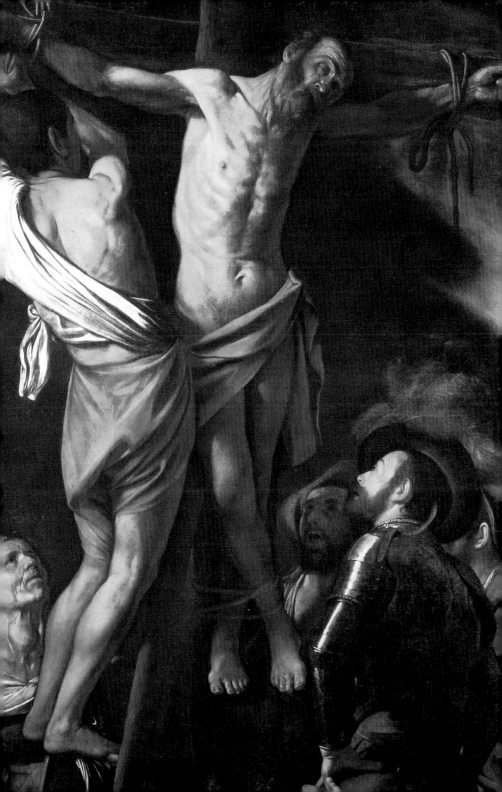

威拿庫特大公爵
1608年　油彩・畫布　118×95cm
佛羅倫斯・彼蒂宮美術館藏

威拿庫特大公爵
1607～08年　油彩・畫布　195×134cm
巴黎・羅浮宮美術館藏

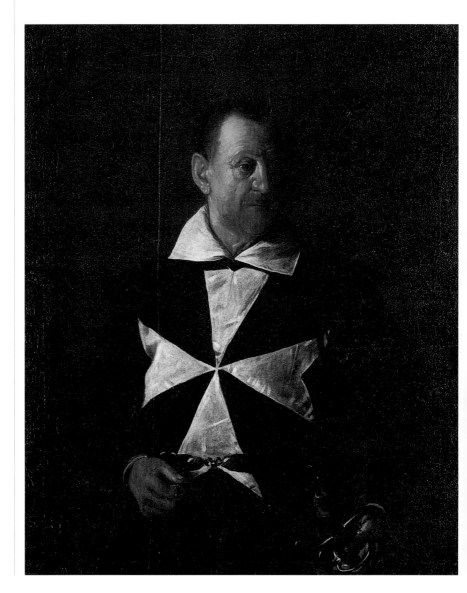

176

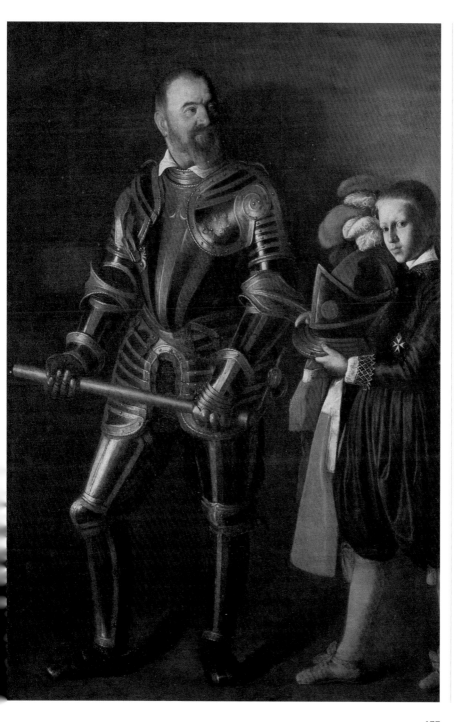

大衛手提戈利亞頭(右圖)

1607年　油彩・畫布　125×100cm
羅馬・波蓋茲美術館藏

在完全漆黑、抽離現實時空背景的理想狀態下，表情憂鬱、哀傷的少年大衛，一手持劍，一手抓著巨人戈利亞剛被他砍下、仍在滴血的頭顱。

預言自己將死自畫像

有人說這是卡拉瓦喬的最後一件作品，也有人說戈利亞的頭像即是卡拉瓦喬的自畫像，甚至也有人說少年大衛是卡拉瓦喬年少時或理想化了的自畫像，此畫是他的最後遺言，他預言自己的死亡將至。

因此，少年大衛戰勝巨人戈利亞的表情不是興奮、雀躍的自豪與驕傲，而是忿忿不平的感慨與悲憤，感傷身世坎坷不平，有志難伸，英年早逝。

而戈利亞那右眼微張，左眼怒視，張大了的嘴巴，似仍在咒罵、掙扎，一臉困獸猶鬥的不甘心與難以置信。尤其那額頭上的血紅傷痕，正是現實生活中卡拉瓦喬與人鬥毆所留下傷口的真實寫照，再一次證明這頭顱就是他的自畫像。

沈浸在死亡陰影中

這幅畫作不僅以漆黑的背景來襯托死亡的陰影籠罩，連人物本身都灰沈黯黑的。在這裡，卡拉瓦喬只是假借聖經人物，來影射暗喻自己的前途黯淡、自己的絕望與絕境，在逃亡、牢獄之間，害怕自己終歸一死。原來一生一死、一勝一敗的對比，如今卻連少年大衛都沈浸在悲憤、哀痛的情緒，與死亡的陰影中了。

畫中大衛手提戈利亞頭顱的姿勢，令人想起他另一幅畫「約翰的頭裝在盤裡」，劊子手抓著施洗約翰的頭的翻版，只是位置完全左右對換。兩人似乎都要被黑暗完全吞沒似的，沒有人旁觀或伸出援手，境遇竟是如此地孤單、無助與絕望。

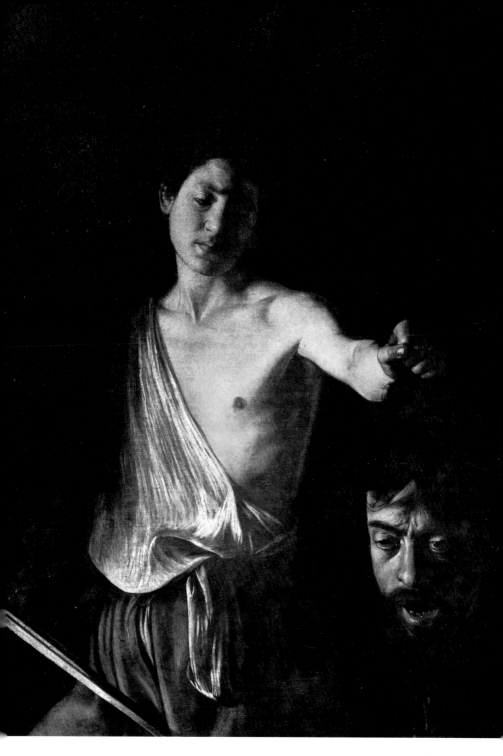

書寫的哲洛姆(右下圖)

1606年　油彩・畫布　112×157cm
羅馬・波蓋茲美術館藏

目前已知道在卡拉瓦喬存世的作品中，至少有三幅「聖・哲洛姆」的畫像，其中，「書寫的哲洛姆」及蒙特色拉島修道院藏「聖・哲洛姆」為同一模特兒，另一幅馬爾它藏的「聖・哲洛姆」，則是以馬爾它騎士團的威拿庫特大公爵為藍本創作的，或許是出自於公爵本人或他朋友委製的。

「聖・哲洛姆」教會之父

聖・哲洛姆是拉丁文版聖經的譯作者，也是「教會之父」，尤其在宗教改革時期最受歡迎。他以苦行僧姿態在荒漠中獨居修行，並懺悔自己的罪過，拿鞭子或石頭鞭打自己以贖罪。

這三幅畫基本上在聖・哲洛姆的形象上大同小異，都裸露上身，銀髮白鬚，滿臉落腮鬍，頭半凸，坐在桌前沈思、書寫、研讀。畫中都有書本、桌子和骷髏頭，他的下半身都罩著紅袍，為畫面製造生動的色彩效果。

以白鬚凸頭老翁為模特兒的一橫幅一直幅的「聖・哲洛姆」中，兩幅畫的坐姿頗類似，都坐在桌旁，一個專注地書寫著，一個低頭撫鬚沈思。瘦骨如柴，蒼老而充滿智慧，頭凸的發亮，皺紋滿面，刻下歲月痕跡，室內漆黑一片，僅見桌子及骷髏頭。

歷盡滄桑白髮苦行僧

卡拉瓦喬成功地描繪出這白髮老者歷盡滄桑、飽受歲月摧殘的苦行僧形象，光凸凸的頭、白而蓬亂的髮鬚，以及皺巴巴的皮膚，被風吹日曬覆蓋的膚色等，都極傳神寫實。

而馬爾它的「聖・哲洛姆」則把公爵老化了，他看起來充滿了倦容，正在小本上書寫著，彷彿是在睡夢中突然驚醒，急著起床記下腦中剛剛閃現的異象、神諭或啓示似的。桌上的燭台並未點燃，哲洛姆及骷髏頭卻被特殊的光源照亮了，這喻示著神蹟的顯現，以光來表現是再自然不過了。

桌上還擺著一個小的十字架，牆上掛著帽子。畫面右方一個像門一樣的長木板上畫有一枚紋章，或許正是委畫者的家族徽章。哲洛姆身上所圍披的大紅袍，在黑色背景、膚色等暗色調中，活絡了整幅畫的氣氛，有了更鮮明、生動的色彩。

苦行僧般生活同聖哲過日子

哲洛姆是苦修僧侶，睿智的聖人，他是苦行僧，在現實生活裡，尋求最簡單樸素過日子，做為一個人那些繁瑣雜事，絕不纏在身上，但他用所有可以用的時間，用來閱讀古籍，悠遊

聖‧哲洛姆與天使　里貝拉作
1626年　油彩‧畫布　262×164cm
拿坡里‧國立美術館藏

古往聖哲的睿智與聰慧，陶醉在先賢
智慧與經典鑽研裡。

　　我們看藝術家們給他的畫像，頭髮
凌亂，鬍鬚不理，上身赤膊，不是苦
讀聖經，就是提筆疾寫，把經書上的
研讀心得寫下來。

　　卡拉瓦喬畫的聖‧哲洛姆都在室內
裡，大部分披著大紅袍，置身在黑色
背景中，非常明顯突出。

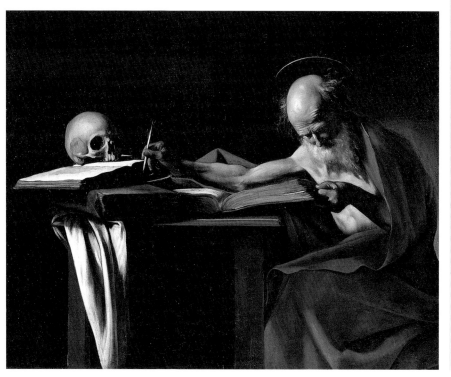

紅與黑交織的命運樂章

卡拉瓦喬作品中，紅色是最鮮明顯眼色調，尤其在他晚期漆黑如暗夜的背景中，像「書寫的哲洛姆」他身上只披件「紅」袍，這黑暗中的一大片「紅」顯得特別醒目。

這樣的「紅」，有時是聖潔、高貴的，較華麗的，如「聖母之死」上的紅布幔。但有時卻如鮮血般的紅，意味著死亡、犧牲與殉教。

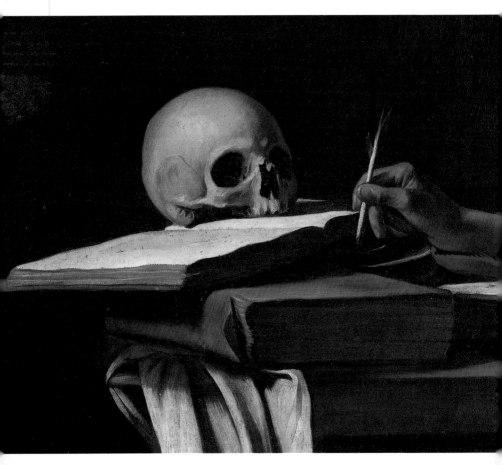

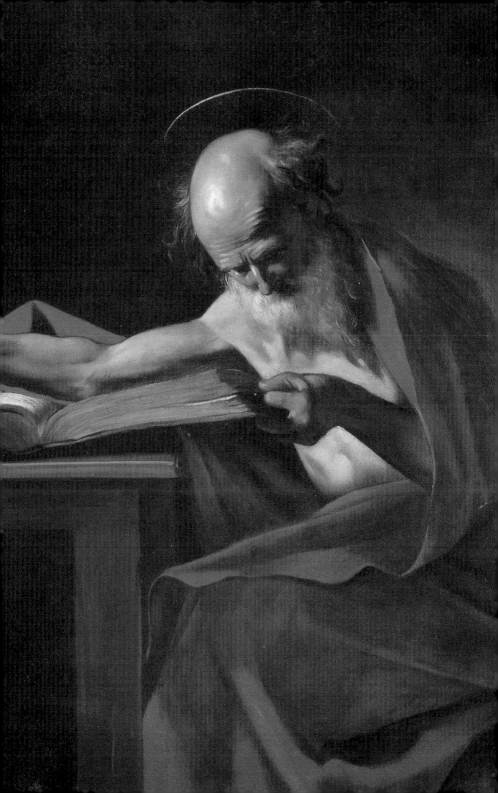

聖・哲洛姆
油彩・畫布　118×81cm
蒙特色拉島修道院藏

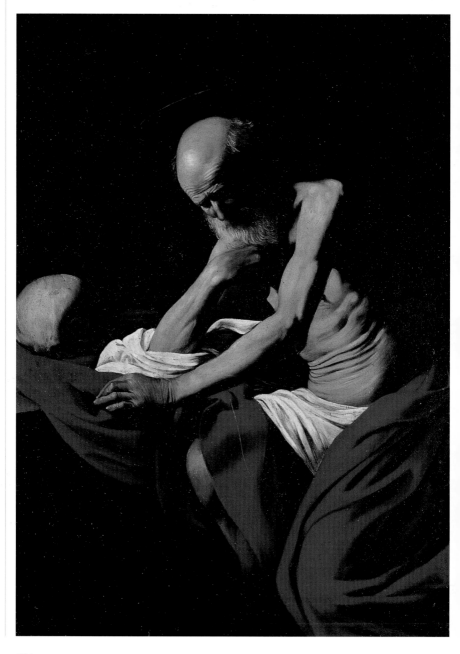

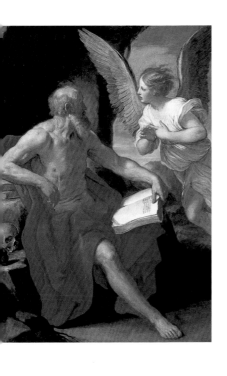

聖‧哲洛姆與天使　雷尼作
1635年　油彩‧畫布
美國‧底特律藝術學院藏

聖‧彼得被釘上十字架（局部）

「聖經」最初翻譯學者

　　聖‧哲洛姆是苦修僧侶，他也是博學者，更是教會神父，他是「聖經」最初翻譯者，他的畫上，特有標誌物有頭骨、聖經、天使、獅子。

　　他的銘文「太初上帝創造天地」。他不但著書也是苦讀作學問學者。

　　聖‧哲洛姆清瘦的造型，和彼得、馬太、安德烈等使徒的形象類似，都是充滿智慧、苦行僧般老者。

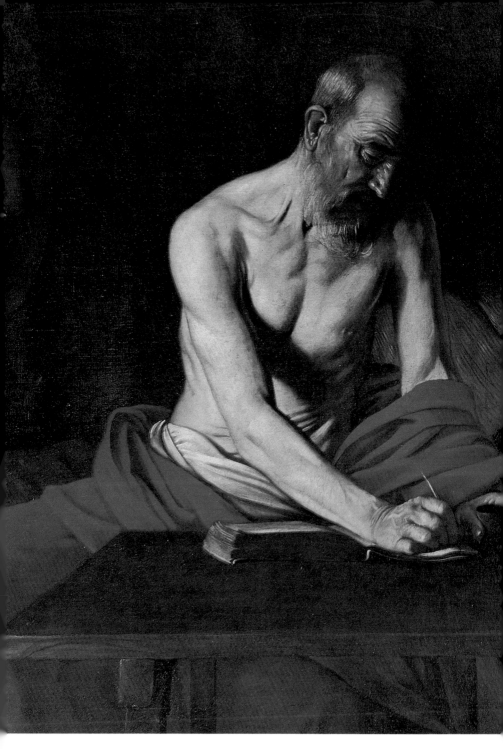

聖·哲洛姆（局部）
1607～08年
油彩·畫布
117×157cm
馬爾它·
施洗約翰教堂藏

清貧苦行僧

　　卡拉瓦喬常以裸露著上半身，僅以一件大紅袍裹住下半身的方式，來描繪聖·哲洛姆清貧的修行生活。

　　牆上只掛著帽子，室內一條長木桌，桌後好像是一張床，聖·哲洛姆在一本書簿上書寫著。桌上除了燭台、骷髏頭，以及耶穌被釘在十字架上的小像外，桌上及室內已簡樸到不能再簡地步。

　　近乎半凸的頭上銀髮、銀鬚工整，皺巴巴的面容如歷盡人世滄桑。身形瘦弱的他，彷彿是靈感乍現，半夜起身振筆疾書。

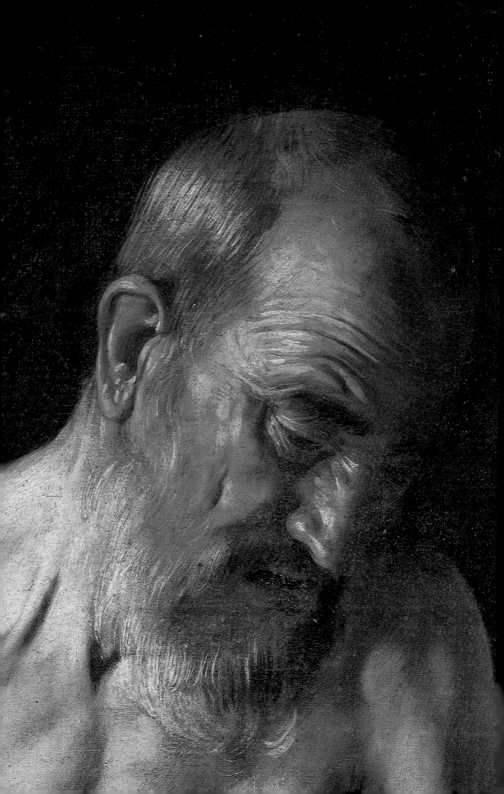

聖・哲洛姆（局部）
威拿庫特大公爵（局部）
聖・哲洛姆的誘惑　蘇巴朗作
1639年　油彩・畫布　235×290cm
高達路普修道院藏

　　卡拉瓦喬以馬爾它的威拿庫特大公
爵爲模特兒來描畫哲洛姆。由其右下
角族徽推測此畫是受委託繪製。他把
大公爵老化、醜化了，坦胸露腹、瘦
骨嶙峋模樣，與穿胄甲威風凜凜神態
相差甚遠。

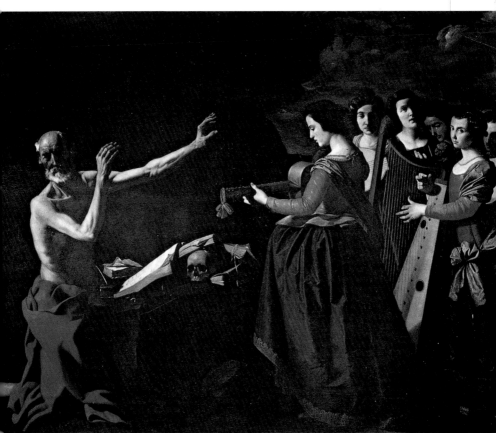

聖・露西的葬禮

1608～09年　油彩・畫布　408×300cm
錫拉庫札・聖・露西亞教堂藏

1608年，卡拉瓦喬從馬爾它逃到西西里島，曾在錫拉庫札短暫停留，便接受當地聖・露西亞教堂（Church of Santa Lucia）的委託，繪製了這幅祭壇畫，現仍高掛在教堂內祭壇上方。

這題材原本極少見，但在此卻是再適當不過了，因為這位羅馬聖徒殉教後，便是於304年安葬在此教堂的地下墓穴中。因此卡拉瓦喬也將葬禮的場景畫在黝黑陰暗的地下墓穴中。

黝黑陰暗「聖・露西的葬禮」

畫中空出上半部一大半的牆面，而把人群集中在畫幅下方三分之一的部分，令人感受到畫面上那種凝重又沈悶的氣氛，彷彿極度壓抑著的悲傷情緒那樣。

而在最前方的挖墓穴者又出奇地大於他們身後的人們。平躺在地上的露西是畫面中心，她脖子上的傷痕及撕裂的衣服，露出的右肩，點出她已殉教的主題。

這幅畫在許多地方都略顯粗糙，應是倉促畫成的結果，且原畫在十七世紀時受損嚴重，而經過修補，所以主教及老婦的面部都和其它部分不太協調。從X光照片中可知，露西的屍體原是身首異處的，或許是太悲慘了，

才又改畫成現在的模樣。

紅袍黑衣青年畫中焦點

要不是由左方照射的光，這幅畫會更加灰暗。畫中人物猶如陷入一片陰暗之中，與灰暗的牆面、地面融為一體。畫中人物表情都不突出，甚至有些模糊，只有站在畫中央，與平躺著聖・露西遺體呈垂直對比的紅袍黑衣青年，他的表情哀淒，雙手交握著，是卡拉瓦喬在此畫中唯一仔細描繪的哀悼者。

尤其是他那身紅袍服，是唯一能夠在那一片暗沈、灰濛中跳脫出來的焦點，而這種如鮮血般地血紅色，也是在卡拉瓦喬晚期悲慘黯淡的逃亡生活中，唯一令他觸目驚心的色彩，其象徵意義遠大於真實色彩本身。

那青年立於畫面中央，介於兩個掘墓者之間，站在七個哀悼者及聖・露西遺體前面，看來是個代表人物，他承載了所有人的哀傷，似乎與露西的關係特殊，他居於樞紐位置，居中站立，站在比邊緣的主教、軍官還重要突出的位置。

畫中聖・露西身後哀淒的群眾，看起來都像是村夫農婦，彷彿是來參加鄰家女孩的葬禮一般。

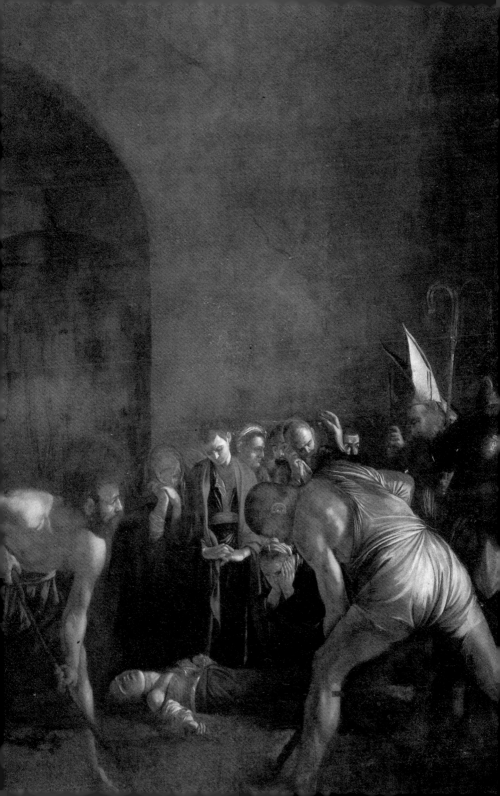

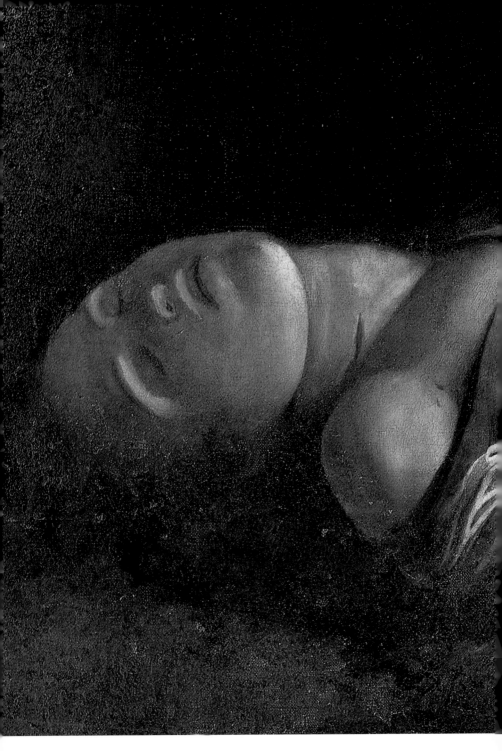

聖·露西的葬禮
（局部）

躺在地上鄰家女

在現存畫作中，整個身子幾乎要溶入地面中的聖·露西，閉目如沈睡般地面容平靜無奇。感覺既沒有痛苦也沒有掙扎，就像個躺在地上熟睡的鄰家女孩。

卡拉瓦喬應是以現實生活週遭的人士為畫中模特兒，也有可能是在逃亡期間臨時找來摹畫的。因此，畫面看起來就像是一般平常百姓間，聚集在一起，為鄰家女孩所舉行的葬禮。

如「聖母之死」一樣，除了紅袍黑衣青年，及站在一旁的主教、戰士外，從她稀鬆平常的穿著，看不出露西的聖徒身分或其英勇殉教事蹟。

拉撒路的復活

1609年　油彩・畫布　381×274㎝
麥西那・國立博物館藏

這幅畫是卡拉瓦喬接受一個商人委畫，為帕德里・克羅西費里教堂（the church of the Padri Crociferi）所畫的「拉撒路的復活」，可能是因與那商人同名（Giovanni Battista de'Lazzari）而選擇此題材。

因為顏料氧化及之前不當的修復，這幅畫目前的狀況很差。

在大片漆黑之中，聚集了一群人，有些剛走進地下墓穴，有些則圍繞、攙扶著拉撒路的屍體。

耶穌自外面走進來，他身後有六個人，兩名挖墓者把墓板搬開，有一人則抱著拉撒路的屍體，他的兩個姊姊馬大及抹大拉的瑪利亞在他身邊哀悼著，一人不捨地把臉貼近他的臉，似乎想查看他還有沒有呼吸。

拉撒路右手迎向光亮

耶穌站在入口處兩隻腳一前一後，他伸出右手指引拉撒路蘇醒、復活過來，看似手勢柔和卻堅定，拉撒路的身體雖仍僵硬無生氣，頭及左手仍無力地下垂，但已伸出右手迎向光亮。有些人看著拉撒路，有些人如掘墓者卻看向外面光源來處。

這神蹟似在寧靜中進行，因大家都沒注視著耶穌，有些仍在哀悼著拉撒路之死，有些人不知是否在看熱鬧，才剛走進來。

拉撒路被扶抱著的軀體，兩手的伸展恰成一十字架形，不知是否和聖光一樣，意味著除耶穌外，上帝耶和華也在場，並施展此神蹟，令拉撒路復活呢？

拉撒路的右手迎向光亮，左手卻張開，下面有個頭骨，是否象徵著他仍在生死之間掙扎、交戰著？

拉撒路呈十字架姿勢

在昏暗的前景與漆黑的背景中，每個人的容貌都有些詭異，色調黯沈，連耶穌都站在陰影中，讓人看不清他的臉，倒是較迴異於以前的畫風。畫中焦點是放在斜躺著的拉撒路身上，而非耶穌身上。

拉撒路斜躺的身軀已僵硬，他的雙手張開，一上一下，右手迎向耶穌的右手所指處（復活），左手卻像要去拿地上的頭骨（死亡），又像是剛放掉手上的頭骨一般。有趣的是，這樣的奇特姿勢剛好形成一十字架。

上半部完全地漆黑，壓得下面的人們有些透不過氣的沈悶、陰森感，確實烘托出地下墓穴那種死氣沈沈的陰暗、恐怖氣氛。

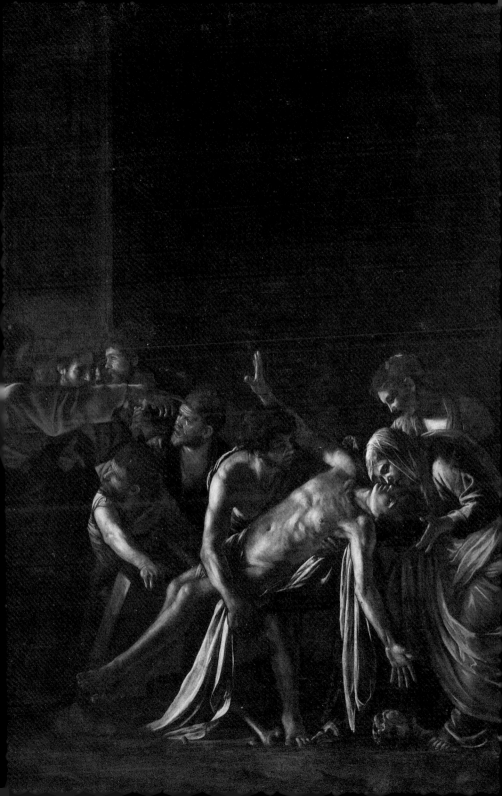

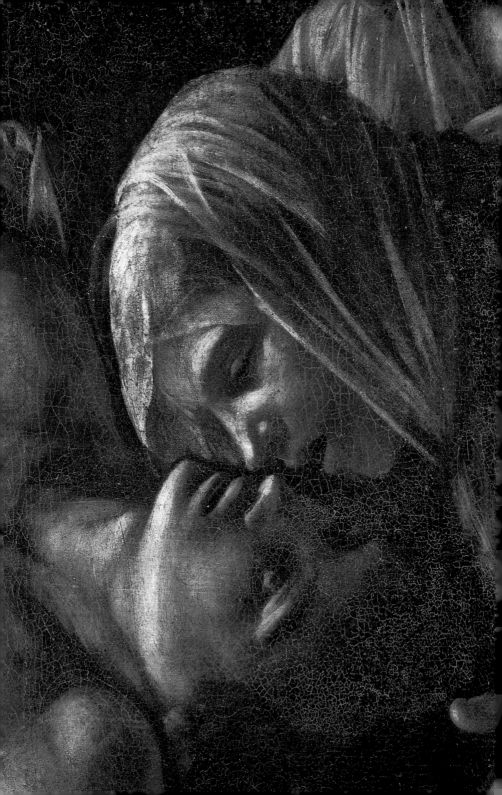

暗夜中的光影細膩處理

在地下墓穴如暗夜般的一片漆黑之中，卡拉瓦喬仍利用前景透進的昏黃微光，做出極細膩的光影明暗處理。

姊姊的頭巾與臉部描繪眞摯感人，她雙眼微閉，嘴卻張開，似在輕喚著拉撒路，或在悲嘆著。而微閉著嘴唇的拉撒路，則似乎張開了雙眼。

牧羊人的禮拜(右圖)

1609年　油彩‧畫布　314×211㎝
麥西那‧國立博物館藏

　　卡拉瓦喬晚期時，據傳曾畫了三幅年輕時的聖母瑪利亞與聖嬰的畫作：「牧羊人的禮拜」、「有聖‧法蘭西斯和聖‧勞倫斯的聖誕圖」，以及有人認爲是他存世的最後一件創作：「聖告」。

　　迥異於先前畫作中的衝突性、戲劇

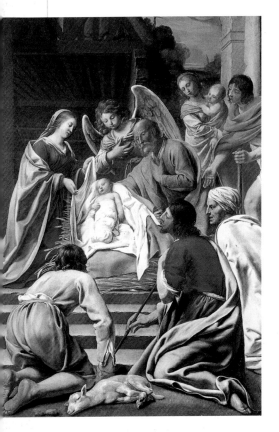

性臨場效果，卡拉瓦喬在處理這三幅畫作時，雖然同樣是使人物置身於幽暗、如黑夜般的場景中，卻傳達出一種少有的寧靜、沒有紛擾，甚至有些抒情田園詩的情境，令有些人質疑是否爲卡拉瓦喬所作，抑或是他在瀕臨死亡威脅、籠罩在死亡陰影中的流亡歲月中，曾因畫此題材，而尋得心靈短暫的慰藉與歸宿。

　　在「牧羊人的禮拜」中，卡拉瓦喬更反常地把人物都集聚在右方進入畫面，因此光源也從反方向射進來。紅衣黑袍的聖母瑪利亞只是一美麗的平凡少婦，她懷抱著一可愛的嬰兒。而前來禮拜的牧羊人中，也只有一人是以雙手合十地禮拜著，其他人的表情似乎多些讚賞而非敬仰。

　　在昏暗破舊的棚舍中，瑪利亞的紅衣與前面一牧羊人的紅袍，是唯一的華麗色彩，令人不由地將視線停留在斜靠在棚舍上的瑪利亞身上。

　　勒南兄弟作「牧羊人禮拜」，就畫得很歡欣，很熱鬧，像嘉年華會般，各方前來朝拜的牧羊人，是那般地虔誠與歡喜。而卡拉瓦喬則表現比較深沉，在逃出的路上生下未來救世主，心情責任顯得沉重。

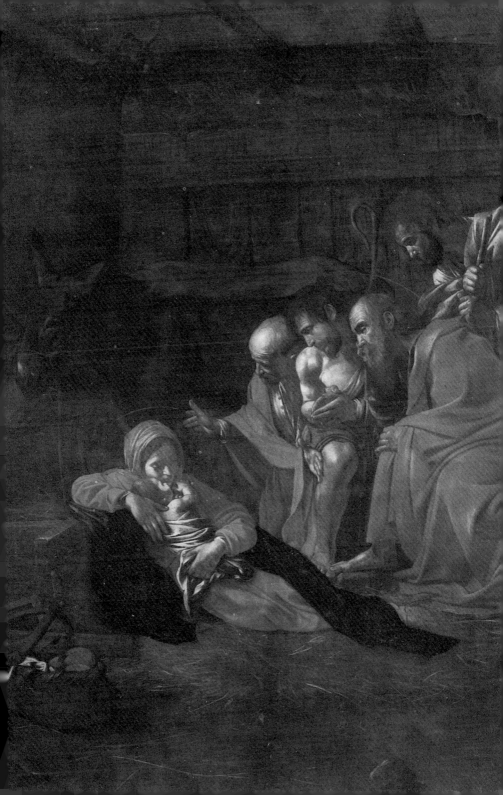

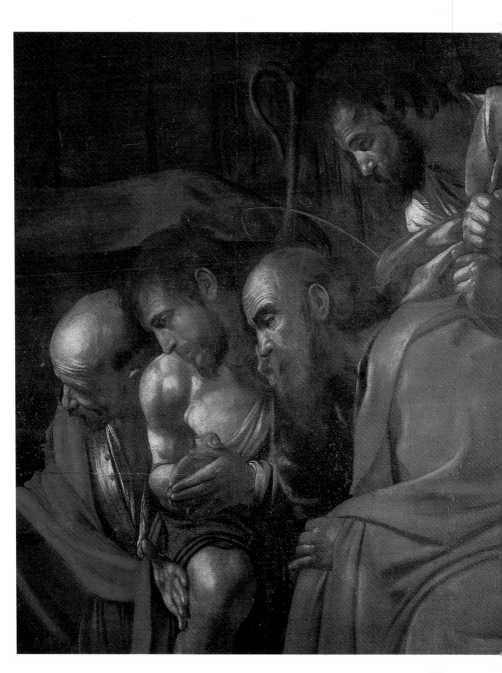

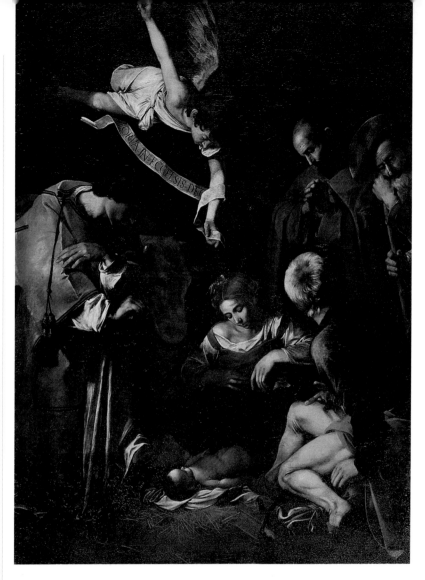

有兩聖徒的「聖誕圖」

「有聖・法蘭西斯和聖・勞倫斯的聖誕圖」，同樣也和「牧羊人的禮拜」與「聖告」一樣，構圖上較缺乏原創性，反而較接近威尼斯畫風。

兩聖徒和牧羊人在馬廄裡，圍繞在聖母瑪利亞和聖嬰周圍，聖嬰赤裸地躺在草地和白布上，聖母顯得有些疲憊，低頭望著聖嬰。一天使自天上飛來，右手指著天上，左手拿著一條寫了字的白布條，似在向眾人宣告，那嬰兒正是天父之子——耶穌。

有藝評家指出，這兩幅畫雖寧靜，卻藉由聖嬰的誕生暗喻祂的命運——祂將為贖人類之罪而死，畫中透著隱憂與黯然神傷。

有聖・法蘭西斯和聖・勞倫斯的聖誕圖
1609年　油彩・畫布　268×197cm
帕勒摩・聖・勞倫佐教堂藏（直到1969年）

聖告
1610年　油彩・畫布　285×205cm
法國・南錫美術館藏

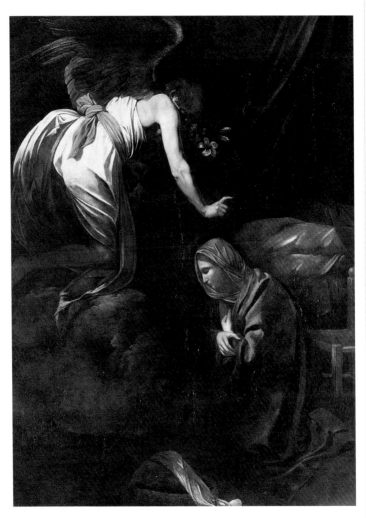

「聖告」傳統寫實

　　卡拉瓦喬在處理「聖告」題材時，也依循傳統構圖形式，讓天使騰雲駕霧地自天而降，告知瑪利亞她將受聖胎。瑪利亞跪地聆聽，天使左手拿著純潔的百合花束，右手指著瑪利亞。

室內雖昏暗，卻可清楚看出是在她的閨房裡。隨著天使所引進來的聖光，使我們能看清室內擺設，卡拉瓦喬晚期較少對場景做如此寫實描繪，因此有人將此畫歸諸另位畫家作品。

西洋繪畫導覽　**30**

卡拉瓦喬之光

龐靜平著

執行編輯	●	龐靜平
法律顧問	●	北辰著作權事務所
	●	蕭雄淋律師
發 行 人	●	何恭上
發 行 所	●	藝術圖書公司
地　　址	●	台北市羅斯福路 3 段 283 巷 18 號
電　　話	●	(02) 2362-0578 · (02) 2362-9769
傳　　眞	●	(02) 2362-3594
郵　　撥	●	郵政劃撥 0017620-0 號帳戶
E - Mail	●	artbook@ms43.hinet.net
南部分社	●	台南市西門路 1 段 223 巷 10 弄 26 號
電　　話	●	(06) 261-7268
傳　　眞	●	(06) 263-7698
中部分社	●	台中縣潭子鄉大豐路 3 段 186 巷 6 弄 35 號
電　　話	●	(04) 2534-0234
傳　　眞	●	(04) 2533-1186
登 記 證	●	行政院新聞局台業字第 1035 號
定　　價	●	450 元
初　　版	●	2003 年 4 月 30 日

特價書不退換

ISBN　957 - 672 - 348 - 5

國家圖書館出版品預行編目資料

卡拉瓦喬之光／龐靜平著. --初版. --臺北市：藝術
圖書，2003 [民 92]
　　　面；　　　公分. --（西洋繪畫導覽；30）

　　ISBN　957-672-348-5　　　（平裝）

1. 卡拉瓦喬（Caravaggio, Michelangelo, Merisi da,
　　1573-1610）-作品評論
2. 繪畫—西洋—作品集

947.5　　　　　　　　　　　　　　　　　　92005470

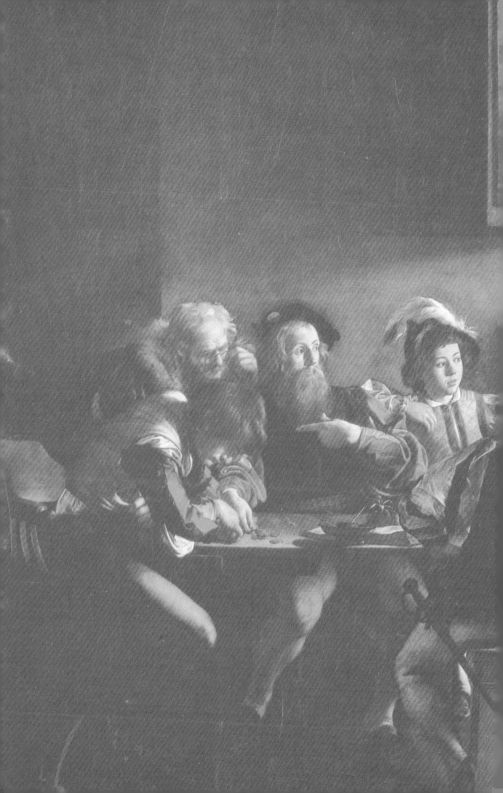

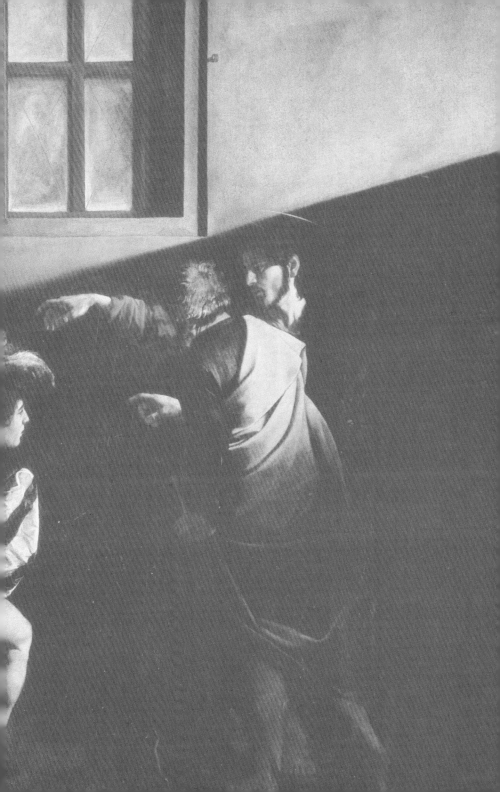